設計的思考，

UX設計 核心問答

198個設計師常見問題，從專案管理到方法應用，

設計不只是單純的紙上談兵！

周陟 著

目錄

前言

Part1　設計專案管理

001 開發文件的重要性 002

002 在垂直領域，怎樣展現使用者研究的價值003

003 TL（team leader，團隊領導人）怎麼應對直屬老闆003

004 設計師如何提高話語權004

005 產品設計研發團隊的職能人力比例005

006 UI 設計師如何做到兩全006

007 冷靜面對方案漏洞007

008 產品前期的腦力激盪007

009 如何讓 Banner 的出品更有效率和品質009

010 PM 如何給需求009

011 過濾需求表，做出最佳化的輸出物 011

012 怎樣做設計規範限定第三方 011

013 要不要實現「不合理需求」 012

014 如何與老闆溝通 014

015 互動設計如何評估需求 014

016 如何衡量技術方案的風險 015

017 產品經理不專業，怎麼辦 016

018 老闆的「絕妙方案」 017

019 最佳使用者經驗執行獎 018

020 如何客觀評價一項設計任務的工作量019

021 產品經理和互動設計師是如何分工合作的020

022 關於智慧軟體的 roadmap 問題 021

023 如何規劃平臺與不同角色使用者的關係023

024 視覺設計師之間如何分工 024

025 如何匯報設計方案 025

026 新專案設計師的工作流程 026

027 支援型使用者經驗設計 027

028 設計師自主發起專案 028

029 如何把設計總結分享給設計團隊029

030 如何拆分設計貢獻 030

031 「設計規範一致性」 031

032 展現設計價值，提升員工積極性033

i

 目錄

033 怎樣做設計決策 035

034 如何做專業體系化建設 036

Part2 設計行業認知

035 如何看待管理顧問公司收購設計公司 042

036 如何考慮使用者經驗 042

037 怎樣介紹互動作品展現設計水準 043

038 為什麼主流電商的 App Banner 那麼窄 044

039 如何看待 PD 045

040 設計師如何構建自己的知識體系 045

041 團隊沒有明確方向怎麼辦 048

042 去中心化概念 049

043 如何處理好產品中廣告置入和使用者經驗的關係 050

044 設計中心化與去中心化 051

045 關於購買第三方的表情的問題 . 052

046 如何看待資訊不對稱的問題 053

047 設計師如何轉型成 AR 和 VR 054

048 推薦一些好的企業軟體 056

049 打造成交場 056

050 職業發展問題 058

051 共享腳踏車的舊車怎麼辦 059

052 人工智慧和設計的關係 059

053 iOS 11 會給介面設計帶來哪些新的變化 062

054 在臺北的什麼地方可以參加使用者經驗線下交流會或分享會 063

055 AR 和 VR 的發展 063

056 如何評價設計管理顧問公司 064

057 如何選擇團隊 067

058 群眾外包在面對使用者的設計中的作用 068

059 如何安排使用者研究工作 069

060 創新服務和產品在設計階段如何面向使用者 070

061 在產品的不同階段，設計師要做些什麼 071

062 如何讓上司正確認知設計的重要性 072

063 普通 UI 設計師與頂級 UI 設計師的區別 073

064 職業設計師的素養 076

065 對於設計的基本認知 085

066 面試互動設計師應該突出哪些方面的能力 087

067	網頁的設計價值 088
068	網路公司的筆試和面試 089
069	又一個職業發展問題 091
070	如何提升自己的核心競爭力 092
071	設計師應該與獵才顧問保持什麼關係 094
072	設計團隊如何「走出去」 096

Part3　設計團隊管理

073	設計團隊怎麼做目標管理 098
074	互動設計師的分配 098
075	如何定位互動設計師 099
076	設計管理者的等級劃分 099
077	如何調整團隊管理者的角色 101
078	如何提高設計管理能力 102
079	如何評定視覺設計師績效 103
080	關於 UDEC 104
081	使用者經驗設計的互動和視覺職位合併 105
082	產品經理和互動設計師的區別 . 106
083	視覺設計師的能力會成為互動設計師的瓶頸嗎 107
084	設計團隊的關鍵績效指標制定 . 108
085	比稿思考 110
086	設計總監怎麼寫關鍵績效指標 . 111
087	難管的下屬 113
088	使用者經驗設計經理怎麼管好使用者經驗設計團隊 115
089	怎樣開部門每週例會 117
090	如何制定設計師等級 118
091	如何與視覺設計溝通，提高公司整體設計水準 119
092	怎樣定位產品經理和 UX 121
093	如何提高團隊成員製作水準 121
094	使用者經驗設計經理的發展方向 123
095	使用者經驗團隊的定位 124
096	設計團隊的管理方式 124
097	如何做部門年終總結 125
098	UX 部門如何組建有價值的使用者研究團隊 127
099	成熟的互動設計師與資深設計總監的差異 128
100	產品總監與設計總監的職能區別 129
101	面試 UI 設計師 130
102	在不成熟的團隊中建立良好的工作氛圍和職業規畫 131
103	UX 設計師面試問題集──人力應

目錄

徵部分............................ 132

104 UX 設計師面試問題集——行為考查部分........................ 135

105 UX 設計師面試問題集——技能考查部分........................ 139

106 UX 設計師面試問題集——設計思考部分........................ 145

107 UX 設計師面試問題集——曲線球部分........................ 150

108 VED 最高負責人的工作內容..... 153

109 如何做團隊建設.................... 155

110 怎樣評估設計師的績效............. 156

111 iOS 與 Android 設計特性的區別.............................. 158

112 如何分配時間..................... 160

113 加薪對象的選擇.................... 162

Part4 設計思考方式

114 設計師如何輸出「實戰經驗」.. 166

115 設計師怎樣進行思考能力訓練. 167

116 如何分配工作與生活............... 168

117 產品的成功如何歸功於互動的成功.............................. 168

118 要不要轉行做產品職位............. 169

119 遊戲軟體的封面.................... 170

120 有著大量使用者的產品品牌形象.............................. 171

121 產品的多維度分類................. 172

122 電力行業人員如何進入網路行業.............................. 173

123 如何解決需求不明的問題......... 174

124 對工作流程感到迷茫怎麼辦..... 175

125 「營運設計」與「設計營運」.. 177

126 如何進行專業賦權與設計佈道. 178

127 不顧後果地辭掉工作............... 179

128 發紅包策略........................ 181

129 有工作經驗的面試................. 181

130 怎樣進行知識管理................. 182

131 貴的軟體宣傳片.................... 184

132 有關互動設計方法的書............. 185

133 專業性網站與 App 的推薦......... 186

134 關於考研究所的意見............... 187

135 在作品集中可以展現未上線的專案嗎.......................... 187

136 如何共同建立使用者經驗驅動. 189

137 獲取知識的通路.................... 190

138 如何把實體產品類的布局和設計與使用者需求研究有效結合..... 191

139 設計師與人工智慧................. 193

140 如何閱讀相關英文文件............. 194

141 使用者經驗測試的方法..............194

142 如何自學心理學和人類學的理
論 ..195

143 體驗式銷售怎樣拿下第一份訂
單 ..196

144 設計師如何提升自己的產品感和
市場感198

145 怎樣啟發產品感覺202

146 設計類 App 的推薦205

147 推薦閱讀209

158 關於 iOS 與 Android 設計特性的
區別問題210

149 怎樣讓方案演示更具說服力213

150 App 的場景擴展........................214

151 關於一些問題的理解215

152 彈出式視窗的按鈕布局217

153 產品經理與互動設計師的工作內
容的區別218

Part5　設計方法論

154 新手互動設計師的重點發展方
向 ..222

155 如何審查互動和視覺設計稿......222

156 廣告圖上加按鈕更有利於點
擊？......................................223

157 面試互動設計224

158 大數據分析統計產品....................225

159 有哪些 CP 值較高的素材庫值得購
買 ..226

160 理智面對突發事件226

161 如何建立使用者信任....................227

162 有關晉升報告的注意事項..........228

163 構建 App 元件化230

164 資訊架構231

165 設計師的溝通能力232

166 使用者經驗設計師在提升產品效
率方面可以做些什麼....................234

167 如何把提升產品的使用者經驗轉
化為目標235

168 競品分析的角度237

169 品牌升級的流程238

170 視覺層面的大改版240

171 同一 App 介面中的兩個入口.....241

172 怎樣寫互動設計規範文件..........242

173 面試產品經理，如何準備作品
集 ..244

174 Office 系列產品互動設計245

175 互動設計師的作品集....................246

176 資料的價值..............................248

177 如何讓公司了解使用者經驗帶來

目錄

的價值.................................250

178 怎樣陳述設計方案.......................251

179 如何平衡使用者目標和商業目
標....................................252

180 全鏈路設計............................253

181 UI 與 VI 的視覺規範.................255

182 互動設計師需要掌握哪些資料分
析方面的技能.........................256

183 如何進行產品體驗度量.............257

184 註冊 App 的步驟......................258

185 手機 App 的動畫效果的價值.....258

186 初級創業者怎樣解決產品包裝設
計問題...............................260

187 開發很難實現的視覺效果和互動
效果..................................261

188 需要制定設計規範的產品階段.262

189 卡片式設計有什麼好處.............264

190 設計 leader 怎麼準備作品集......264

191 什麼是設計系統......................265

192 GVT 工具與淨推薦值度量.........266

193 遇到「設想使用者需求」的情況怎
麼辦..................................267

194 怎樣提升用 Sketch 做互動的效
率....................................268

195 怎樣做定量使用者研究方法的意

願研究................................269

196 設計師設計得「不好看」..........270

197 設計師如何提高話語權.............271

198 產品大版本疊代.....................274

前言

 這是一本很早就想寫的書，但無奈一直覺得內容沉澱得不夠。問答類的知識傳播的優點在於沒有廢話、直接、著重於解決問題的核心思路，也就是大家所說的「實戰經驗比較多」；缺點在於一個好的問答成立的前提是要有啟發性的答案，更要有具針對性的問題。

 在我從業這些年中，每年都在反覆看到、聽到很多高度相似又有著不同細節的問題。我想，如果從自己的經驗和視角出一個總結式的問答紀錄，或許對那些一直在找答案的朋友有所幫助，當然也督促自己對思考做一次沉澱與集合。

 所以，如果你覺得這本書的內容對你有用的話，我們應該一起感謝那些提出問題的朋友，沒有這些問題，也就沒有刺激出這些答案的原動力。

User
Experience

Part1
設計專案管理

001　開發文件的重要性

對於創業團隊來說，開發文件的重要性到底有多大？

　　開發任務在團隊會議中已經說明，因為需求很急肯定沒辦法做很詳細的開發人員文件，在會議中開發人員也並未表示出疑問，但到了最終工期，總是無法上線而且被告知是因為沒有開發文件，導致工期一拖再拖。在創業團隊產品初期，到底是流程重要還是實現需求重要？

　　是否需要開發人員文件要看團隊合作水準以及老闆（或執行團隊最高負責人）如何激發戰鬥力。Facebook 是弱文件化管理，一切以交付的代碼為目標，review 都是依賴於交付件展開，所謂「文件」即代碼。但這需要團隊成員的綜合能力都比較強，其中溝通能力尤其重要。

　　大部分團隊，尤其是創業團隊，其團隊能力達不到這麼高的要求，所以嚴謹的流程與文件追溯還是必要的，完整的流程並不意味著緩慢。從你的描述來看，開發團隊的溝通能力和風險管理能力顯然是不足的，需求管理的能力也需要提高，準確的需求管理也能幫助減少流程複雜度，提升開發團隊的配合意願。

　　另外，對於創業團隊來說，「快」並不是工作重心和優勢，「準確」才是關鍵。如果方向和決策錯了，快是沒有意義的，為了所謂的快，把能保證準確的合理流程刪除，是更加錯誤的方式。

　　對一個創業團隊來說，老闆、銷售和市場負責人、技術負責人、產品負責人是最重要的。如果是針對消費者的產品，那麼也需要物色一個可靠的設計負責人。沒有好的技術總監，不但技術成本會高，開發人員也會缺乏目標導向。趕緊花錢挖角一個吧！投資款向應該先用於人才和團隊建設。

002　在垂直領域，怎樣展現使用者研究的價值

　　在面對特定的垂直領域，業務極深，行業壁壘很高時，使用者研究的價值應該怎麼展現？當我們嘗試帶入一些方法到產品實踐上，會發現執行者必須由業務方來操作，我們只能以配合的方式去推動事情進展，這就導致團隊成果不好切分，業務方也有自己的研究方法，當產生的結果雷同時，會認為價值不大。

　　垂直、業務成熟、行業壁壘高的話，說明這個行業發展得比較久，利潤還不錯，已經進入收割期，這個時候已經不是理解使用者是誰？在哪？他們喜不喜歡我的時候了。已經沉澱的數據、客戶的訂製需求都需要使用者研究團隊緊跟其業務，深入分析數據，洞察商業變現。傳統的使用者研究已經沒有意義了，簡單的訪談也起不到了解使用者的作用。

　　簡單來說，你們需要從所謂「研究使用者」的人本身轉向「研究使用者產生的數據」，找到合理的體驗支撐點，而且這個體驗的改良能同步提升商業效果。

003　TL（team leader，團隊領導人）怎麼應對直屬老闆

　　目前遇到這麼一個問題：我是設計部門 TL，負責的專案是電商平臺類的，直屬的業務上司（負責整個網路專案團隊包括技術、營運、產品等）離職，現在由老闆親自管理，但只管執行、產品和招商等重點部門，不直接管理設計部門。最近老闆時不時就說一句介面這裡不好，那裡不好，然後產品和營運的負

責人就馬上過來設計這裡找我們了，我們完全被老闆的個人感覺牽著走，現在判斷設計的出發點都變成了老闆喜不喜歡，如果不能讓老闆滿意，專案會比較難推進。想請周老師分享下這方面的相關經驗。感謝！

老闆要對公司的生存負責，所以策略上會更多地往產品運行狀態和商業成功上考慮，老闆對介面的喜好背後一定有這方面的訴求。如果老闆喜歡，那麼這個方案可能契合了他在某方面對公司的策略要求，把這個要求抽出來，在其他部門負責人都在場的情況下，表達出來讓大家都達成共識。如果不喜歡，你要引導老闆往理性、公司需求、商業價值、產品成熟度上考慮，而不是就事論事討論互動、視覺，現場需要你（因為你是leader）直接給出符合條件的可能性方案，這需要你掌握公司的組織目標、產品現狀、使用者回饋與投訴的資訊、產品營運資訊等。只有綜合了足夠的資訊，你才能和老闆同步對話，並適當引導他，否則他說什麼，你都聽不出他的弦外之音。

004　設計師如何提高話語權

設計師、設計團隊在做專案時話語權不高，身為設計師怎麼做才能提高話語權呢？

首先要定義話語權的範圍：究竟是希望主導一個專案的過程（這樣更傾向於產品團隊的路徑），還是不希望周邊團隊過多地干涉設計本身（這是專業導向，設計決策流程清晰化）

設計驅動對設計團隊的要求很高，除了專業本身，還要具備策略、商業洞察、產品分析、技術實現評估、品牌行銷等多領域問題，此外老闆和

利益相關人士對設計團隊的信任度、重視度也要充分，這個一般是靠設計團隊在多年的專案合作中累積起來的，新的小團隊很難做到。

不讓周邊團隊干預設計決策，而是幫助設計推進，這個需要以下條件：

1. 一個可靠的設計負責人，懂得把設計的專業解釋給不同部門的負責人與一線人員，並站在對方角度考慮，幫助他們的關鍵績效指標（KPI）成績提升。

2. 能識別對設計有更多決策影響力的利益相關者，把他們變成盟友。

3. 理解公司的價值觀、文化、遊戲規則和人際關係，從人和流程出發建立設計共識。

4. 把設計對企業的商業價值明確地寫出來，向老闆和利益相關人士銷售。

5. 讓設計團隊的產出更加理性化、專業化，多引入使用者的聲音、使用者研究結論、資訊的分析、品牌建設的需求等。

005　產品設計研發團隊的職能人力比例

網路公司的一個小單位的 feature team 至少應該包含一個產品負責人、一個互動設計師、一個視覺設計師、一個前臺開發、兩個後臺開發、一個產品營運。

我傾向讓產品和設計人數達到對等，開發人員在此基礎上乘以 2，當然這個要看公司資源的實際情況，人數可以在不同階段進行動態調整。一個優秀的設計師和開發工程師，抵過三、五個普通水準的工作人員的情況是很正常的。開發測試、使用者研究、資料分析人士則要看情況支援。更大的業務單元，則是在這幾個角色上遞增人數。隨著業務複雜度提升，商務

拓展（BD）、策略規劃、平臺架構設計等陸續加入。

006　UI 設計師如何做到兩全

我是一名 UI（使用者介面）設計師，目前手上維護兩個 App 的更新疊代（都是兩週一疊代）。現在產品經理手上除了這兩個 App 以外還有一個 Web 後臺（商業邏輯較為複雜），因為工作量太大，現在需要一個互動設計師來分擔產品經理的互動工作，同事都建議我能接替。我自己有兩個顧慮：①目前 UI 的工作已經處於經常加班到晚上九、十點的工作量，其中也包括自己對自己的要求，恐怕接了互動的工作之後兩邊（UI 和互動）不討好。②自己一直很喜歡互動設計，有一點互動設計的經驗，但主要是想在 UI 方面能做到一定的成熟程度再轉職正式做互動，不想「褻玩」互動這份工作，你覺得該怎麼考量這個問題？

你們公司人夠嗎？人夠的話，手上比較成熟和穩定的需求可以交出去鍛鍊新人，總是做一樣的事情就失去了新的機會和可能。另外，做設計這件事，更困難的事情，其價值和收穫也是更大的。

無論是視覺還是互動，本質都是在對資訊做設計處理，這兩者的本質是分不開的，也不存在視覺做得很好了就轉互動的說法，那是職位思考；專業思考都是交織跨界，同步成長、視覺和互動有很強的交叉地帶，有一個產品讓你快速切換到這個交叉視角是非常好的事。

設計的職業道路是持續學習、持續成長，感覺到自己做到某個階段就無法進步了，通常是因為專案缺乏挑戰，團隊出現專業瓶頸，或者自己的目標設定得低了。

007　冷靜面對方案漏洞

> 　　我最近遇到這種情況：在產品實現後期，總會出現一些臨時又緊急的需求，需要很快提出互動方案，上午才說需求，下午就要出方案。我本身不是一個很細膩的人，非常擔心緊急狀況時出的方案有很多漏洞，您在這方面有什麼好的建議嗎？

　　「產品實現後期，總會出現一些很臨時又緊急的需求。」任何產品都會有這種情況，最佳方法是加強與專案管理者、產品負責人的溝通，在前期就避免突發情況，最佳化開發疊代的關鍵評審環節，在關鍵時間點卡住交付週期，避免來自各方的干擾（包括老闆和 VIP 使用者）。

　　「我本身不是一個很細膩的人。」

　　這個只能靠自己訓練，一個不細膩的人，在設計的道路上會走得比較辛苦，從寫文章沒有錯別字開始訓練。

　　「非常擔心特別緊急時出的方案有很多漏洞。」

　　方案的漏洞和你不細膩沒有關係，而是因為專業能力、全局視角的缺失，如果害怕自己在方案中設想不到各種情境，可以把產品中最關鍵的可用性問題、互動設計原則、設計輸出的場景遍歷做成一個備忘錄，然後在交稿前自己核對一下。

008　產品前期的腦力激盪

> 　　我們是做智慧生活服務的，在產品設計的初期，產品經理帶領我們對生活中的痛點進行了腦力激盪，洞察痛點背後的本質訴求，將本質訴求分類成幾個

主題，腦力激盪解決方案，最後投票選擇我們要做的點，這些步驟走完之後得出了要做的功能，但是這樣就可以了嗎，感覺遺漏了好多，完全沒有考慮競品、實現方式、產品定位，周先生你對這個過程怎麼看，產品前期的正確步驟應該是什麼？

　　產品設計時使用的方法取決於產品發展的階段，團隊人員的實際比例，人員的綜合能力，當然最重要還是給了多少時間和資源。拋開實際投入資源的創新，都是在耍流氓。

　　創新型產品。希望找到新機會，新發現的時候，我個人推薦使用 Design Sprint 方法。在一個成熟領域即使做創新型產品，更多的情況也是微創新，除非進行市場定位切換、新技術發明、公司資本重構等降維攻擊。

　　發展期產品。不斷快速疊代，增長驅動的時候，大多數都是用網路產品的敏捷軟體開發模式，基於數據和使用者回饋，加上產品敏捷軟體開發流程：競品分析 - 找差距，找亮點，找不足；技術分析 - 提升基礎體驗，功能解耦，向平臺化轉型做儲備；使用者分析 - 定量資料探勘，定性研究；互動 + 視覺 + 開發 - 輸出設計，疊代灰度版本，合流測試，上線。

　　你感覺遺漏了好多的根源是什麼？如果完全不分析競品，也是可以的，前提是對自己的產品設計能力足夠有信心，或者想排除競品的干擾。實現方式需要技術團隊和營運團隊一起商量解決。

　　產品定位是一個巨大的命題，大部分的產品定位其實都是在做市場定位、品牌分析的事情。現在對於很多產品來講，都是處於一個「被定位」的狀態，因為產品改進的路線並不是確定的，有很多變數。

009　如何讓 Banner 的出品更有效率和品質

　　我們是電商公司，有大量的 Banner 類的設計，目前有 8 位設計師參與到營運 Banner 的設計中，大家出品的品質和風格差異也比較大，為了讓大家保持出品風格多樣化並且品質統一，我們現在採用的方法是先收集一個參考圖庫，然後分享給設計師，讓大家對出品要求有個大概的概念，但這樣還是會有一些作品達不到要求。想請教下有沒有更好的流程和方法可以讓 Banner 的出品更有效率和品質。

　　營運設計跟隨營運策略走，在確定視覺風格前，先和營運企劃商量產品的品牌調性和營運管理體系：根據使用者營運、內容營運、活動營運區分出營運節奏、主題，制定一個計畫。

　　然後才是根據不同計畫的具體要求訂製設計風格，營運的目的不同，目標使用者不同，方式不同會導致風格差異極大。

　　設計品質靠設計帶領者控制，這有點像編輯和記者的關係，制定一個風格指南和品牌的情緒板（mood board）會有幫助，至於實際動手輸出的能力，就要靠每個設計師去提升了，想得到做不出是營運設計很常見的事。

　　視覺風格執行可以考慮參考一些 4A 廣告公司的做法，先控制創意方向，然後是文案和主視覺，最後是投放形式的訂製，比如是 html5 頁面，還是動態 Banner，頁面內的內容關係也要做整體評估。

010　PM 如何給需求

　　身兼公司的 UI 和互動設計兩個職責設計師，由 PM 把需求給設計。在這

樣的一個工作流程裡，PM把需求以什麼形式、格式給設計，才能最好地詮釋他的需求？純文字文件需要設計重新整理思路還會有偏差的可能，心智圖貌似並不能很完全地詮釋，兩者結合或許更費時間。周先生可以給我一點經驗或建議嗎？兩方該怎麼支配這個流程從而達到比較高的效率？

產品經理傳達需求由說的部分和做的部分組成

1. **說的部分：**面對面溝通（郵件、電話、LINE我認為都不是好的方式，除非是特別細節的一個簡單問題，比如，一個圖示下面的文字有錯誤，要改成「×××」）。面對面溝通建議用白板現場討論，觀點、手繪原型、資訊流分析、使用者畫像，都可以畫上，充分告知需求的場景、使用者的痛點、我們需要解決的問題、希望達到的目標。說的部分做不好，後續的一系列工作都會為這個階段來擦屁股。

2. **做的部分：**輸出專業的產品需求規劃書（網路上到處都是範本，但不要直接用，根據自己公司和產品的發展現狀做修改），專業的意思不是長篇大論，各種表格資料堆砌，那不是說人話的表現。產品需求規劃書最重要的是把需求形成的過程和需求的價值講清楚。如果這個需求來自老闆，就要了解清楚老闆為什麼要這樣做，背後的目的和對團隊的要求是什麼？你是怎麼理解這個要求的？期望設計師做哪些方面的嘗試和思考？幫助你一起達到最佳的需求滿足條件。另外，產品的競品分析，你要自己來做，你對產品的思考直接影響到需求的準確性。所有的輸入最好圖文結合，文字描述具體建議，「我們要縮短使用者購買的路徑，現在需要5步，有沒有可能減到2步？」而不是「這個產品做得挺簡單的，你參考一下。」圖片做好對比，展示出設計差距、機會、介面背後的產品邏輯、技術邏輯，不要只看互動流程，互動流程是設計師的事。

011　過濾需求表，做出最佳化的輸出物

　　我想向您請教：一，拿到產品經理的需求表（很詳細，包括一些異常情況）的時候，需不需要過濾一下需求表的內容，整合一些需求表上比較囉嗦的需求，刪除一些沒有必要的內容；二，互動設計師在沒有參與探勘需求的時候，拿到經理給的需求後如何更好地做出最佳化的輸出物。

1. 如果你拿到需求，覺得需要過濾一下，這個時候應該去找產品經理當面溝通，對正式下發的需求做一些釐清工作，需求不是只給你一個人看，也許你覺得沒有必要的內容，恰恰是對其他環節的工作人員非常有用的資訊。如果真的是文件整合能力不夠，也是私下溝通後，讓產品經理自己改比較合適，不要試圖證明自己比別人更理解他的工作。

2. 互動設計師應該在產品需求的原始階段就介入，互動設計師和產品經理應該是貼身合作的，單純的上傳下達做不好需求，如果你們的流程不是這樣的，你應該去申請變成這樣，對需求的理解應該在一開始就達成共識，而不是單純依賴設計審查。

012　怎樣做設計規範限定第三方

　　網站或平臺在做廣告資源、廣告位出售給企業，為了保證平臺整體品質，怎麼做設計規範限定第三方呢？有沒有規範案例？謝謝。

　　以往面對大量營運資源支援和廣告圖的設計，通常都是以外包形式找

一家有大量基礎設計師輸出，可以在時間和數量上搭配的公司進行合作，按輸出量結算。負責接收外包交付物的企業內有一兩個設計師負責審核品質，這種合作有兩個核心問題要解決：

1. **甲方：**負責審核外包品質的人，本身是否具備控制整體品質的能力；
2. **乙方：**是否有足夠理解設計需求，並管理大量設計稿設計品質的輸出對接能力。

　　以上兩點，缺失任何一點，都無法很好地控制營運類設計的整體品質，設計規範是沒有價值的，營運設計不可能一成不變，也要隨時跟著業務需求、營運場景、突發熱門事件、客戶需求更改等調整，你的設計規範最多能夠控制色彩範圍、字體選用樣式、給出幾個符合常規營運分類的排版範本，基本上都是 style guide 的問題，只能控制不出錯，卻不能提升設計品質。況且對於 style guide 類的工作，現在已經有不少的設計工具開始支援了，甚至動用了 AI 的能力進行支援，比如 ARKie 智慧設計助手，10 秒幫你做海報，如果你不知道怎麼控制 style guide，那麼搜尋一下這個關鍵詞，可以找到很多文章、源文件和具體的線上工具。如果你不知道怎麼提升設計品質，這個問題是產品營運策略和設計能力的綜合問題，沒有一個規範來管理，基本上是找對內部接洽人，選擇熟悉品牌策略、媒體運作、有使用者中心思考的創意機構進行合作。

013　要不要實現「不合理需求」

　　我們最近在做一個 VIP 專案，讓所有手機桌面圖示都動起來，在設計的過程中遇到了很大的問題，只有部分的圖示適合在圖示內給使用者一定的動畫提醒，部分圖示很難想到動的意義，但是這個是一個 VIP 專案，客戶強勢要求所有的圖示都能動起來，這種需求是否合理呢？身為設計師是不是需要從各種角

度絞盡腦汁來實現這樣的需求？

　　VIP 專案的背後也代表了一部分的使用者洞見和本質需求，雖然大多數時候都是主觀想像，但身為設計師你也要去處理和理解。「很難想」、「需不需要」這種懷疑論是沒有意義的，只會讓老闆覺得你專業程度不夠。

　　一般處理這種（很可能天天遇到）VIP 的需求，我的思路是：

1. 確定「原則 - 規則 - 技術驗證 - 使用者驗證」的設計過程展示。比如圖示為什麼需要動，動解決了什麼問題，有什麼體驗的提升。客觀的分析，並輔以競品分析，告訴老闆「圖示可以動，但是動起來，有收益也有成本，我們從使用者經驗角度給出幾個原則。」

2. 在這些原則的基礎上，細分出可以執行和看得懂的規則，比如動起來的圖示究竟應該怎麼動，是長時間的動（隨著時間改變顯示狀態），還是短時間的動（提醒的角標在動態變化），或者是狀態判斷的動（比如有音樂播放時，音樂 App 的圖示才開始旋轉等）。

3. 有了這些規則，就可以提出動態設計稿演示了。出了效果 demo 就要找開發團隊做技術評估和驗證，圖示動起來的代價是占用暫存記憶體、電池功耗、後臺服務監測、activity 生命週期等一系列問題，把這麼做的 UX（使用者經驗）風險和軟硬體成本算出來，讓老闆自己判斷值不值得（當然，這個過程中最好把你們自己的分析寫清楚，不要讓老闆做選擇題，要讓他做判斷題）。

4. 最後，做一個簡單的、小規模的可用性測試，從使用者端驗證這個需求帶來的使用者價值，是全局推送升級，還是作為小版本的灰度測試，達到什麼數據指標可以全量推送，這涉及產品策略的問題。

014 如何與老闆溝通

　　有一年多的經驗，最近剛新做一個專案，明明通路跟服務都沒打通，還讓我拚命去策劃原型，細化原型，說白一點，就是一個不賺錢虧本的專案，居然還在妄想能賺錢，說又說不過他，針對這種情況，如何去跟老闆溝通？

　　談競爭比不過，談服務他也沒想法，他跟我談的是──如何把原型畫到極致，說使用者到這個介面如何如何，使用者經驗怎麼樣？

　　建議你和老闆都重新看一下《使用者經驗要素》這本書，在書的框架中，明確說明了使用者經驗設計的可行性基礎是策略層。

　　所謂產品的策略是使用者需求和產品的目標，這兩點沒有明確的策略分析和戰術分解，表現層的東西做得再好，也是自娛自樂。

　　或許他認為和你只能討論表現層的東西，那麼你要找機會主動和他聊聊你的深入思考，而不是等著他主動改變，職場的溝通從來都是雙向的。

015 互動設計如何評估需求

　　我們公司屬於智慧產品的行業。App 為硬體產品服務，對於一些功能可以算的是中度原創功能（該功能目前沒有看到過類似競品）。產品提出的需求，很多時候感覺是無法分辨真偽的，因為還在研發沒有使用者。這一功能做出來後，體驗的都是相關研發人員，也是依據這些同事的回饋去完善現有的不足。就這種情況，互動設計應該如何做互動，如何評估自己做的這些需求？

　　需求的洞見和驗證需要來自使用者的數據，才有較好的支撐。

你們可以先做一個 MVP（最簡可行產品），然後拉一些目標使用者來做測試和意向性訪談，看看是否滿足他們的需要，或者發現一些可用性問題，不能通過使用者測試考驗的產品，就需要再繼續打磨。

產品經理自己，或者你自己的臆想都不能代替使用者實際的需求、場景、價值觀。所以更快地把產品推向市場，透過觀察和測試來學習，再快速地疊代最佳化，才是更合理的產品設計方法。

從互動設計本身來看，功能的定義即使在現有的 App 中看不到，也可能已經出現在傳統的場景中，要更多考慮一下「使用者在沒有這款 App 的時候，究竟是怎麼解決現有問題的？」這就是你們的競品。另外，如果一個功能在比較成熟的場景，一直都沒有人做，那麼也有可能是因為別人發現了裡面有風險，而你們暫時還沒發現。

016　如何衡量技術方案的風險

我們公司是一家手機廠商，做了一個鎖屏聽音樂的功能，就是將第三方音樂軟體的音樂鎖屏中的元素提取出來，以一種統一的形式顯示在鎖屏上，就像 iOS 10 鎖屏上有音樂的快捷操作和專輯封面的顯示那樣。但是最後這個專案出現了很多的問題，因為我們是用技術去實現這一功能，不是靠談合作或者為第三方提供接口，第三方一升級我們的技術方案就可能失效，出現 bug。作為互動設計師，在一開始就知道這個技術方案風險很大，成本很大，但是還是抱有一定的僥倖心理，現在推出以後，各種問題都出來了，我想知道遇到這種問題，比較正確的處理方法是什麼，最開始是不是就應該考慮到實現的風險，然後出一些技術風險小的方案呢？

這是明顯的產品場景思考不成熟的表現，商業風險、技術風險、使用

者需求真偽驗證是專案啟動之初就要做的事。

在確定功能重要性和優先級之前，可以根據產品現狀、使用者痛點、公司實際研發能力，做一個多部門決策者都會參與的 SWOT（強弱危機）分析會議。SWOT 分析法是用來確定企業自身的競爭優勢、競爭劣勢、機會和威脅，從而將公司的策略與公司內部資源、外部環境有機地結合起來的一種科學的分析方法。具體解釋和方法請自行搜尋。

一開始做錯了商業洞察，誤會了使用者場景，誤判了技術選型，後面都是整個團隊來買單的，所以起步要特別小心。

017　產品經理不專業，怎麼辦

產品不出需求劃書也沒過需求審查，給我一個大概的想法就要我出互動文件，大概的內容做出來後，就去過一遍互動審查，之後就要求開發部去開發。這樣就導致互動和開發經常邊改邊做。開發過程中遇到一些功能上的定義或者別的互動做不了主的問題時，開發就來問我，我又要跑去問產品經理，然後再回饋給開發。這樣的情況我該怎麼做？如果維持現狀繼續做下去，做了很多產品的工作，互動上就少了很多研究時間。

這是明顯的產品經理不專業的表現，如果一句話和一個點子就可以做產品，那麼任何一個人都可以做產品經理了。產品經理是要對產品的整體競爭力和成敗負責的，老闆是不是不明白這件事？

建議以後產品概念的設想和腦力激盪的環節，邀請設計師與技術也一起參與，盡量在需求提出之前達成共識，知道這個想法是怎麼來的？為什麼現在就要做？

　　使用一個簡單的產品需求描述範本，至於範本內容，你們可以一起討論，整體來說是為了讓專案組內所有成員看到這個範本裡面描述的內容後，都能對產品需求有一致的認知。

　　如果團隊人數不多且規模很小的話，建議產品經理、設計師、開發人員坐在一起集中辦公，這樣能夠提升溝通效率，特別是在某一方溝通條件和能力有限的情況下。

　　做產品需求本身就是提升設計能力的過程，這兩個不是分開的，設計研究、使用者研究也是產品設計過程中不能省略的部分。研究的目的也是為了提升產品設計的品質，畢竟你們不是科學研究機構或者學校吧！

018　老闆的「絕妙方案」

　　我們公司大 boss 幾年前想出來一個他認為的絕妙方案——底部上滑螢幕開啟手機分屏，因為誤觸受到各種吐槽，現在我們在做底部上滑控制中心設計的時候仍舊不能改動大 boss 的方案，最後實現是底部部分叫出控制，中心部分叫出分屏，再加上我們在底部做虛擬按鍵，但收到一大堆的誤觸和體驗差的回饋，又不能動大 boss 方案的位置，專案節點又很緊，這種時候有什麼好的辦法呢？

　　你們公司的產品導向是 BCD（Boss Centered Design），還是 UCD（User Centered Design）。如果一切圍著老闆轉，那就做出來 demo，讓他自己用，用得不順手就會讓你們改的。

　　但是產品最終面對的是使用者，所以最好的方式就是可用性測試，把測試結論和使用者使用時誤觸的錄影給老闆看一下，讓他來做決策。

　　另外，之前的方案都有明顯問題，但是不能改這個事情很難理解，如果改了會開除你們嗎？如果會的話，那你為什麼還不換工作？

019　最佳使用者經驗執行獎

　　部門為了提高開發人員的使用者經驗意識，辦了一個「最佳使用者經驗執行獎」的活動，3 個月評選一次。「最佳使用者經驗執行獎」包括個人和團隊兩個獎項，各取 1 個勝出的，但個人這塊出現問題了。個人評判的標準是一次性通過率，但在統計過程中發現，有的開發人員是參加了 3 次 UI 驗收，其中 1 次性通過驗收的有 2 次，而有人參加了 10 次 UI 驗收，一次性通過 UI 驗收的是 4 次，那麼通過率按照一次通過來算的話，是不是有失公平？怎麼算比較合理和公平一點？

　　促進開發人員提升使用者經驗意識，一次性 UI 檢視通過率有一點幫助，但這還不夠。我們先說通過率的計算：

　　既然是通過率，肯定計算的分母是總提交 UI 驗收次數，分子是通過次數，一除就知道整體百分比了，這還是相對公平公正的。至於為什麼有些開發只參與了 3 次，有些開發參與了 10 次，這很好理解，因為不是所有開發都負責前端介面開發的，而且工作量的分配也不同，這個要和開發 leader 一起來看看具體的工作分配，避免分配不均。

　　另外，想把這事辦好，還要具體看一下開發側的認知和配合情況，以及這個通過率對最終開發關鍵績效指標（KPI）的影響。

　　提升開發團隊的使用者經驗意識，要把開發側相關的使用者經驗因素權重提高，比如穩定性、性能、系統資源占用與消耗、bug 數、bug 解決率等，然後才是與使用者介面相關的 1：1 還原、調優、動畫效果開發等。不

要本末倒置，把使用者經驗等同於對使用者介面的開發實現了。

020　如何客觀評價一項設計任務的工作量

目前公司每月底核算工作量的時候，專案經理總覺得占用人力過多，因此老闆希望我們能想個方法，做一套通用的標準來衡量工作量。但是個人覺得這個很難做，設計師的水準參差不齊，需求也是經常變化，即使是一個確定的頁面，也可能因為產出物不夠理想而多次修改。不知道周老師有沒有遇到過這樣問題，又是如何進行工作量評估的呢？

「專案經理總覺得占用人力過多」這該怎麼理解呢？專案經理是專案的第一負責人嗎？專案過程中需要用到多少產品經理、技術開發、測試、設計師，他一開始沒有規劃嗎？為什麼到核算工作量的時候就覺得用人多。

設計師和其他各職位的人員比例，沒有一個通用的標準，你只能參考業界平均的標準來看，比如 1 個產品經理 +8 個開發 +2 個測試 +4 個設計。因為專案的難度和需求變化都是動態的，這裡面肯定有時間和人力資源的波動區間，不可能完全固定在一個水準上，否則專案管理就沒有了彈性。這裡面還涉及人員本身專業能力的問題，如果你們公司有錢請那種一個抵三個輸出的設計師，也可以試試。

我覺得這個問題的本質可能是，專案經理根本不清楚或者不理解設計師每天的產出效率，產出過程需要耗費的時間和精力，這個需要設計負責人去說明。另外，設計作為一個腦力工作是不可能按照工廠生產杯子那樣計件的，否則你只會得到「像杯子一樣」的設計。

021　產品經理和互動設計師是如何分工合作的

是否有規範的流程？另外，一份優秀的產品需求規劃書應該包含哪些內容？

通常，產品經理和互動設計師是緊密合作的，產品經理更多地關注產品需求和競爭力、公司商業需求、產品價值定位、團隊對需求的理解和專案管理等；互動設計師更多聚焦在使用者經驗、資訊流模型、互動關係與方式等。

流程不是重要的，重要的是如何更快地把事情解決掉，我個人傾向於「輕流程，重合作」，雙方主動自發地搞定問題。一般需要強流程的工作環境，通常都是因為組織內人員缺乏緊密合作習慣和信任關係不夠。

一份合格的產品需求規劃書通常是（優秀這個問題主要看人，有實力的產品經理能夠用 5 句話就說清楚需求的邏輯和產品的價值，產品需求規劃書反而沒有這麼重要）：

1. **版本疊代紀錄**：沒有這個，產品的歷史不好追溯，若產品經理離職，後面的人也將一頭霧水；

2. **設計流程說明**：不是每次設計產品都會用一樣的流程的，流程本身也在調整，所以需要公示；

3. **資訊流與互動原型圖**：也有自己上高保真開發原型的，有資源的大廠會做。產品規則、內容、互動原則與具體設計；

4. **需求分析**：講清楚為什麼要做，做了有什麼價值，最好有使用者聲音和數據證明；

5. **產品風險**：描述商務合作、人力成本、時間成本、資源支援、技術實現等風險；

6. **需求很大的，專案規模很隆重的，可以加更多的詳細設計：**產品架構分析、流程圖、競品分析、功能列表、功能結構、詳細文案……

7. **產品營運計畫：**產品上線才是開始，後面的營運才是大事，準備怎麼做在一開始就要有基本策略；

8. **非功能性需求：**數據需求：數據統計和分析，性能需求 - 伺服器，頻寬預計；服務需求：要不要客服，要不要呼叫中心，用什麼 CRM（客戶關係管理）；行銷需求：是否需要廣告支援，市場活動，或者單純買搜尋關鍵詞；安全需求：帳號密碼，支付等；接口需求：調用內部，外部服務接口；法務需求：這個不用解釋；財務需求：預算、結算等。

本質問題不外乎兩個：產品做完了若效果不錯，你要怎麼繼續做大，策略是什麼；產品做完了效果不行，你要怎麼收場，怎樣做好後續維護和處理。

022　關於智慧軟體的 roadmap 問題

最近在負責智慧軟體的 roadmap（產品路線圖），分為長期和短期兩個部分。我們的智慧軟體是和智慧硬體配套的，可以當作是智慧硬體的操控軟體，而智慧硬體是透過銷售，直接賣給最終消費者的（2C），然而規劃中，遇到了一些令人迷惘的事。

針對長期的，我個人認為應該要跟上智慧硬體的發展和行銷路線，因為使用者最終的功能服務是透過智慧硬體去展現的，而智慧硬體的 roadmap 是基於大市場的分析而規劃出來的，因此我覺得，從長期來說，應該是要去適應智慧硬體的 roadmap 的發展。

　　而對於短期的部分，落實到最終的版本計畫，我覺得應該是基於長期的某一產品階段，針對使用者經驗回饋而進行最佳化疊代的，要以使用者經驗為中心，進行疊代。

　　但是目前上司給我的思路和做事方式，是對於長期的部分，要讓我不要去考慮智慧硬體層，而只是從使用者需求出發，看軟體要做什麼；而短期部分，是希望我基於長期的 roadmap，自己排出計畫，要有自己的思考。

　　上司給的方式與我自己的思路有很大的矛盾，我也試圖說服上司，但是沒有用。想問一下，真實的智慧硬體的軟體層面的 roadmap，應該是怎樣的操作思路，謝謝。

PS：

　　智慧硬體受眾對象：偏高階人群；產品使用生命週期：2 年。產品市場生命週期：3 年。使用者使用頻率：1 週 1 次。App 操控使用占普通使用比例：50%。行業地位：國內 No.1。

　　你們老闆的思路是對的。智慧硬體不是目的，雖然它最開始形成收入，使用者買智慧硬體本質上是需要硬體提供的軟體功能和服務，軟體功能很好地滿足使用者需求才會促使使用者提升使用率（現在的使用頻率是 1 週 1 次，比較少），有了使用率才能談得上後續的轉化。

　　硬體只能賣一次，總不能靠保養維修來賺錢吧！除非你是賣車的。所以軟體能否持續營運是很重要的命題，只要軟體的功能很好地服務於使用者的場景，使用者會不介意持續更換硬體，或者購買相應的配件。

　　如果你在軟體層發現了目標使用者的痛點，進而可以對硬體發展提出要求，這是合理的，但是一開始就對硬體做大變化不太合適，一款硬體的各種沉沒成本太高，隨意切換版本有點浪費。

　　roadmap 構建依賴於公司的資源、服務能力和技術研發敏捷度，你們產品的生命週期是 2 年，每年的更新次數是多少？計算一下你們的總資產周轉

率，產品的 roadmap 本質是商業運轉可能性，不能只關注產品研發本身。

023　如何規劃平臺與不同角色使用者的關係

平臺與不同角色使用者的關係應該如何規劃？

不需要規劃，使用者的屬性在不同平臺根據屬性劃分都是類似的，無非是分類的基礎不同。例如《跨越鴻溝》裡的使用者分類：

1. **探索者**：極客氣質，喜愛探索嘗鮮，需要新鮮感，為試用新技術而使用產品，對產品的忠誠度較低。這種使用者平臺只要給他足夠的新鮮感，並刺激他分享即可。

2. **早期追隨者**：喜歡嘗試、留存下來的探索者或者跟隨而來的，但並非技術專家，出於明確的需求而使用產品，很可能變成未來的種子使用者。這種使用者一般是早期產品的重要建議來源，也是核心使用者群的萌芽，有很大的可能性變為平臺的擁護者。

3. **早期主流使用者**：實用主義者，不會隨便嘗試新產品，但對新技術有期待，只要產品足夠簡單易用，解決使用者實際問題，他們會樂於使用；這部分人群開始讓產品產生商業價值，約占總使用者的三分之一。使用者群構成的主力，平臺的各種使用者營運一般都是針對他們的，這些使用者既貢獻流量，也貢獻收入。

4. **晚期主流使用者**：與早期主流使用者相比，對新產品有牴觸心理，只有等到某些既定標準形成之後才會考慮使用產品，選擇時會偏向知名、大型公司提供的產品。這部分人群在強大的行銷和心理攻勢下，會產生巨大的商業價值（因為無須大量投入研發成本），約占總

使用者的三分之一。平臺變現的主力軍，你做得好我就買，所以優惠券、紅包等各種活動營運都能讓這部分使用者快速消費起來。同時平臺需要維繫這部分使用者的口碑、評價、消費信心。

5. **落伍者：** 對新技術沒有任何興趣，到萬不得已才使用產品，這部分人群附加價值較低，約占總使用者的六分之一。他們對於平臺的價值較低，做好一定比例的日常關懷即可，注意減少他們的負評。

024 視覺設計師之間如何分工

做一套全新的 App 產品，視覺風格還未確定，視覺設計師之間如何分工？

視覺設計師就是來控制視覺風格的嘛！

視覺設計師怎麼分工，取決於你有多少設計師，有多少設計時間，以及設計師的能力水準。做 App 類產品的視覺設計，分為設計研究、使用者研究、視覺概念設計、詳細設計、輸出。

設計研究部分至少安排 1 個設計師，他要進行你們的產品品牌的理解和視覺元素提煉，競品的視覺設計分析，視覺趨勢分析；

使用者研究可以等上面的環節做完後接著做，也可以多安排 1 個設計師同步進行，他要和產品經理、使用者研究者一起完成產品的競品使用者畫像，使用者需求分析，使用者的審美傾向和風格喜好研究；

拿著上面兩個環節的研究，你應該能洞察到很多設計的視覺要點，把它們關鍵詞化，一兩個設計師繼續做視覺設計方向說明、情緒版、概念風格的三、五個方向的探索；

最後開始詳細設計，這裡根據你的產品規模和複雜度來安排人力，專

案時間永遠是不夠用的，所以能派上的設計師都上吧！這裡將有和互動設計反覆審查、溝通和快速出高保真原型做使用者測試的大量工作。

最後就是輸出了，這裡按開發節奏和開發人員的工作強度來配置，現在輸出已經不是什麼很複雜的工作了，兩三個人負責一兩天都能做完。

025　如何匯報設計方案

設計方案匯報時，如何講好故事，使方案有理有據，關鍵還感染人？

我個人的建議是，任何一次設計方案的匯報要提前準備好以下幾個關鍵內容：

一系列真實，有據可依的資料。美國諺語說：「除了上帝，任何人都要基於數據說話。」這個本質就是強調實事求是，聚焦在問題本身解決問題，設計作為解決問題的一種具體手法，入手的第一步就是從各種現象和資訊中找出本質問題，定義面對的關鍵問題是什麼。設計的出發點要是錯了，後面的方案再完美都是沒有意義的。

而且設計方案匯報大多數情況都是面對各級上司和客戶，沒有比清晰的數據更能說服他們的了。商業上重視的是求證，而不是感覺，感覺是靠不住、有風險的。

一個來自使用者的，具有畫面感的案例。商業的基礎是滿足使用者價值同時賺錢的合理收益，無論是買產品，還是消費服務，本質上，最終消費者才是一切商業交易活動的根本。所以使用者端的問題是最值得關注的，也恰恰是冗長的商業鏈條中最容易被忽視的，因為在面對大量的分析報告和商業計畫書時，使用者基本上都被當成了一段數據或一個稱謂。把

真實有代表性的使用者抽象為 personal，把他們最直接真實的回饋呈現出來是很有衝擊力的，形式不限於錄音、錄影、照片、模型。聰明的設計師不但會展現使用者的問題，還會巧妙地讓使用者幫助自己說出想說的內容。

　　一個可被驗證的，客觀的方法論。相較於你對競品的對比，描述設計方案使用的形容詞來說，更有說服力的是來自專業學說的客觀證明，「這裡這樣設計的話，使用者會更容易點擊到。」對比「根據費茨法則的驗證，這個方案的點擊效率會提高 25%」，你要是客戶，你覺得哪個方式更有信任感？這並不是什麼技巧，或者設計師的裝高明話術。因為「你覺得」的事情只說明解決這一個問題的方法，而被證實有效的方法論可以解決一類類似的問題，被匯報對象會更傾向於投資報酬率更高的說明方式。

026　新專案設計師的工作流程

　　　　對於許多新的 App 專案經常會有這樣的困惑，在設計初期，只有最基本的設計參考（logo+ 主色值，整體的 VI 和設計規範尚未建立起來），設計師在拿到產品原型之後開始著手設計 UI 介面。這時候設計師最先要做的事情是什麼？比如，先根據產品定位、受眾等特性選定一個風格，然後制定一個常見的設計標準，設計師們開始具體到頁面設計，還是先集中設計一個樣本頁面，然後在樣本頁面中汲取參數和標準之後才投入到具體的頁面設計中去，等到專案完成後，再集中整理設計規範，之後再對規範進行疊代？簡而言之，對於新專案設計師建議的工作流程是什麼？設計標準建議在什麼時間點制定？

　　是整體改版設計，還是只做視覺改版？

　　新專案啟動通常都有專案目標和整體的設計需求，如果目標不清楚，不光是設計師不知道該怎麼做，其他職位的同事也會沒有方向，包括產

品、技術、營運等；設計需求通常承接自產品需求，在這個版本中具體需要解決哪些產品問題，要分解到設計層可理解的範圍，比如，產品目標是提升產品的留存率，那麼產品需求可能是增加使用頻率可能更高的新功能，也可能是提升舊功能的易用性或解決錯誤。這些需求會導向具體的介面設計和後端技術。

也可能是完全全新的一個產品，這個時候可以深入做一些競品分析，完全沒有人做過的事情大概不太可能，而且競品也不是說你做個 App，然後看看有沒有類似的 App。應該是找目前使用者怎麼處理問題的方式，比如你要做一個水下攝影的 App，現在市面上可能沒有相同的 App，但是現在肯定有使用者也是在做水下攝影的事情，一些傳統領域的已有產品也是競品分析的重要輸入。

一般我們啟動一個新專案設計大概是這樣一個過程：問題調查和分析 - 確定設計目標 - 組建團隊，制定專案管理流程 - 關鍵決策人訪談 - 專案啟動（有可能需要封閉，這裡有行政和人事的支援）- 專案階段性調查研究、概念設計、使用者介面設計等 - 專案階段性匯報 - 專案輸出與開發落地應用 - 專案疊代。

設計規範是否一開始就制定，沒有一個標準化的定義，通常設計原則等理念建設，需要在一開始和團隊同步並達成共識，style guide 類的產出一般要等視覺風格確定後才開始做，否則 guide 變動範圍太大，頻率太高也會失去指導意義。

027　支援型使用者經驗設計

請問，對於處於完成產品線交予設計任務的支援型使用者經驗設計團隊而言，應該如何尋求突破？如何制定使用者經驗設計的年度關鍵績效指標？

如果是在產品線內部的設計師，團隊向產品線匯報的話，通常設計師多多少少都會背一些商業指標的關鍵績效指標，因為產品線的商業訴求是很明確的。在這個情況下，能夠幫助設計團隊工作的有幾個要素：設計線領導人和產品線領導人一定要對齊一致的產品目標和年度計畫，因為目標不一致是產生矛盾的起點；需要充足的技術支援，比如打點統計，後臺產品營運監測等，沒有數據的支撐，對齊目標就會變成主觀想像，也容易互相推卸責任；建立合理的、快速的 AB testing 機制和支援，產品疊代中大量的問題都是測出來的，而不是設計討論出來的。

使用者經驗設計團隊要和產品線的目標靠齊，總體思路是基於產品目標的基礎上分解出設計可以做的事，建立設計競爭力。

028　設計師自主發起專案

請問在設計師自主發起的專案中，如何推動並落實專案，如何有效地說服產品經理以及開發等？

「發起專案」的意思不是我們設計部想做這件事，大家一起來做吧。而是正式立項，走正規的專案管理流程，回答為什麼要做這件事，這件事的價值，做這件事需要什麼資源、支援、專案時間和收益分析，專案風險的控制，如何評定專案最終成功的標準，這些都準備好了，去老闆那裡講清楚了，其他配合團隊也認可了，才叫「發起了專案」。

現實情況中很多所謂的設計驅動的專案都是設計師自己做自己的，只關注設計層面的收益，不斷強調設計的價值，希望大家尊重設計的價值以推進 UX。沒有好的落腳點和關注面，協作團隊（產品、市場、技術、測試、營運等）為什麼要投入資源支持你的關鍵績效指標（KPI）？

　　要推動和落實，就要從公司現在產品中的實際問題出發，察覺出一個需要團隊整體參與的、可執行的、有明顯收益的問題。如果是你設計部自己就能做的事，你自己做好就行了。

1. 走正式的專案立項，可以考慮讓產品去幫助立項，重點關注商業價值和使用者價值，帶著使用者資料和使用者分析去，專案有正式發文，有組織架構，專案追蹤，專案經理任命才算 OK；

2. 理解產品經理和技術開發的短期關鍵績效指標（KPI），看看能不能包含在這個專案中一起打包完成，事半功倍，不要在主線工作外任意安排多餘，無意義的所謂支線專案。公司的資源有限，產品運作的時間有限，使用者的耐心有限，況且大家都是來賺錢的，不是陪你完成理想的；

3. 如果要啟動一個新專案，最好先考慮如何申請專案獎勵（物質和精神都需要），大家雖然一起挑戰一個目標，最後還是要分肉的，一開始要談清楚這個。

029　如何把設計總結分享給設計團隊

　　你好，最近做了一個設計優化（包括視覺和互動），整體數據相比之前好了一些，我想把這次設計總結分享給設計團隊，請問我需要從哪些方面去做分享呢？

　　先介紹專案背景，當時發現了什麼問題，為什麼要做這個優化，你當時是怎麼確定優化的範圍和關鍵設計內容的。

　　把優化之前的數據做一個簡單解讀，為什麼這些數據是關鍵的，設計

的優化為什麼又可以幫助這些數據改善，包括產品需求和使用者需求的分析。

展現設計過程，把其中有挑戰的，有障礙的部分講詳細一點，因為來聽總結的同事會從這個裡面得到最多的啟發，以後可以用到自己的專案中。

優化完成後，你們怎麼追蹤數據的，這些數據的表現要排除版本升級的自然流量、功能升級的影響和使用者營運活動本身的影響，定位好多大的數據提升比例是設計優化直接帶來的，這裡面還要加一些 A/B Testing 的數據對比，如果你們有的話。

可以把這次分享的思路和結構做成一個範本，讓團隊的其他同事以後也可以用。

030 如何拆分設計貢獻

> 對於由多方面因素影響帶來的產品數據提升（功能升級、視覺最佳化、營運手法等），該如何把設計的貢獻拆分得盡量清楚呢？專案時間和資源有限，無法單獨做視覺的 A/B testing 測試。

首先要看拆解貢獻是不是合理（為什麼要拆，有沒有拆解的條件），再看準確拆解的方法（用什麼方法測試和衡量）。

你不妨問一個問題：怎麼準確拆解開發人員對產品數據的提升的貢獻？哪行代碼促進了數據的提升？

每個專業領域有自己專業領域的度量方法，設計因為是一個交叉學科，所以多少會被作為最終評價的起點。

1. UX 在介面設計層面通常度量三個指標：可用性、參與度、滿意度。

可用性的指標可以有：任務完成率、任務完成時長、錯誤率、整體可用性評估（一般由專家評估和使用者測試組成），系統性能指標（開發側的性能維度和基礎可用性原則維度）。

參與度的指標可以有：關注時長（比如影片、活動頁面）、第一印象（初次體驗後 5 秒內回饋）、互動完成次數（點讚、評論等）、淨推薦值（淨推薦值）評分、互動深度（一個互動流程中點擊次數與縱深度）。

滿意度的指標要根據你們實際產品的功能設計和營運設計來度量，比如，你做了一個活動營運專案是積分抽獎，積分是否容易獲得，每次抽獎的積分數、獎品價值，是不是真的發獎品，怎麼證明你是真的發獎，都會影響使用者的最終滿意度。這裡面定性的成分比較多，單純看數據沒有意義。

2. 無論你是互動設計師，還是視覺設計師，要度量作品產生的商業價值，最後還是要和商業數據的採集、整理、分析、提煉綁定到一起。比如，一個視覺設計改版之前（大到整體改版，小到 Banner 的替換）總是有改版的目的的，否則就是浪費時間和人力，在起始階段就需要確定這次改版的目的、價值、衡量價值的指標和度量指標的手法。如果這個改版的重要性很高，指標對於產品數據的影響很大，就應該提前設置各種打點路徑和 A/B testing 的手法，並隨時監控變化。說什麼時間不夠，資源有限都是藉口，本質上還是對整體產品設計的不理解，或者是懶惰。

031　「設計規範一致性」

我所在的公司是個跨地區多業務場景的公司，每一次做好設計都需要遠程

電話會議和總部的設計師討論一遍，總部設計師會用「設計規範一致性」拿掉我們的很多發揮。我目前帶了三個視覺在做一塊業務，每當設計被否決掉，我明顯可以感覺到團隊同學的沮喪，也會覺得在「設計規範」下，沒有什麼可以發揮的餘地，並不是覺得規範不應該存在，也不是不認同，但每次都覺得挺不爽的。請問，我應該怎麼鼓勵團隊同學以及我們應該怎麼突破？謝謝周先生！

你這個問題是每一個大型產品，較分散職責的設計團隊和產品特性團隊經常遇到的問題。

要更好地解決這個問題，只有流程中上下游合作團隊的溝通更加緊密，更主動積極地達成共識，避免資訊差，才有改善的可能。

1. 整理你們跨地區、多業務場景的具體場景條件和限制，跨哪些地區，這些地區的目標使用者群特徵是什麼，具體差異化在哪裡，本地化特點又是什麼，形成一個符合當地的使用者特性場景庫，在具體的場景中討論業務的訴求，包括總部的策略與本地化執行團隊的策略——只有從目標使用者出發，立足於場景，才能更好地站在規範外看問題，而你們討論的重點應該圍繞著設計的目標，即是否滿足了跨地區不同使用者的需求，實現了業務場景的目標；

2. 如果總部設計師總是以「設計規範一致性」來作為評審的否定依據，你們要思考的是：單純的一致性是不是不能滿足上面的設計目標，如果在有限的一致要求內，利用已有的設計模式和控制項，能不能滿足我們的設計目標；或者是你們根本就沒有理解總部對一致性的要求？大家回到規範本身，根據場景的需求，重新整理一下「一致性」落地的範圍和要求，找到根本原因，而不是大家都只停留在表面；

3. 設計規範的本質不是限制創新，而是減少設計方案出錯的可能性，僅僅依靠設計規範是不可能有創新的，設計的目的也不是遵守規

範，而是創造使用者價值、滿足業務目標。從這個優先級來看，有品質的創新應該是：滿足使用者需求（這個需求也許是通用的，也許是有地區特徵的），有利於業務目標的達成（業務目標首先被設計團隊整體理解並認可），不隨意違反既定規範（比如不是設計師想「發揮」一下，就新增一個樣式，創造一個控制項，改變一個布局——若無必要，勿增實體），確實在設計層面有改變的必要（設計規範是動態的，不合適的，或者隨著產品發展無法滿足場景的部分就應該升級）。

自己的方案被否定肯定是不開心的，但是職業設計師必須在一定的規範體系內證明自己創新的品質，如果你有足夠的依據，也客觀地從使用者和場景出發，應該不斷據理力爭，有句俗話說得好：「你如此生氣，只是因為你沒有辦法。」——多累積辦法、手法、數據、方法論、使用者洞察，設計方案的通過率一定會不斷提高。

032　展現設計價值，提升員工積極性

> 周先生好，想請問周先生平時是怎麼去向上推動展現設計價值，向下又是怎麼提高員工積極性，制定提升計畫的呢？非常感謝！

設計的價值一般不是透過向上溝通解決的，當然匯報和呈現工作結果很重要，但是若你不理解企業和老闆真實的訴求，那麼溝通本身就缺乏效果。

1. 先了解當前企業的產品問題，從產品入手做設計改造是較合適的，至於商業、策略、供應鏈、銷售，這些先自己學習觀察，不要覺得

別人做得不夠好，片面考慮問題，因為我們才是真不懂的人。把產品本身看到的設計問題先總結出來，給一些建議和提升方法，展現自己的專業可以幫助企業解決問題；

2. 每次會議都有偏向的主題，不是自己強項的主題就先聽，記錄要點，探討到設計層面的時候再發言。如果輪到你說了，就要言之有物，並且考慮到各個方面的利益平衡，別人關注的地方，這都要靠日常私下的溝通和重點儲備。你要有一個認知：向上推動，不是向上面的一個上司推動，而是和設計有關的所有上游部門、機構、上司、員工；

3. 對於那種不怎麼關注設計的上司，你和他說設計，他也是無感的。但每個上司都有自己關心的業務問題和業務數據，嘗試把你日常做的事情綁定到這些數據上面，然後只匯報這些事情的成果和數據，遠比你講設計專業本身有效。因為對於老闆來說，設計的方法論、專業、堅持、品質要求，都是你的工作，花錢請你來是依賴這些能力幫企業解決了什麼問題，而不是透過匯報展現你的能力。

　　激勵設計師員工的積極性一般要做好幾點：錢不能給少，這個少了任何人都不會有積極性；若公司的整體業務發展是快速的，前景很好的，這點就能激勵大多數人與公司一起努力了；日常管理不要假設員工做不好事，應該更信任員工，在一些小決策上大膽放權，讓員工建立起自己決策、自己擔責的意識，這樣他自己就會去提升能力，改善環境，保持學習。

1. 不是每個人都要每天活在腎上腺素裡面的。允許員工有波動，是符合人性的管理，在衝鋒的時候能堅持住，就要找時間讓大家放鬆，這樣鬆弛有度，員工會更積極；

2. 制定晉升計畫，要根據員工的興趣來，而不是強行要求，人做一件事如果不是發自內心的認可，往往就會敷衍。如果你確認是因為懶的原因，建議儘早換人，因為懶這種性格是不可能靠刺激去修正的；

3. 制定那種 1 ～ 3 個月的學習計畫，一般都是學校思考。真正有用的是
 在工作過程中即時教育，近期發現團隊頻繁出現某種問題，需要有
 針對性地就這個問題來探討，形式可以是開會，也可以是工作坊，
 甚至是茶話會；每一次設計的審查，你的專業意見就是一種培訓的機
 制；幫助大家建立更專業的設計流程，運用更高效、更現代化的設計
 工具，同樣是對設計師能力的提升。這些多樣化的刺激、要求、鼓
 勵、提醒，最終在設計團隊中建立起一種凡事找方法，不怕挑戰的
 氛圍，才能讓設計師真正提生自我。任何靜態的培訓，知識的有效
 期一般都只有半年，不能解決在不確定環境中不斷發生的問題。

033　怎樣做設計決策

> 周老師好，有問題想要請教，通常設計中的決策是怎麼做出來的？依據是
> 什麼？怎麼判斷這個決策的準確性？這也是最近我困惑的問題。

設計的決策伴隨設計的整個過程，也是設計過程中價值最高、難度最
高的部分。在初期的階段回答為什麼要透過設計解決某個問題、為什麼採
用某種設計方法而不是另一種、為什麼要選擇某個設計方向、為什麼這些
設計方案對我們的目標使用者是有價值的、為什麼在幾個不同的設計方案
中會選擇這一個，這個方案為什麼能達到我們期望的設計目標？這些問題
都是設計決策要考慮的。

通常有高階設計管理者（這個管理者通常也會和產品、技術、商業管理
者密切合作）的團隊，最終設計決策都是由他來決策的，期間可能會參考更
高層領導層的建議或者策略目的；如果沒有相應經驗的設計管理者控制品
質，通常都是產品負責人或者老闆直接確定某方案。

做出設計決策基本的依據是：商業策略目標，使用者滿意度與口碑評分、可用性測試結果和易用性專家評估、品牌規範、設計原則或設計指南（以保證一致性）、關鍵數據指標回饋、美學邏輯。

但作為設計管理者來說，更多時候的設計決策都是各種條件限制和綜合平衡後的結果，所以越大的、越成熟的產品往往做出的設計決策都是非常穩定，甚至是有點保守的。除非這個設計目標一開始就是奔向顛覆式的創新探索的，但一般到落地過程時又會理性的思考各種後果。

因為對於設計決策的準確性來說，設計師和設計管理者的視角是不同的：

1. 設計師認為的準確性是：不要用回第一稿、一次通過率、認可設計思路並贊同、專業導向、UCD（使用者中心設計）使用者視角，如果上司通過了這個方案，上司的上司不認可也不要把責任推給我；

2. 設計管理者認為的準確性是：多次修改直到沒有更好的方案為止、滿足商業價值、技術成本、溝通成本、使用者滿意度、營運壓力和三方合作耦合性、設計原則是否應該升級、這個決策的投資報酬率究竟如何、是否有 Plan B、任何設計都沒有絕對準確，只有相對準確。

034　如何做專業體系化建設

　　周老師您好，目前我們團隊在公司是作為設計資源池來支援各條業務線（團隊由使用者研究、互動、視覺、前端組成），公司的產品、專案比較多，產品型占30%、交付型占70%（針對後臺類型的專案，也做了元件化），設計人力跟隨著業務增長不斷擴大，長期存在人力吃緊的情況，專業能力提升緩慢。基於其他大公司的設計團隊，有沒有可以改變的運轉模式，基於運轉模式，如何做專業體系化建設？（也考慮過一般性或者特殊性需求進行外包的方式，外

包如何管理也沒想好。想要改變目前團隊的運轉模式，做一些體系化建設）請求專業性指導！感謝。

　　其實大企業內部的設計團隊也會遇到類似的問題。目前網路產品的發展現狀對設計團隊的要求應該不僅僅是交付，隨著業務階段不同，也會要求設計團隊產出滿足使用者需求的創新設計、產品概念、大版本整體改版、小版本疊代演進、營運設計等。對設計管理提出了更彈性的要求，也對設計管理者的挑戰也越來越大。

　　做專業體系化的建設前，要回答非專業的幾個問題才能給出具體建議：

1. 公司或者產品現狀對於設計的依賴究竟是什麼？設計對於企業的成功來說，可以做很多事，也可能什麼都做不了。準確地判斷現在需要一個什麼樣的團隊，是回答這個問題的根本，只有那種確信好的產品才是企業命脈的管理者，才會要求建立一個專業的設計團隊。否則你們的矛盾僅僅是圍繞在「專不專業我不知道，反正沒有滿足我的需求」這個層面；

2. 對於研發（通常設計師在職業序列裡面是劃歸到研發線的）支援團隊來說，是企業的成本，所以如何在研發投入適當的情況下，產生高於成本的價值是每個老闆關注的。這就導致了需求的增加—應徵更多設計師—為了讓人手飽和，增加更多需求—人繼續不夠，這個惡性循環是不可持續的。問題的癥結在於產品團隊也許沒有對研發投入的平衡感，缺乏成本意識，所以必須要和老闆，產品團隊就目前的研發現狀與品質做一次排查，我們究竟是無效的需求多了，還是人員的效率沒有激發，還是軟性溝通成本太高，導致人員都放在了不合適的位置上；

3. 你們和業務線的結算關係、合作關係是什麼？如果產品和專案這麼

多，人員數量不夠，專業度也參差不齊，最容易演變成「只選擇那些對設計團隊價值更大的專案去支援」，最後還是會在內部造成更多的新問題。如果產生了這樣的問題，那麼運轉模式的轉變很容易——集中式的設計中心會被拆散到各個零散的業務線中。這種情況在國內的很多 UX 團隊中都出現過。

在確保以上三個問題有清晰答案的基礎上，我們再來談「如何建設設計團隊的專業度」才有意義。

1. 優先全力培養團隊中的一線主管，就是那些天天和設計師一起做事的人，小 Leader，他們的水準直接決定了一個小設計組的成員專業能力、眼界、軟技能和職業性。他們對團隊在文化和氛圍上造成的影響遠遠超過他們的職位職責和薪水；

2. 建立設計團隊的知識共享庫，設計方法論（包含設計、溝通、協作、投資報酬率計算等），甚至考慮將這些東西工具化，流程化，植入到每一個新加入的設計師腦中；

3. 在設計決策的過程中，盡量讓一線設計師參與每一次討論，不要做上司直接決策只讓設計師執行的事情，一次都不要；

4. 你們的設計總監要致力於建設團隊的凝聚力，凝聚力靠的是他要能扛事，他的專業水準足夠將設計的專業度傳播出去，因為一線的設計師去講，別人可能不會認真聽；

5. 你既然覺得專業提升緩慢，就應該去分析緩慢的原因，而不是僅靠作品輸出的品質來對比，任何一個團隊都不缺問題，但是大家缺的都是方法，更缺那種願意去做的人；

6. 管理團隊要有定性，如果現在的企業環境和產品階段就是對現在團隊模式的自然選擇，那麼不改是不是也是 OK？設計師也不喜歡成天搞革命的；管理團隊必要時也要有彈性，也許是你感受到最近團隊中

愛抱怨的設計師多了起來，大家的衝勁不夠了，但也許不是所謂的缺乏體系化造成的，找到問題的根本，再去考慮從哪裡著手；

7. 體系化是長期改良的結果，不是一開始就設定好框架去操作的，可以先找到團隊中最突出的問題，作為突破點，成立一些專案，去運用你覺得先進的方法，在專案中放入最開放、最願意變革的設計師，然後為專案找一個能短期回饋的評價標準，做成成功案例後沉澱出案例分析，再逐步推廣。

User
Experience

Part2
設計行業認知

035　如何看待管理顧問公司收購設計公司

如何看待現在的管理顧問公司都在收購設計公司的現狀？

根據前田約翰（John maeda）在 Design in Tech 這兩年的報告中展現出來的，確實有很多大型的管理顧問公司和網路企業（劃重點）都在收購設計公司，但和企業數量的整體相比，還是占很小比例。這和行業、企業的發展狀態尤為密切，消費者業務一直扮演商業的重要角色，隨著資訊過載，選擇變多，需求的垂直細分加強，設計的重要性變得空前重要，設計人才的成才率一直很低，所以收購一家成熟的設計公司是在獲得設計競爭力和商業快速發展之間最高 CP 值的選擇。

但這是收購的唯一理由嗎？不是的，成熟的設計公司背後擁有對設計產業鏈的洞察，各種類型（甚至有上下游合作關係）公司的合作經驗，以及對這些企業的團隊理解。在一定程度上，他們知道一家公司在設計層面的投入，產品成功的原因。這在商業上的價值，遠遠超過讓這些設計公司輸出設計方案。

最後，就是對人才的壟斷，設計行業中從學院到行業組織到公司團隊再到設計公司，人才之間是有千絲萬縷的聯繫和傳承關係，壟斷人才的價值遠超公司本身，它對設計競爭力來說有利無弊，花點錢也是值得的。

036　如何考慮使用者經驗

可以分享一下關於使用者經驗相關的內容嗎？

比如設計一個系統時該怎樣去考慮使用者經驗？

大概先要考慮三個問題：

1. 企業內部學習很有必要，小型企業保持生存要靠業務拓展，中型企業求發展要靠市場和產品營運，大型企業要永續得靠價值觀和文化建設，這裡面或許有建立知識管理體系的需求，學習平臺是這個體系的一部分。

2. 有這個想法的企業可能想做，或者已經在做，他們的需求是什麼？需要研究清楚。如果想做，那麼目的是什麼？如果已有的用起來不順手，是什麼原因造成的？現有數據是否可以無縫同步到你的平臺上。

3. 企業對員工的訴求主要是創造績效，所以要鼓勵學習掌握的也是本企業獨有的文化，專案經驗，績效標準，這裡面有不少牽涉到商業機密，怎麼讓企業放心地用你的平臺？這個問題要仔細地考慮，作為企業來說，選擇一個服務，價格和易用不是第一優先級因素。

037　怎樣介紹互動作品展現設計水準

工作中僅接觸到常規疊代的小需求以及邊緣產品，求職時這些專案經歷無法打動面試官，也展現不出設計水準。想問下如何「豐富」這些專案經歷？或應從哪些角度介紹互動作品來展現設計水準？

產品沒有是否邊緣的問題，只有做得好與不好，所以即使是很小的產品，也有創新和做出深度的可能，區別在於其設計思考的深度。一個彈出提示框、一個動效設計都有很多研究空間。負責的事情很少時，集中於展示自己的深度，透過深度地累積再舉一反三擴展到整個模組。

設計水準不能單純靠專案經歷說明，在 LINE 這樣的產品中，也不是所有人都負責很重量級的事情。面試時，合格的面試官都會關注你具體負責的事情，而你是如何發現問題，又能提供什麼樣的解決方案。

互動設計作品的展示重點在於思考和解決問題的過程，不是只展示線框圖和簡單的使用者研究報告。

「豐富」當然也有專案量和重點專案的累積，很多設計師跳槽也是在尋找這樣的機會，如果個人發展速度已經超過公司和產品的發展速度，那麼就可以跳槽了。

038 為什麼主流電商的 App Banner 那麼窄

目前主流電商 App 的 Banner 廣告並不窄，從廣告面積單位的角度來看，甚至比以前還要大了，只是大多數商家都選用了沉浸式頭部操作區樣式，把搜尋欄等做了融合。

電商平臺產品是以成交率為導向的，所以介面上可謂寸土寸金，無論你是賣 CPS（網路實體系統），還是賣 CPM（千次印象費用 Cost Per Mille），介面上的每個按鈕、圖片、文字都有它的「坪效」（一個餐飲界的術語）。

所以，在有限的面積中，更好地展現內容，提高轉換率，降低瀏覽和跳轉成本，就是設計師需要考慮的問題。

與搜尋引擎、品項入口區，甚至和主導航欄的融合，都是為了更好地為商業轉化服務，一般在品牌日、專屬訂製的活動中經常出現，這個部分應該是包含了品牌廣告的投放費用的。

電商產品的任何設計都不只是簡單地考慮設計的專業本身，要更多地考慮商業因素。

039　如何看待 PD

怎麼看待產品設計師（PD）這個 title？

它跟 UXD、PM 是什麼關係呢？

UXD 通常指使用者經驗設計部門，或者使用者經驗設計職位，其中細分有：IxD- 互動設計師、VxD- 視覺設計師、UxR- 使用者研究、FE- 前端開發（也有利用 UI 開發的）。

PM 通 常 指 Product Manager（產品經理），非常普遍；也有的是指 Project Manager（專案經理），比較少。

PD 是 Product Designer 的縮寫，有從設計師職位延伸兼任產品經理職責的，也有本職工作是產品經理，但是也兼任互動、視覺設計工作的。從工作範圍來看，PD 當然是全面型人才，負責產品全過程的體驗、商業、產品價值與產品競爭力。

我在實際工作中，直接看到使用這個 title 的人比較少，大部分集中在創業公司或中小型公司中，國外掛這個 title 的，一般都是 Senior Designer（資深設計師），但是介紹時更傾向說自己是 UX Manager 或技術總監。

040　設計師如何構建自己的知識體系

工作中如何提煉整理方法論，請周老師推薦修煉成您這樣資深設計的相關書籍資料和方法。

- 關於「我這樣的」：參考我的經歷沒有太大作用，我自 2004 年意外進

入這行（本來是以網頁設計師被聘請入公司，結果公司接了一個手機圖形使用者介面的單，從硬做硬學開始的），我們這批人是隨著時代需要成長起來的，如果沒有手機的智慧化發展，沒有行動網路的原始累積，沒有各種基於通訊和網路的需求爆發，UX 這個行業發展速度就不會這麼快，相對地，我們這批人也不會成長這麼快。

- 關於「快速提升」：即使是行業發展這麼快，我也做了 13 年了，現在我並沒有覺得自己有多麼「頂尖」，這不是謙虛，你經歷過的專案越多，學到的越多，看到的越多，越覺得自己還有很多提升空間。這個行業普遍眼界是比較窄的，做了一點還可以的作品，寫了幾本書，再加上一個大公司唬人的職位 title，很容易被認為是「專家」、「高手」。其實今天再看這些，對比其他行業，這也不過是職業發展過程中，比其他人更勤奮一點，多做了一些事。真正對行業，對社會的改變一定是某個組織，某個團隊共同努力的結果。

- 關於「書籍和方法」：沒有幾本書、幾個方法可以幫助你快速成長的例子，通常有人叫我推薦書，我都是建議把 Amazon 搜尋「UX」出來的所有書籍，前面 5 頁的書籍全買來看了，這是基礎閱讀，達不到這個量談不上「讀書」。方法也是，任何公司，任何行業的設計方法你都要去了解，這是分析解決問題過程，研究別人成功和失敗原因的必要訓練。除了看書，學習方法論分享，還要保持每天（重點：每天）大量的輸入與設計、生活相關的資訊，Medium、Behance、Google、TechCrunch、Verge 等科技，設計、生活方式類的媒體內容都要看，每天 200 條資訊左右吧！這也是基礎量，但是大部分人堅持不了而已。

- 關於「工作中提煉方法論」：其實設計思考的方法論就那麼幾個，不同的是在工作中的具體商業需求，產品需求，使用者價值的衡量，產品疊代的方式。市場競爭的情況不同，所以設計方法論的提煉一

定帶有上面這些內容的影響。以行動網路類型產品設計來看，設計方法的影響因素有：可移動終端的技術變革，終端在目標市場中的滲透率，使用者傳統需求與線上體驗的連接速度，目標市場消費能力與消費習慣，使用者成長帶來的消費文化轉變，你的公司在這個環境中的發展階段、地位，產品形態，團隊整體能力等，這些都是訂製適合當前需要的設計方法的前提。無論怎麼訂製，設計方法的基本要素還是：研究 - 洞察 - 發散創意想法 - 確定方向 - 收斂創意想法 - 形成方案 - 測試方案 - 持續優化。

- **關於「構建自己的知識體系」**：我不認為有什麼所謂的知識體系能夠幫助設計師解決所有問題，想用一個確定的知識框架來面對不確定的市場和使用者，多半都是為了偷懶。「知識體系」的潛臺詞是更有邏輯地思考問題，訓練設計邏輯比單純累積知識有價值。

- **訓練設計邏輯的方法**：每個月寫一個 Keynote，自己定一個自己也回答不了的問題（可能只是暫時回答不了，比如：為什麼中文字排版看上去沒有英文排版好看？），模擬你要給老闆匯報這件事，然後把它寫出來、講出來，訓練兩年，你的設計邏輯應該會有很大提高。

另外，職業習慣和職業心態應該是最重要的。始終保持熱情（8 小時工作以外你是不是還有興趣保持設計視角生活？），開放心態（你是不是願意和各種不理解設計的角色耐心合作？），反思現狀（出了任何問題，先想 想是不是自己的問題），積極溝通（你不說，別人不會知道你在思考，那你只能接受別人思考過的結果），持續學習（知識永遠是不夠用的，智慧才是真正的實力，但是來自實踐和交流的知識卻是智慧的基礎），初學者心態（不要隨便評價一件事「很簡單」，弄清楚了再說）。

041 團隊沒有明確方向怎麼辦

最近我們團隊要做一個全新的品牌官網，沒有明確的需求，沒有產品經理，幾乎所有的底層架構、頁面設計、使用者經驗都要由設計師來完成（之前團隊做電商設計居多），想請問你在這樣的環境下有沒有好的建議或方法？另外，我個人想嘗試設計響應式網頁，但是從來沒做過，有點無從入手，不知道有沒有什麼方法可以臨時抱佛腳，能快速熟悉相關的思路流程以及支援後期技術實現等等。

為什麼要對品牌官網進行改版？這是第一個問題，如果沒有人能回答，就去問產生這個需求的人，可能是你們老闆，可能是團隊第一負責人。通常大型改版都會牽涉到產品大版本更新，品牌定位升級，業務策略轉型等關鍵因素，不知道為什麼做，就不知道要改成什麼樣。沒有明確的需求只是傳達溝通的人能力不夠，不會空穴來風。

「響應式網頁」，你是說響應式設計嗎？先理解清楚基本概念，然後搜尋一些基本的響應式網頁的技術文章看看，你起碼要知道 HTML、CSS、JavaScript、DOM 結構、jQuery 都是做什麼的，寫幾個沒有樣式的小頁面看看。然後了解一下什麼是響應式框架，很多東西被人都用框架封裝好了，不需要自己用蠻力寫，看看連結 CSS Design Awards 上的好作品，這裡面的設計基本都符合響應式原則，有較好的瀏覽器相容性。

剩下的就是做，帶著專案需求做，反思哪裡可以更好，不斷重複修改。

042 去中心化概念

可以給我們分享一些去中心化概念的成功案例嗎，或者有沒有一些系統資料能說清楚這個概念的嗎？

以前的事物之間的關聯是線性的因果比較多，「有一個原因，必然有這樣的結果」，這在簡單模型和確定的事物中是成立的。但是隨著網路化的普及（是網路化的結構和行為，並不是單純指網路），節點和節點之間的聯繫與影響形成了非線性的因果關係。

這種非線性的關係，通常是開放式的、扁平化的、平等共享的。這就是去中心化的基本概念。

網路是極具去中心化特徵的代表形態、從 Wikipedia，到 Twitter、Facebook、比特幣，這些產品都是去中心化的成功案例。還有一些大家不太熟悉的：使用 VPN 和軟體 BGP（邊界閘道器協定）建立的去中心化網路 AnoNet，自己託管網站、電子郵件伺服器和雲端服務的操作系統和軟體堆疊的 arkOS，P2P 通訊協議 BitMessage，用於安全匿名公布資料和應用的加密系統 Cryptosphere，P2P 數據儲存系統 Drogulus，不需要基地臺透過 P2P 彼此打電話的 Serval Project，用於創建分散式乙太網的開源應用 ZeroTier One 等等。

去中心化不但改變了人類溝通和組織資訊的模式，也改變了生活方式和價值觀，比如強調平權、人人發聲、垂直領域的興趣社交、組織無效、個人自媒體化。

關於這些抽象的概念和具象的表現，推薦看凱文·凱利（Kevin Kelly）的書《必然》。

043 如何處理好產品中廣告置入和使用者經驗的關係

公司的產品達到億級別的使用者量，現發展模式下，廣告是整個企業營收的主要來源。在這種模式下，針對如何處理好產品中廣告置入和使用者經驗的關係，如何控制好平衡，可以分享原生廣告做得比較好的例子嗎？

廣告、電商、增值服務，一直是網路產品（特別是流量聚合的大型網路平臺產品）的商業變現的三頭馬車。

廣告置入和使用者經驗的關係，做得相對平衡的，從國外來看是 Google、Facebook、YouTube 做得最好的是 LINE。

通常使用者視角認為的那些「更照顧體驗，看了不煩的廣告」，恰恰是經過精明設計的更有商業價值的廣告，能夠從使用者身上獲取更多收益的設計。

以 YouTube 的可以 5 秒跳過的廣告而言，這是一個廣告測量的方法，因為你知道 5 秒之後就能馬上進入影片，所以這 5 秒你一定會盯著螢幕，甚至把鼠標預先挪到那個倒數框裡。這是在記錄，確保你真正在看，內容品質更高，興趣匹配度更高的廣告，你會選擇看更長時間或看完，這給了平臺統計精準投放的數據；其實，保證優秀的使用者經驗，可以吸引更多有錢，有品質的廣告客戶來投放，因為品質好的廣告主自然想找品質好的客戶（也許是每個用戶平均貢獻的電信業務收入的 ARPU 值更高，也許是傳播意願更強）。

相關內容可以搜尋一下 Trueview 相關的研究文章，這是體驗和商業緊密結合得非常好的例子。

044　設計中心化與去中心化

想了解設計中心和去中心化跟業務線走這兩種組織結構各自的優勢利弊。

(1) 設計中心化團隊為主的形式

這種形式有利於在設計團隊在氛圍建設、團隊歸屬感、榮譽感，以及專業成長上做得更好，通常規模超過 50 人的團隊，在整體團隊氣質、專業度和成長性上都要明顯好於小規模的分散到產品線的團隊。從設計的視角看問題，用設計的語言溝通，職業的認同感會好不少，很多企業對設計的不理解也讓設計師更認同中心化的管理方式。

其不利的地方是，如果團隊規模太大，集中式管理勢必出現效率降低的情況，設計團隊獨立考核也會出現和業務線「挑工作」的情況，能夠對設計團隊有更大收益的專案優先安排，優先安排核心設計師支援等，這也很容易引起初創和發展中業務團隊的抱怨。

(2) 去中心化的跟業務線的形式

這種形式有利於更敏捷的服務於業務，更實用主義，強調需求理解，滿足業務的商業成功，由於長期聚焦服務於某些業務線，所以對業務的理解會更深，更懂得如何在業務中平衡商業和體驗的關係。

其不利的地方是分配到業務線中，很容易僅僅受限於專案交付和滿足需求以及專業的橫向建設，設計師的團隊建設很容易被業務線干擾（因為大部分的業務線領導人不是設計出身，也不理解為什麼需要為專業建設多花錢，認為這都是設計師回家後自己該做的事）。

另外，如果一個業務線出現萎縮或發展不順利，那麼設計團隊也就失

去了支撐，無法像中心制管理那樣很方便地重新配置人才。

　　所以，現在流行的做法是，在團隊架構和組織層面上仍然使用中心制管理，保證專業建設、人才吸引力和設計氛圍的建設，在專案支援上採用分層分級的工作室方式，把設計團隊原子化，分配到產品線和業務線中，保證業務支援的敏捷。

045　關於購買第三方的表情的問題

　　本人公司想在 App 中購買第三方的表情貼，該要去哪裡購買？價格大概在什麼區間？是按年繳費的好一點？還是買斷的比較好一點？

　　是你們的 App 產品需要採購第三方表情貼嗎？要規劃一下採購量、風格和後續整體採購計畫。大量的需求可以在官網建一個頻道，讓第三方表情貼製作者來提交，LINE 就是這麼做的。

　　LINE 的第三方表情貼是買斷的，且不允許在另外的平臺再次銷售，管理比較嚴格，當然 LINE 的使用者量足以支撐這個購買策略。

　　如果只是買一套先用著，完全可以自己聯絡表情貼作者，雙方商定價格，這個彈性很大，一般可以按 CPS（按單個使用者購買）或者 CPU（按單一使用者使用）的方式計價，表情貼這個東西，除了開放的 emoji（繪文字）以外，通常社交產品都是建議自己做，非社交產品用表情貼的意義不是特別大。授權買 IP 的方式，因為沒有市場統一定價，一般都是按實際情況處理，對商務談判的要求比較高。

046　如何看待資訊不對稱的問題

都說網路是解決資訊不對稱的問題，你怎麼看資訊不對稱的問題？

(1) 公開資訊

關於這類資訊，只要自己能提出問題，掌握合適的資訊源一般都能找到。從公開資訊中製造不對稱主要依賴—「誰更快」，比如你可以提前 24 小時蒐集到，時間差本身自帶價值；「誰資訊來源更廣」，比如別人只能搜雅虎，你可以搜 Google，別人搜英文 Google，你還可以搜日文、德文、西班牙文 Google，綜合性也自帶價值。

(2) 非公開資訊

這類資訊沒有廣泛存在在網路或其他媒體上，主要是因為這類資訊並不能引起廣泛受眾的興趣，但掌握後往往有巨大價值。比如來自教育的個人思考模式、來自實踐的個人經驗和教訓、透過頻繁訓練得到的個人技能。

非公開資訊還來自於社交關係鏈的含金量和社會階層的封閉度，比如，你親自聽到郭臺銘的內部會議討論和網路上流傳的郭臺銘金句的價值是不同的，你參與某個圈子內的高階資訊互換也比尾隨某個名人合照來得更有含金量。任何非公開資訊都有販賣價值，而且不依賴成本定價，找到高階通路可以賣得很貴，也可以簡單化以後做成「實際經驗分享」，成為吸引流量的工具。

(3) 私有資訊

每個人都有一定比例的私有資訊,但大多數人缺乏分辨能力,誤將公開資訊和非公開資訊認為是私有資訊,並直接販售,這不是不可以,但很難建立長期的供需價值壁壘。

一個地方的包裝盒供應商提前知道本地會新建鴻海的廠房,所以提前在附近建廠就近生產,貼身服務,所以快速致富;一個消費電子產品品牌直接和預期會熱門的遊戲做深度品牌合作,產品營運,快速引入目標使用者,銷量驚人。

私有資訊通常依賴實地調查和商業敏感性,也有一定的地域性和主觀條件性,通常來不及也不會作為分享的資源,趕緊賣出去才是正事。

私有資訊在完成第一輪變現後,會引起廣泛注意,進而變成非公開資訊,到公開資訊,再在傳播鏈上傳播開。這也是導致學習炒股、炒房的大多數人最後仍然處於學習狀態,而不是直接獲得成功的原因。

047 設計師如何轉型成 AR 和 VR

我是電商公司的設計師,最近想學習 AR(擴增實境)和 VR(虛擬實境)的相關知識,有些疑惑點想諮詢,問題如下:

① AR 和 VR 的區別是什麼?

② AR 和 VR 在電商領域可以運用在哪些方向?運用前景如何?有沒有瓶頸?

③ 身為設計師如果想往 AR 和 VR 方向轉型需要哪些能力?如何學習?

關於 AR(擴增實境)、MR(混合實境)、VR(虛擬實境)的區別只是停留在概念層的區別,具體的技術應用有不同形式,網路上對於這個問題已

經回答得很清楚了。

　　按照目前的網路產品邏輯，流量在哪裡，交易就在哪裡，所以電商的下一階段一定是自造流量，聚合分發，短路徑變現。比如，你到電子商城逛街，掃一下商品上的二維碼就完成了購買，還可以看到使用者的評論；你逛 Shopping Mall，拍一張衣服的照片就得到了最適合你的尺寸，官方的折扣以及買家評價的回饋……讓使用者獲得更豐富的資訊，減少決策的環節，提升購買的效率，肯定是電商所追求的。

　　我非常看好 AR 和 VR 的前景，但瓶頸依然很大，首先是掏出手機獲得 XR、AR、MR、VR 等），這需要資訊輸入，這個習慣養成就需要一段時間，需要類似紅包帶動 LINE 支付一樣的吸引客群；獲得資訊後，資訊是如何流轉的，存在 App 端，還是設備端，各端之間的數據是不是互通，標準誰來制定，大家願不願意遵守；消費實體產品的話，還涉及接入生產廠家的產品資訊，相配的資訊整合，也會對傳統廣告營運產生影響，對那些已存在多年的環節上的人們的利益受到影響，才是最大的普及障礙。

　　設計師需要準備的是：充分理解軟硬體技術基礎和實際能力，不要天馬行空不現實；對使用者和真實世界的理解要更充分，過去做 App 都是基於虛擬空間和平面維度，AR 和 VR 等環境因素介入後，三維空間的理解能力要提高，人的各種行為、態度、情緒在這樣的空間下會變化。

　　分析應用實例是比較實際的，看看這些應用用在哪裡和哪些產品形態，看看背後的技術團隊和公司，順藤摸瓜到相應的技術提供商、專利保護、產品應用的使用者評價等資訊，做一些綜合分析，這樣以後自己做產品時，也有一個整體的思考框架。

048 推薦一些好的企業軟體

有沒有使用者經驗好且顏值高的企業軟體推薦？除了已知的 SAP、Oracle、Slack、Asana 等。

企業類服務，設計做得最好的當然是 Stripe（https：//stripe.com）

049 打造成交場

單平臺布局、全網布陣（涉及一個前提，占位）、單層次製造參考系，打造成交場。這句話如何理解？

　　大概看了一下，除了自己製造的一些名詞以外，並沒有什麼新的東西，模糊概念一般都是成功學的玩法，我簡單理解後說一下（拿奢侈品舉例）：

　　所謂單平臺布局，先把主營業務做好是關鍵，平臺是沒有意義的，是因為更好地提升了交易效率，把買賣這件事做好了，才逐漸發展成平臺的，哪個平臺會上來就知道自己是平臺？所以做時尚，做奢侈品，首先還是你自己賣的手錶、包包、衣服本身的設計，品質要好。

　　全網布陣，應該是在產品品項和市場範圍上逐漸擴展消費者對你的認知，你可以搜一搜 LV、Hermes、法拉利這些品牌做了多少類產品，這都是在用品牌做跨界變現，這其中當然有成功，也有失敗的案例，比如一匙靈洗衣粉去做礦泉水，你會買嗎？所以布陣是布自己有能力控制，消費者心智接受的範圍，「全」不是關鍵，「準確和自然」才更有效。

　　單層次製造參考系，可以理解為錨定自己的階層，比如各大品牌每年會利用時裝週做高級訂製系列，用頂級的電影節、音樂節輸出自己的品牌給明星，這些都是讓消費者做消費參考，「你信仰什麼，你就是什麼」、「你穿什麼衣服，你就是什麼人」。

　　成交場理解為生態建設，商業是提供使用者價值，並建立信任感的過程。信任感的建立只靠你自己做產品、打廣告、只做促銷肯定是不夠的，特別是對高階產品來說，所以生態中每個環節都很重要。比如，發布時尚和色彩趨勢的權威第三方機構，專業的時尚媒體，參與標準制定的頂級品牌，頂級品牌的不同等級的系列產品，Zara、H&M 的模仿和快速消費更換⋯⋯你以為他們都是在各自做各自的事情？這一系列看似無關但又在強調同一個內容的生態鏈，讓你深陷其中，這就是「場」的能量。

050　職業發展問題

　　請教一下：智慧停車類 App，智慧家庭類 App，房地產類 App（例如好房網），這三個方向中，哪個未來的職業發展會更好？（除去個人興趣的因素）該從哪幾個角度去思考呢？

　　職業發展看三點：個人能力、熱情維持時間、行業趨勢。

　　無論哪個行業，都有做得好的公司，做得差的公司，當然比較熱門行業的公司，遇到好公司的機率相對大一些。「好」對你來說，可以具體到是否願意培養員工，分享收益給員工，同事的水準與協作度，有沒有複雜的公司政治或人際門檻。

　　如果你是為了提升經驗，那麼就選擇發展勢頭好的行業（比如網路）中最有挑戰的公司，其他的條件可以暫緩，畢竟現在公司的發展變化比較快，誰都不知道五年後會怎麼樣；如果你是為了更快地賺錢，那麼去比較大的公司的熱門產品的職位是有幫助的，但是這種職位競爭也很大。

　　長期來看，房地產的紅利期已經過了，房產類 App 這種產品本質是廣告分發，肯定會受影響，不看好他們的長期變現能力；智慧家庭方向是有長期價值的，因為家庭內設備入口多，家庭服務需求、家庭娛樂需求、家庭關係協調等有很多空間可以挖；智慧停車類本質是重 O2O（Online To Offline）服務，資源卡在停車位擁有權的一方，App 能做的無非是效率提升，變現路徑也很長，短期盈利可能性很低。

　　選擇什麼公司還要看公司未來對你能力的提升是不是有幫助，如果是那種只為了使用你現有經驗解決問題，在解決這些問題的基礎上，你又不能提升新的能力的，建議你謹慎考慮。

　　未來的職業發展看的是個人，而不是公司的產品本身，一間公司本身

的策略、產品計畫、發展方向都在不斷地調整，所以人一定要比公司組織有更強的彈性，才不會被淘汰。與其看這幾個行業產品的現實情況，更應該分析一下這些產品背後的使用者場景、商業模式是否能夠支援它順利長大，畢竟產品沒有成長空間，公司就會逐漸進入頹勢，而你也會很快進入下一個換工作的空窗期。

051　共享腳踏車的舊車怎麼辦

在掃描單車二維碼時，會遇到二維碼被塗改，這時就要再去尋找另一輛車，使用時感覺很麻煩。對此單車的廠商也在新車中進行改進，那舊車該怎麼辦呢？

共享腳踏車的二維碼問題不會導致舊車無法使用，重新生成後替換就行了，共享腳踏車平臺每天都有維護的卡車裝著新車，去替換舊車的，這也是他們現在最高的成本之一。

052　人工智慧和設計的關係

您能聊聊人工智慧和設計的關係和發展趨勢嗎？

現在已經有很多設計師在思考 AI 與設計的關係了，也做出了一些準 AI 類的產品，比如將設計過程中比較容易抽象成模式的工作（比如圖片的識別和去背，符合閱讀規律的排版）進行自動化。

　　我對科技的發展一向持樂觀態度，所以我不支持「AI 時代的到來，會完全替代設計師的工作，讓所有設計師失業」，相反我認為 AI 的不斷進步與營運會提升設計師的工作價值，幫助設計師更好地開展創意活動。

　　個人判斷 AI 進入設計行業能夠做的事情可以分成三個階段：

(1) 將能夠模式化的表現層設計進行自動化，提升設計產出效率，降低客戶成本。

　　比如現在很多電商網站，在實體店密集的各種活動營運設計，對設計的品質要求在 60 分以上就行（設計的品質與經濟水平、消費者環境、產品品牌需求相關，不是說不需要更好的設計）。通常這些海報、Banner、看板的設計都是快速消費品，基本上屬於設計素材的排列再組合，那麼它的品質只要滿足資訊傳達清楚、視覺閱讀順序和視覺感受合理、符合一定排版規律就行。這種設計是完全可以透過機器訓練、機器學習達到輸出要求的。使用者直接透過採購這種自動化的方案，去掉在資訊不對稱的市場中尋找初級設計師的中間環節，快速達到商業目的。

　　這裡面有兩個硬需求。人的時間總是寶貴的，而且人會累，所以低價格的設計合作，經常會讓設計師不想改，且追求快速拿到設計的客戶自己也沒有能力一次性傳達清楚設計需求，那麼機器輸出和選擇的方式會更加直觀；人的速度再快也需要思考，找素材，打開 PS 拼圖，溝通等過程，機器可以把這些重複的事情 24 小時不間斷地在後臺累積，運算速度也比人工快，所以出方案的速度會非常快，恰恰可以滿足很多追求速度的客戶需求。

(2) 將複雜的設計專案過程中，涉及多模組、多環節合作的設計協作助手化，減少不必要的觀點衝突和專業視角缺失。

　　一個成熟的商業產品和服務涉及的環節非常多，以消費型電子產品為

例，市場分析 - 使用者洞見 - 需求分析 - 專案啟動 - 外觀設計 - 硬體設計 -
軟體設計 - 測試調校 - 製造生產 - 通路銷售 - 賣場設計 - 售後服務……這麼
多環節都是使用者經驗的場景。但是，沒有一個人可以把所有環節的 UX 相
關問題都追蹤到位，並回饋到企業中；也沒有一個人能通曉所有環節的痛
點，知道每個上下游環節之間最大的溝通障礙、協作障礙是什麼。這就誕
生了各種工作流程，企業透過流程和制度來形成標準化，也會開發相應的
工具來管理這些過程。AI 能力的介入，可以進一步將這個過程中過時的，
不夠完整的，不夠人性化的部分改進。比如，現在視覺設計師和開發人員
的設計還原檢視，一般都是兩人坐一起面對面溝通細節（這樣效率會高一
點，郵件來回更慢，更不清晰）。AI 能力介入以後，視覺設計師可以在設
計工具中依賴 design guideline 輸出文件，這些文件標準 AI 可以告訴開發者
的 IDE（整合開發環境）如何理解，開發出可運行程式後，AI 可以自動跑介
面測試，如果出現「差了一個像素」的情況，AI 組件自動生成 BUG 單，開
發者修改即可（甚至可以自動修改）。

（3）直接在產品中變成使用者的私人客服，解決使用者使用時出現的問題，提升產品整體體驗。

使用者與設計者、開發者不能直接交流是現在體驗問題的根本原因，
如果每個使用者和每個開發者之間就像老公和老婆一樣的緊密聯繫，那麼
任何體驗問題都是一句話的事。但現有的產品形態和能力，商業成本與服
務能力都達不到。

我們試想一個場景：以後你的手機上有一個 AI 觀察員，你在使用手
機過程中，它會知道你的喜好、習慣、犯過的錯誤……結合它的大數據能
力，別的使用者也犯過同樣的錯，但是已經解決過了，它立即將這個方案
告訴你，或者在後臺就自動解決掉了。那麼，你就不用再撥打客服電話，
去什麼售後服務店，聽那些類似「重新啟動試試」的解決方案。

AI 在定位 - 解決 - 回饋的過程中，也同樣把這些數據（其實隱私的問題不用擔心，數據原子化，加密以後有 N 多辦法可以保護隱私）回饋給了設計師，設計師從這些行為和態度中，還可以洞察到更多好的想法和創意，加速產品的改進。

整體來說，AI 是一種能力，可以幫助設計師更好地開展工作，它的發展利大於弊。

053　iOS 11 會給介面設計帶來哪些新的變化

新一代 iPhone 的硬體有很多變化，這些變化現在還沒正式公布出來，那麼軟體的預覽其實還有很多調整空間，我相信為了保密，蘋果是不會在 beta 版中泄露關於新一代硬體的所有軟體功能的。

硬體帶來新的互動形式，軟體去配合和提供相應的功能操作。相應的介面的互動組件、視覺排版、介面元素等會有變化，然而以蘋果的設計基因來看，不會在這一代 iOS 上做多大的風格化調整，不會像 iOS 7 那樣引領一種「扁平化」的趨勢。

從現在看到的 iOS 11 的優化來說，有了更加簡潔的操作，比如截圖後編輯；終於把呼聲較高的功能實現——螢幕錄製；基於市場需求和趨勢做的功能升級——相機中直接識別二維碼；更有趣味的功能——livephoto 轉為 gif 圖片等，方便大家製作表情包。另外，還有在 iPad 上的 dock 欄設計，分屏操作等。

蘋果的功能更新和設計，越來越以滿足現有市場使用者需求為主，不再集中於「突然搞個大新聞」了。這其實也回到了設計的本質上，解決問題更快一點，更實用一點，雖然不酷，但肯定好賣。

但是別忘記了，蘋果是有創新基因的，它們的企圖和使命也不會僅限

於賣更多機器而已。我個人猜測，它的下一步創新也許更加「隱性」，會圍繞未來科技（比如 AI、AR 等）構建。

054　在臺北的什麼地方可以參加使用者經驗線下交流會或分享會

> 請問在臺北的哪些地方能參加使用者經驗線下交流會或分享會？

本地的定期交流活動好像不多，以前我有主持書友會，後來停辦了。有一些零星的活動會辦一些專場。

如果參與人數能穩定，我的時間能抽出來，可以適當辦一些類似書友會的交流。

目前因為個人時間比較緊，問題的交流還是以 LINE 群組為主。

055　AR 和 VR 的發展

> 想請您展望一下，在目前大數據和 AI 發展方向相對有脈絡的情況下，關於展示設備上，周先生覺得全像攝影和透明螢幕的發展會有有怎樣的變化？能否成為 AR 商用的關鍵因素之一？另外，對於 AR 和 VR 的發展，您又怎麼看呢？

大數據和 AI 屬於能力，是對資訊數據的處理和加工，更加偏向於軟體範疇；全像攝影和透明螢幕主要是硬體技術發展。通常軟體和硬體的發展

關係是，硬體平臺的研發取得突破，無論是更快、更低能耗，還是更智慧化，軟體都會快速跟上，消耗掉硬體的現有能力，直到推進下一代硬體技術的突破。

全像攝影是否能夠大規模商用，取決於顯示精確度、環境相容性、網路同步速度、本地的數據還原能力，場景內容是否需要這個展現形式等。目前大數據、AI、全像攝影等技術還沒出現交叉應用情況，需要有企業或者科學研究機構的先進者帶動。

AR 的發展更實際一些，等新一代 iPhone 被越來越多人使用後，App Store 必然會上架一些基於 ARKIT 構建的應用，這當中肯定會出現一兩個大熱產品，個人猜測會在遊戲和生活服務中出現。

VR 的發展我個人不看好，首先是硬體平臺準備程度不夠，其次是使用門檻太高，然後使用體驗不佳，在這些基礎設施沒有構建完善的情況下，沒有軟體服務商會投入更大的精力去構建內容和服務，會進一步導致硬體平臺缺乏驅動力。

056　如何評價設計管理顧問公司

從專業角度來看，如何評價設計管理顧問公司？與網路企業核心業務的公司相比，對於有三、五年工作經驗的專業設計師來說，能談談兩類團隊各自的優勢和劣勢嗎？

你的問題主要是在考慮應該去「較成熟的甲方企業 UED（使用者經驗設計）團隊」還是去「更聚焦於專業專案，更純粹的設計公司」。

首先從組織形態來看，這兩類團隊也是動態變化的，有大公司的使用

者經驗設計團隊成員跳槽出來自己成立設計公司，也有不錯的設計公司被大公司收購然後變為內部團隊的。所以具體是那種形態不是特別重要，重要的是你需要什麼樣的工作氛圍、工作模式和工作回報。

(1) 氛圍

　　設計公司通常不會特別大，工作地點挑選自由，所以在空間的「設計感」上會做得更像一個「設計團隊該有的樣子」，而且公司內部大部分都是設計師，或者是帶有設計視角的跨專業人士，老闆中肯定是有設計背景的人的，這會讓設計師在公司中的地位非常高，設計師也是公司的核心資產。綜合以上，設計公司給設計師的氛圍肯定是相對寬鬆、自由，更聚焦設計師思考的。

　　大企業就不太一樣，每個企業的文化和基因是不同的，不要以為人數很多的設計團隊在大企業中的地位就一定高，設計團隊在大企業中一般是服務支援的角色，很多老闆眼裡設計團隊是成本中心，不是利潤中心，所以設計團隊的氛圍還是以聚焦於關鍵績效指標（KPI），高效率地滿足企業利潤產出為主。想具體了解哪家公司的設計團隊氛圍更好，也是一個主觀題，每個人的感受和經歷是不同的，發展順利的人當然覺得自己團隊的氛圍好。

(2) 模式

　　設計公司的模式是專案制，當然也有簽年度框架協議的，不過結算也還是按實際專案算。所以設計師一般有機會接觸到各類型不同的合作甲方、專案和產品，對設計師的視野和綜合經驗的提升，幫助會比較大，這也是大多數設計師認為在設計公司工作成長更快的原因。帶來的問題是，每個設計師可能在單個專案上的投入時間會不足，通常設計公司不會跟著

客戶經歷一個產品完整的從生到死的過程，所以對產品的深度了解肯定是不夠的。

大企業中，每個團隊跟進一個產品專案會比較緊密，一般這個產品不下線的話，可能會很長時間都服務它，這是大企業中的設計師一般做了幾年後容易出現職業倦怠的原因。好處是，在解決大量相關性問題時，可以建立起對這類產品和服務的整體思考邏輯，也更容易跳出單純設計的視角去看待設計問題，由於會受到來自各個層面的挑戰，所以只要是有心人的話，在大企業中一樣可以學到很多寶貴的經驗。

（3）回報

設計公司和大企業內團隊設計師的收益回報大致邏輯是一樣的，主要來自於你的專業能力能夠幫助團隊解決什麼問題，你的職位級別，你為公司帶來的直接回饋。

大企業的設計師一般受職級評估影響，高級別的設計師收入有可能是低級別的 3 ～ 10 倍，基礎薪水通常屬於行業中的第一梯次，產品發展較好的話，年終獎金也會不錯，績效突出的話還會有股票、期權獎勵。軟性福利的話，通常網路公司還是比較好的，傳統行業一般會差一點，但是對外交流、培訓機會什麼的還是明顯有優勢。

設計公司的話，一般不做到合夥人級別，也就是靠專案分紅，或者年底還剩多少錢能分紅，但是一般選擇設計公司的同學，都不是直接看薪水去的，還是希望跟知名設計師學習，希望專業能快速提高，豐富的專案能讓自己充實。另外，因為設計公司會接觸到各種不同類型的客戶，這些客戶之間可能還是競爭關係、合作關係、母子關係……所以很多企業的設計競爭力情況，參與合作的設計師都會比較清楚，這甚至成為了各大企業挖角設計公司人才的重要考慮因素之一。

057　如何選擇團隊

能否談談設計師（無論是專業職位還是管理職位）該如何選擇團隊，其中涉及的優先級要素又是怎樣的，謝謝。

職場的選擇情境非常不一樣，家庭、生活、個人喜好方面我不好給建議。我只說一點職業發展和專業層面的，按優先級別來看，我個人的排序是：

1. 是不是一個好平臺。平臺的意思等同於跑道，選對了跑道你才能更快地起飛和到達目的地，這是做成事的「天時地利」。違背大趨勢和大方向的選擇，往往會造成對你經驗和能力的低回報，倒不是說慢慢發展不好，而是時間浪費不起；

2. 是不是體驗思考導向。這個部分包含了是否以產品品質為做事的基礎價值觀，是不是以使用者經驗作為根本，兩者缺一不可，設計師一定是透過真實實現的產品來展現自己的職業價值的，所以如果是一個人浮於事的環境，你會浪費大量時間和精力在非產品環節。其實我在面試的過程中，一直都在觀察和確定這個團隊究竟是不是以體驗為導向的，這是重要誘因；

3. 是不是雙贏。企業挖角你當然願意給你錢，給你職位，給你機會去實驗，但你也要評估一下自己能幫企業做什麼，你帶去的是什麼，如果沒有互補性，其實你的價值還是不夠有競爭力，而且重複把自己的經驗用在不同企業，並不會提升你自己。新機會需要你的經驗和能力，同時還會給你一些挑戰，這樣的狀態是最好的；

4. 是不是利大於弊。當你決策一件事感到很困難時，盡量切換到經濟學視角看問題。任何一個企業，特別是大企業，外部看到的都是成

績，內部看到的都是問題，不要因為一時的問題而放棄了更好的可能性，也不要因為片面的成績高估了這個企業帶給你的價值。當你衡量了一切可行性和選擇因素後，決定了就立即去執行，只有自己的選擇你才會願意承擔結果；

5. 想要獲得收益，必然要付出成本，這個成本可能是你的工作壓力更大，溝通成本更高，但只要你能明確看到長遠的收益，短期的成本是值得的。

058　群眾外包在面對使用者的設計中的作用

群眾外包設計和商業成熟度、商業發展規模對應，現在的商業設計環境是大企業平臺占據主導行業，獲得大的市場占有率，這樣的企業都會自建設計團隊，同時和外部的設計公司合作。

另外在中小企業中，有個人化和自媒體化更加分散垂直的趨勢，現在很容易在蝦皮、露天等平臺開展自己的小生意，這在十年前都是難以想像的。所以像這樣的小生意，就需要大量的設計資源來支援。

群眾外包設計平臺能解決的就是這些小型的、大量的、分散的設計需求。群眾外包設計平臺的選擇，可以從專業能力、服務模式、商業保障來衡量：

1. 特優。這種是垂直型的，專業度最高，設計師能力也比較強；平臺型的，綜合性比較強，但是設計師就容易參差不齊。

2. 一般群眾外包設計平臺的模式有外包發案、比稿競價、統一招標、計件。在這幾個模式裡面，個人認為精準挑選設計，進行專業的專案合作溝通，再進行外包發案的方式是成功率比較高的方式。

3. 商業保障是指既要保證客戶的設計專案順利完成，也要保證設計師的收益得到保護。好的群眾外包平臺在這一塊的服務通常都是全程追蹤，客戶設計預付款由平臺託管，設計師拿到一定比例的啟動設計費，然後再進行專案溝通、提案、方向確定等環節；另外也會保證客戶在專案合作不滿意的時候，拿到合理比例的退款。

整體來看，群眾外包透過專業化的管理和對接，確實可以解決客戶找不到設計師，設計師難以接到客戶的難題。如果群眾外包設計不是單純為了訂單量，能為設計專案的雙方都做好服務，是應該鼓勵的。

059　如何安排使用者研究工作

現在很多團隊取消了專門的使用者研究職位，那麼一般的使用者研究工作是怎麼安排和對接的呢？

透過我的觀察，還沒有看到大面積取消使用者研究職位的情況，也許有一些創業公司在這麼做，但是在大型團隊裡面看到的都是專業使用者研究職位的缺人情況比較嚴重。

如果你的公司或者產品屬於以下情況的話，那麼專門的使用者研究職位的工作價值確實不大：

1. 壟斷型企業或產品，滿足使用者需求即可，體驗好不好使用者都得用，且使用者的抱怨沒有實質作用。

2. 公司做不大，營收無法增長，來來回回就在幾萬名使用者水準，增長乏力。

3. 特別成熟的，生產標準固定化的行業領域產品，都是一樣屬性的使

用者，無差異化。

4. 產業鏈非常長且不透明，只服務好大客戶關係即可，簽單銷售結束後，終端實際使用者和你無關，且不影響大客戶關係。

如果不是上述任何一個現狀，那麼使用者研究這項工作就是不可省略的。

基礎且頻繁的小型使用者研究，透過一定的專業培訓，確實可以由設計師和產品經理接手去做，包括 Think aloud 使用者測試、可用性測試、使用者訪談等。一般 1 名使用者研究工程師指導 3 到 5 個設計師或產品經理是 OK 的。

定向的、大型的專題類研究，還是需要專業的使用者研究工程師去主導整個過程，這些研究偏綜合性，更強調專業洞見和規模化的數據分析、心理學分析、統計學建模等工作，沒有一定的工作資歷是搞不定。盲目替換的話，如果研究的結果產生嚴重偏差，對產品設計的後續指導可能是災難性的。

060　創新服務和產品在設計階段如何面向使用者

創新服務和產品一般是慢慢培養使用者需求和習慣的，比如 iPhone。這種產品在設計階段如何符合使用者需求？

如果創新的服務和產品是直接針對使用者痛點的，通常不需要太多時間培養，使用者的使用習慣這種事，完全可以透過發紅包等手法解決掉。

使用者需求是一個從發現到長大的過程，不存在完全沒有需求，硬打

造一個的情況，有些人認為某些使用者需求好像是天下掉下來的，只是因為他們不了解那個使用者群體，眼睛看不到。最明顯的就是指尖陀螺之類的產品。

iPhone 這樣的產品出現是有天時、地利、人和的。當時的手機產品設計處在一個關鍵的轉折期，沒有突破性的改變，對網路和內容消費的後端市場沒有深入研究，但是多點觸控技術已經具備了商用化的能力，大螢幕的形態也開始嶄露頭角，消費級行動網路的發展開始加速；蘋果公司的極簡設計原則，產品研發設計團隊整體能力，iPod 和 Mac 的產品生態，都給 iPhone 的開發構建了環境；另外，加上賈伯斯和核心成員的加持，對行業趨勢的判斷，供應鏈的整合，系統 OS 設計沉澱，少了任何一項，iPhone 都有可能夭折。

產品設計創新一般有兩種路徑：從行業整體入手，看趨勢、做分析，占領制高點規劃大格局；從身邊環境入手，看使用者、做洞察，從一個核心需求入手快速疊代。

iPhone 這樣的產品選擇的是前者，所以一定程度上更專注於資料分析表現，而不是某群使用者的需求。

061　在產品的不同階段，設計師要做些什麼

在工具類軟體產品的不同階段，設計師如何發揮更大的作用？或者說在產品的不同階段，設計師都要做些什麼？

工具型產品從起步到成熟的通常路徑是：工具（解決使用者一個或多個明確的問題）- 社群（讓使用者形成互動，貢獻內容，建立連結），分為兩個變現方向：

1. 以虛擬內容為中心，賣知識、賣經驗、賣廣告；

2. 以實體內容為中心，賣商品，導給電商平臺流量。

① 起步階段是解決使用者明確問題的時候，使用者的核心使用體驗應該放在第一位，設計師聚焦核心任務的極簡、一致、高效率，其他的事情在這個時候都不是最重要的，如果是 O2O（線上到線下）類型的工具，那麼提供服務的商家體驗也必須做好，提高商家的效率，降低固定成本；

② 使用者開始形成一定數量後，就是持續地吸引新客和留存最佳化，這時候設計的重心在精細化營運，講究的是反應快，在核心任務中要嘗試開拓不同場景給不同需求和不同熟練度的使用者，這個時候逐漸會有大量的使用者營運、內容營運設計需要做；

③ 轉向變現的時候，產品的形態通常會有調整，產品的大版本改版，著力於商業的新功能開發，使用者營運面積的擴大，會帶來更多的設計需求，走到這一步，設計團隊一般都會開始擴大，走向多維度、多類型的綜合類設計。

062　如何讓上司正確認知設計的重要性

在傳統國營企業網路公司，上司覺得技術才是主流，覺得設計就是美工，怎麼才能讓上司正確認知設計的重要性？

國營企業有自己的一套價值觀和行事原則，而且不同行業的國營企業可能差別很大，但整體來說，上司具有絕對的權威和決策力是比較明顯的。

既然已經和網路沾上邊了，那麼這個國營企業的做事方式，看待使用

者的方式應該不會那麼刻板，還是有機會提升設計師的地位的。

1. 改變自己的心態，先把上司關心的、能理解的事情做好。我遇過一些國營企業的上司，甚至認為設計師就是做海報的，這也沒有問題，如果上司讓你出做海報，你就要先把做海報做到全公司、全集團最好，產生內部的正向影響力和回饋，讓上司先對你有專業上的認知，再嘗試去做好那些你認為更重要的事。否則在上司看來，你這點小事都做不好，還能交給你什麼任務呢？

2. 多和核心技術部門的負責人，一線工程師交流，看看他們做的事裡面哪些可以從設計方面提升。沒有人會拒絕更簡單易用、更美的產品設計，哪怕是工程師，也希望自己的軟體代碼比別人更優秀。所以從技術側發起設計的改進計畫，也是一個選擇。最後聯合技術部門一起做產品的升級，在升級中帶入設計的價值，這樣老闆更容易明白。

3. 相較於使用者來說，國營企業上司更關注上層老闆和客戶的想法，研究並理解你們公司的客戶究竟是誰，有時候掏錢買你們產品和服務的人，並非你的真正客戶。找到各種通路收集整理真正客戶的回饋，形成數據報告，加上自己的設計方案，給老闆做一些簡單的匯報，逐漸建立你們是解決問題的核心，而不是單純美化介面的人的形象。

4. 最後，在國營企業裡面，即使上司認為設計很重要，也不一定會給你升職加薪，如果你認為這不是問題，大膽去做吧！

063　普通 UI 設計師與頂級 UI 設計師的區別

我不是頂級設計師（我甚至不知道什麼才叫頂級），即使見過的一些頂

級（知名 or 優秀）設計師也因為交流不深入，無法評價。但是我勉強可以回答優秀的設計師和普通的設計師（其實我覺得大部分的普通設計師只是認識他／她的人少一點。

「普通的設計師都是差不多的，優秀的設計師則各有各的優秀」（沒有取樣範圍的比較，很難回答得更精確），為節約時間和篇幅，我只說一些我認識的，應該沒有爭議的優秀設計師的見聞，該回答沒有一一問過他們意見，所以會隱去名字和公司；這些只是我的觀察和交流所得，他們也許還有另外一面我不知道，所以不要神化這些見聞。

另外，我不認為你同樣去這樣實踐了就一定可以變得「優秀」，人是有智力、體力、性格、家庭、教育各種因素差別的，承認差距同時做得比現在好一些就是在進步。

1. 這些優秀的設計師的特質首先是熱愛和專注，很虛無飄渺是吧？我們看案例，某 X 設計師初中開始玩 3DS DOS 版，一直熱愛並堅持，期間經歷逃學、休學、創業失敗等各種阻礙，現在仍然在做這件事，之前做到某國際遊戲大牌公司亞洲區使用者畫像組 leader，他可以花兩年時間不斷修改一個模型，直到這個模型的每條佈線都接近於均等的完美，在高壓的工作任務下，還能堅持學習到每天凌晨，再把自己學習到的東西做成教學分享，這種看上去偏執的專注，其實是很多設計師都缺乏的，一個作品改 3 次可以，改 5 次就嘟嘴，改 7 次就問候人爹娘，改上 10 次就差對老闆人身傷害了。但是在設計的過程中，確實推敲和打磨是必要的過程，能夠心平氣和，保持專注地不斷改進作品品質的人，實在不多。另外，很多設計師都說自己愛設計，我看到的大部分人都不夠愛，只是有一點點愛而已。

2. 優秀設計師有同理心，懂得尊重人。思考的方式決定了設計的品質，普通設計師看到的是需求、工作量和關鍵績效指標（KPI），優秀設計師看到的是產品和人之間的隔閡，每個需求背後的那些想法的

矛盾，以及「我」在這個上下游中間的定位。他們會用 UCD（User-centered design）的方法處理很多工作和生活中的問題，這些人絕不是我們平時看起來的「美工」和「描圖員」。某 W 設計師（女孩子）會在團隊交流時詢問別人的工作習慣，然後調整自己使用的工具，PSD 圖層命名習慣，甚至會幫助軟體工程師尋找可複用的介面代碼一起高效率地完成原型開發，最讓我吃驚的是，她下班後會把桌面的紙筆繪圖版等都放整齊收到一起，這樣每天要用都要拿出來這樣很不方便，我問為什麼的時候，她說：「每天早上公司的阿姨都會打掃，我把東西收起來，她們打掃也方便一些」，這件事是不是和設計無關？但這事和細節、同理心有關，不重視這些的設計師，並且還取笑這種行為的，你們感受一下。

3. 可貴的是謙卑，不斷尋找進步空間，從宏觀到微觀的思考，從理念到完工的手法。臺灣大部分地區是沒有創新環境的，這個你們都認可吧？不過我不談環境什麼的原因，雖然這個在一定程度上抑制了優秀設計師的孵化和成長。我所見過的為數不多的優秀設計師，他們首先是很謙卑的，即使自己在視覺設計上已經很突出了，也在反問自己是否能提高一些互動設計的能力，是否能更多地接觸使用者研究他們的生活方式和消費行為，這些都是自發的。某 L 設計師的工作和生活習慣大概是這樣（和我還挺像的）：早上 8:30 起床，晚上 1:00 ～ 2:00 睡覺，每天 200 ～ 300 篇行業新聞或產品數據分析，每天深入讀 10 ～ 15 篇專業方面的文章，不錯的同步到 Evernote 筆記，上 Quora 30 分鐘，工作隨時隨地處理，會議盡量控制時間，每週練習 1 ～ 2 個想法（有可能是互動，有可能是視覺），定期寫文章（但不一定發表）……每天堅持，永遠把自己當成小學生，不要有「我好像已經是一個優秀設計師」的自我滿足，抓住一切獲取資訊、豐富想法的機會，合理管理好時間（嚴格控制自己上網閒逛，看社交軟體，LINE 閒聊等時間），這就是全部，沒有祕笈。

4. 在一個好的平臺，尋個合適的機會把你的能力展示到最好。世界是有偶然性的，你改變了主觀，但不能改變客觀，那些告訴你只要努力就會成功的人都是耍流氓，你要成為優秀的設計師，就要為優秀的客戶、優秀的公司服務，或者自己創建一個優秀的團隊，沒有成功的產品，就不會有出色的設計師。我在《閒言碎語》中說了很多細節，都和這個問題有關，發問者可以看看，不是打廣告，是我寫過的東西，不想再複述一遍。

最後，優秀的設計師根本沒有什麼神奇的設計方法，也沒有超級的設計武器，都是人和人的性格、習慣、敬業程度、責任心的差別，當你慢慢累積，變成熟（老）的同時還在設計圈活躍的話，這些品質就會轉化成你的格局、氣場、個人魅力。

064 職業設計師的素養

這兩天和一所設計學校做交流，發現設計學校的同學對一個問題很感興趣：究竟在學校做設計作業和在企業中做設計師，除了身分的不同還有什麼本質的區別？在企業給你付薪水的差別之外，這個問題確實是一個具體但又不容易回答的問題。

為此我做了一個簡單的分享，先說結論，我理解的職業設計師和設計愛好者、設計學系在讀博士、設計學校老師等角色最大的不同在於設計素養的不同。設計學校老師擁有的是設計教育的素養（當然也有不少生意做得不錯的），設計愛好者擁有的是熱衷參與設計實踐的素養……

職業設計師應該擁有的是輸出業務導向的設計方案的素養。這個素養包括對職業化設計的認知和良好的工作習慣。職業化設計的認知首先要理解設計在商業環境（注意，不是社會環境）中的作用，用下圖可以簡單解釋

一下：

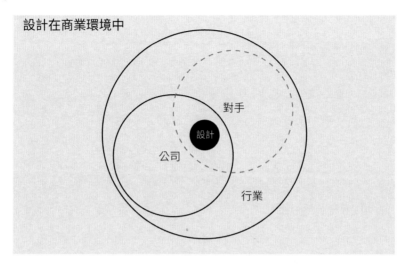

設計在商業環境中

對手

設計

公司

行業

　　如果某個行業是一個蛋糕（行業的利潤總容量是有限且動態守恆的），那麼在一個行業中，你的公司和競爭對手公司是在一起瓜分蛋糕，設計作為商業手法的一部分，應該作用於讓你的公司獲得更多的分蛋糕的籌碼，直到真的分到更多的蛋糕。

　　簡單來說，設計師要幫助公司賺錢，或者間接賺錢。開公司不是做公益，沒錢賺就要倒閉。所以你每天的工作價值不是因為來公司做設計，而是做的設計能為公司創造價值，如果沒能創造價值（比如，設計產出沒能幫助產品成功，沒有獲得更多的銷售額，無法贏得使用者的口碑，只是在導師的帶領下做練習等），其實還不能稱為職業設計師，充其量是頂著設計師職位的一個學徒，公司在花錢培養你，期望你盡快產生價值。

　　這是一個很現實的要求，卻是職業設計師首先要遵守的遊戲規則。

　　其次，設計師要學會適應公司的發展，有彈性地調整自己在公司不同階段的工作模式，能在設計的創新和實現上做到趨近平衡的，目前看來只有蘋果，但這也不是設計師團隊單打獨鬥的結果，企業是一個多角色、多

組織的結合體，設計師需要在不同階段彈性地適應發展，才能展現自己的職業性。

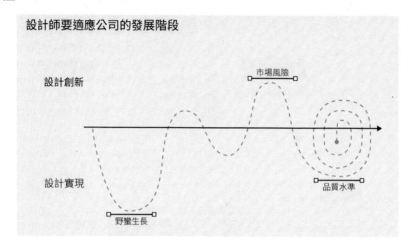

設計師要適應公司的發展階段

設計創新

市場風險

設計實現

品質水準

野蠻生長

　　大多數國內的企業還處在野蠻生長的狀態，這個時候需要大量的設計實現工作，幫助產品進入市場，搶占市場占有率與使用者習慣，對設計創新的重視既趕不上，也來不及。職業設計師在這個階段的工作重心是：盡快消化大量資訊和大致需求，迅速輸出不犯錯又能滿足消費的方案，平價快速地解決溫飽問題。

　　當企業發展到一定規模和使用者數量後，市場對於設計創新的期待增加，並開始抱怨同質化，這個時候需要創新的方案來進一步刺激市場預期，但又不能過於超前，市場對創新的接受度是有潛在風險的。職業設計師在這個階段的工作重心是：探索差異化的設計方案，盡量鎖定專利，抓住市場眼光，給品牌確立清晰的形象，解決小康問題。

　　隨著競爭更充分，行業中的技術能力和使用者期待趨於穩定，企業會進入一個漸進式創新與快速實現疊代的循環，這時行業平均品質水準會不斷提升，這個循環被不斷壓縮空間和時間，直到最後被擠壓到剩下幾家，能最佳平衡創新和實現的領軍企業為止。職業設計師在這個階段的工作重

心是：深入挖掘設計的可能性，在更多細節上洞察問題，做到比以前更好，同時不斷探索創新，尋找下一次新的設計機會點，解決中產問題。

　　而沒有進入這個正循環路徑的設計師，通常在過程中的選擇是跳槽，轉行，或者自己做自由職業者。

　　不過，這個模型是建立在「設計作為企業驅動力的關鍵一環」這個假設上的，還有很多企業並不依賴於這個模型。

　　橫軸為企業重視並投入設計資源的意願，縱軸為企業進行設計投入的能力（包括資金、管理層意識、企業吸引力等）。

1. 強銷售型企業，先天敏感地接觸一線市場和使用者，經手案例與使用者資料很多，有前端品牌影響力，而且很多成熟的市場與品牌研究方式，與體驗設計層的使用者研究方式有異曲同工之處。但正是因為他們對於市場判斷的自信，導致在設計層面多數以外包顧問為主，缺少自己的經驗累積。我相信隨著網路深入結合到越來越多的傳統的銷售驅動型企業中，這些企業勢必需要更多具備設計思考的人才與專業團隊。

2. 強競爭和強變化型企業在當下的商業環境中，幾乎就代表了一大批網路企業的特性，你會發現在這樣的企業中，設計人才永遠是最吃香，又最缺乏的，每年應徵季和跳槽季都是這類公司最令人傻眼的時候，實在是因為必須用人啊！

3. 資源壟斷和服務壟斷的企業顯然不需要設計的深入參與，但隨著經濟生活水準的提高，市場的逐步開放，競爭逐漸充分起來，賣方市場的格局一定會被打破。但我們也要注意，實質壟斷和形式壟斷的差別，設計作為一項競爭力仍然是有價值空間的。

4. 作為強發展型的公司，設計作為他們確實需要的能力，優先級還是無法作為第一梯次來考慮，但是我們已經看到越來越多的設計師成為這種公司的合夥人或者高階主管了，事情正在起變化，不夠敏銳的人只會問：「這是為什麼？」聰明的你自然笑而不語。

了解完職業設計師面對的現狀，我們再來看看如何培養好的工作習慣。

職業設計師和設計師職業這兩件事是完全不同的，前者是指業務導向的身分屬性，後者是對專業導向的職位描述。

一個人擁有了普遍的設計能力，並且願意把這種能力轉化為設計輸出，那麼他就可以從事設計師這個職業。無論你最終的輸出是建築、汽車、服裝還是手機介面。通常我們區別設計師的專業能力高低，主要是在衡量他的專業深度和專業廣度。

普遍的專業設計能力

資訊設計	用戶研究	視覺設計
互動設計	原型製作	寫作能力
溝通能力	設計提案	編輯能力

1. 資訊設計作為專業能力的基礎是毋庸置疑的，無論你設計的產品和服務是什麼，本質上都是傳達一種經過設計編排的資訊。資訊設計的過程，一般來說是對資訊進行架構、分析、組織的過程，這個設計能力在字體、平面、網頁、App、公共空間等領域都不可或缺，過去曾有一段時期，我們甚至給這項能力特別突出的設計師賦予一個稱號，叫做「資訊架構師」。今時今日看來，它應該成為每個職位的設計師的一種基礎能力。

2. 使用者研究基於使用者中心的設計方法，成為今天很多設計師都必須掌握的技能，它不是一個新概念，它成長於消費者心理和行為研究，設計研究方法和市場研究方法的基礎上，只是將視角聚焦在了使用者端。但這並不是說明使用者研究是設計師唯一需要關注的研究工作，多維度的研究方法靈活使用，能更好地讓設計師了解自己作品的實現可能性和商業可行性，並及時發現設計上的合理性問題。

3. 視覺設計是一個綜合、複雜的設計領域，也是大多數使用者認為的設計師能力的直接展現，畢竟看得到的視覺是很容易感知品質的。

正是因為它的專業度較高，需要訓練的時間較長，很多對視覺表達不敏感的設計師都把它當作難以跨越的專業門檻。事實是，大部分基礎美學知識，色彩理論與運用，造型的能力可以透過正確的練習獲得。無論你是做文案，互動設計或者是原型開發，能夠把握美的協調，使你的設計輸出符合視覺規律，一定會是你工作中的一部分。

4. 互動設計偏重於人、媒介、對象、空間、時間、情緒的綜合互動關係。當資訊化和社會化成為當今社會的主要溝通背景，互動關係的豐富性，資訊交換的多樣性，都給互動設計領域提出了非常複雜的問題，因此，我並不認為一個建築設計師不需要互動設計的能力，當你考慮人與住宅的關係，在建築中和他人的互動，家庭的氣氛營造，私密與開放的平衡，其實你就是在做互動設計。

5. 原型製作從小範圍看是我們還原設計想法的一個視覺化模型，隨著設計輸出和溝通的複雜程度提高，原型的類別也在不斷變化，它包括但不限於紙面原型、紙板模具、演示影片、可運行的 App demo、富含媒體的 Web 頁面、甚至 3D 列印結合簡單開發板的模型。這對設計師的製作技能提出了新的專業要求，原型製作能力的強弱直接決定了產品設計過程精實化的程度。

6. 寫作能力作為思考表達的基礎，在部分設計師中是缺失的，我們很容易發現產品和服務中的上下文關係錯位，用詞不當，故事缺乏邏輯，文案和使用者場景的搭配混亂。設計師不但要練習自己的寫作能力，還應該開放地面對使用者群進行寫作訓練。

7. 溝通能力很難用一句話說清楚，對於設計師來說需要特別注意的是，除了清晰地向使用者表達你的設計想法，也要敏感地傾聽使用者感受。大多數情況下，不會傾聽的設計師，往往也無法克制自己的設計，很容易讓設計變得複雜。

8. 設計提案能力本質上是一種設計銷售的能力，規劃自己的設計邏輯

並符合需求，而不是包裝一個設計童話。經常可見的設計童話是這樣的：「這個設計採用了×××色彩，自然而活潑，使使用者感受到品牌的精緻，使整個畫面飽滿大氣。」一個堆砌了形容詞的設計提案很難讓人感受到它的實用價值，也容易讓設計變得不誠實。

9. 編輯能力要求設計師快速地進行資料收集和篩選，在面對自己並不熟悉的領域時顯得特別重要。合理地從諸多資訊中抽取關鍵資訊，形成自己的創意線索，是每個設計師時常做的思考訓練。

經過學校學習和企業工作，大部分設計師在這幾個方面都會得到充分的鍛鍊。作為企業方，在應徵設計師時，還希望設計師能關注下面的事情：

企業需要設計師關注的是

開發方法	文件交付	資料分析
投資回報	社群媒體	市場行銷
技術理解	行業知識	商業知識

1. 企業需要把一個產品或服務投入市場盈利，首先需要一個可以複製的、有效的開發方法，比如從瀑布模型到敏捷軟體開發，再到精實開發模式，企業採用的開發方式決定了設計工作的參與方式。選擇企業時，首先需要了解企業採用哪種開發方式，你自己是否具備了相應的技能可以參與其中。

2. 文件交付不僅指你做好設計稿輸出給需求方，還包括與你協作的其

他設計師的文件共享，以及你會使用到的會議紀錄、工作郵件、設計規範文件等。這個行業中寫不好一封工作郵件的設計師大有人在，在企業中提升自己的專業口碑，應該試試從一封工作郵件做起。

3. 資料分析廣義上看是一個複雜的工程，身為設計師你起碼應該了解指標轉換率、跳出率、DAU（日活躍用戶數量）、ARPU值（表示每個用戶平均貢獻的電信業務收入）等基本數據，你的設計是否能影響這些數據，數據的監測、統計、分析工作究竟是怎麼回饋給產品團隊進行疊代參考的。定期接聽客服電話，參與使用者群的討論，到市場銷售的第一線從事一段時間的工作，都是不錯的設計師獲取資料的方式。

4. 投資報酬是公司財務指標的一個模組，一線設計師可能不需要了解得很深入。但帶著投資報酬率的思考進行自己的工作是有益無害的，嘗試計算一下自己的實際時薪以及公司所處的行業的平均時薪，看看你的工作在公司中究竟是增值還是貶值，不但對你提升工作效能有幫助，如果你哪天想跳槽了，也不會談判談得很業餘。

5. 充分了解社群媒體，掌握當下社會的焦點和資訊趨勢。一個不關注社會，不了解社會各階層生活現狀的設計師，很難在複雜的設計需求下，準確判斷你的設計是否真的「過時」了。如果你堅持「陳奕迅」才是正確的設計品質，而忽視「王心凌」的成功，可能你的設計決策最後未必會成功。

6. 面對市場需求，設計師應該密切關注行銷的風向與方法，學會自己判斷設計能不能賣。好的設計過程，本身就已經考慮到行銷的需求和做法，在產品營運的過程中，大部分的成功都來源於設計和行銷活動的絕佳配合。

7. 設計師是否要懂得編碼？我的建議是設計師能夠理解技術來源於哪裡，能幫助我們做什麼就行了，我們不是需要一個懂設計的入門軟

體工程師去幫助公司做技術實現，而是希望在與技術工程師配合時提升溝通效率，保證設計的品質被更好地還原。

8. 每個行業有自己的遊戲規則，了解遊戲規則的運作，能預防我們的設計不著邊際。行業中的領軍企業、知名專家、行業交流方式、上下游合作夥伴、利潤流動的路線你起碼應該是知道的，你的設計方案應該保持對這些環節的尊重。你設計的產品和服務，除了使用者評價，還包括同行評價，這點千萬不要忘記。

9. 懂得商業世界的契約精神非常關鍵，即使商業誠信依舊是一個難題。如果你不知道你的設計最終能有什麼價值，不妨問問自己，使用者在接觸到你的設計時，是否能提高一次交易的效率？交易的範圍不僅是現金買賣這麼簡單。使用者點讚了你的品牌，幫助你轉發一條 LINE，參與你的電視節目互動，都是在和你完成一次交易。

　　基於以上對專業能力的描述，我個人給職業設計師工作習慣的建議是：獨立思考，確保思考的獨特性；對職責內的工作保持專注，足夠敬業；要聰明地學習，要學會下笨功夫；學會用雙贏的思考去驅動設計；邏輯清晰，保持思想開放；持續訓練對細節的敏感；做能影響他人的設計，而不是只讓自己開心；避免情緒化，只關注解決問題的方案。

065　對於設計的基本認知

　　曾經有人問我：「UI 設計是不是 icon 圖標、按鈕、背景圖片的組合？」我回答：「那生日蛋糕就是麵粉、雞蛋、蠟燭的組合。」

　　關於 UX、UI、GUI（圖形使用者介面）的基礎知識解釋，只要搜尋一下就行，不用反覆地講。但問題反映出一個現象，外行人不懂也不自己搜尋一下，張嘴就問，顯示出我們身邊的大多數人是不會提問的；有不少「行

內人」其實自己也搞不清設計的準確概念，造成了有偏差的基礎術語被一再傳播，直到擴大為「不準確但又能聽懂的常識」。

設計作品因為其視覺的表現力，往往被使用者和合作方直接理解為設計的結果，作品本身又很難完整描述整個設計過程，所以讓非設計師身分的人很難理解設計的出發點和目的。

久而久之，不少設計師對設計的理解也開始模糊而零散（這種情況並不罕見，很多學校的設計專業學生和企業的設計師都有認知上的不準確）。簡單來說，設計是一種解決問題的思考方法，主要組成是設計思考和設計手法，但它不是唯一的解決問題方法，比如理論數學的問題用設計手法去做就不可能得到可靠答案。

在當下社會環境中，設計面對的問題主要是產品和服務的問題，因為這些東西原本就是設計的產物，是人創造和產生的。樹上結個果子，你路過吃了，這件事情沒有設計，是大自然的鬼斧神工。但你把它摘下來，裝箱，貼上標籤賣給其他人，這裡面產生了諸多環節和資訊，這些東西就需要創造和製作來參與。

創造對應的是思考能力，製作對應的是各種製作的手法，這兩者持續精進得到了設計經驗。

所以，身為設計師，如果要提升自己的設計專業能力，無非是從這兩個層面入手：

思考層面 找出問題，產生想法，形成方案。

手法層面 改善流程，熟練技法，具體製作。

如何區分初級設計師、中級設計師、資深設計師、專家設計師？

初級設計師 問題和解決手法已經很明確，你的工作就是做出來。

中級設計師 問題很明確，但是解決的手法沒找到，你的工作是清楚理解問題，有針對性地給出一個解決方案。

資深設計師　問題和解決方案都不清楚，你的工作是發現問題所在，並提出有效的多個解決方案，選擇其中一個最佳的去實現。

專家設計師　在定義問題和解決方案的基礎上，橫向考慮商業、技術、品牌的綜合問題，決擇一個好的設計方法，讓方案設計的投資報酬率最大化。

066 面試互動設計師應該突出哪些方面的能力

作為一個從業兩年的互動設計師，如果目標是騰訊的話，準備作品集或者面試，應該著重突出哪方面的能力呢？

1. 先回顧整理一下你這兩年工作中的亮點，包括但不限於發現並解決了產品或服務上的哪些關鍵使用者經驗問題，這些問題解決的過程是怎麼樣的。如果很順利，是因為你的洞見可靠，還是因為產品的思路清楚；如果不順利，你遇到了什麼障礙和質疑，自己找了什麼辦法去回答這些質疑。解決完的問題，在使用者回饋和產品資料的表現上是怎樣的，有沒有達到商業價值的回報和使用者價值的實現。

2. 一家成熟的網路公司，首先當然希望應徵者有對網路的行業基礎認知和基本溝通的理念。會上網，並不等於理解網路，做過幾個網路的應用或者行動端 App，也不代表能理解網路產品的玩法。互動設計師的設計邏輯出發點，主要是業務本身，還有對使用者行為、心理、編程範式、場景的理解，把這些內容放入你的作品集，會有很大幫助。

3. 在參與面試前，至少了解一下你去面試的部門是什麼背景，他們的主營業務是什麼，面試的那個部門負責什麼產品，自己把這些產品

都深入使用過一遍，帶著問題和發現的驚喜過去。網路公司的很多資訊和產品都是公開的，自己用心搜尋、整理、試用一下，才不會在現場顯得尷尬。

4. 作品集中的互動設計稿要清楚地指向解決的問題，帶有對使用者需求和產品業務的理解，不要只放一個線框圖；另外，設計方案的線框圖等輸出資料，不要只放一個版本和一個方案，多方案的思考和對比，可以說明你是一個思考縝密，善於從多個角度分析本質問題的設計師，這是網路公司比較看重的。

067　網頁的設計價值

上週面試了某公司，當時面試官一直在問網頁的設計價值（說是產品價值和設計價值容易搞混），以前曾考慮過但是一直沒有準確的答案，希望周先生能指點迷津。

設計的價值有三個層次的劃分：

1. **設計的基礎價值**：把委託稿做到好看、好用，並且真正落地，而不是停留在 keynote 或原型上。在這裡可以對比說明如何比之前的版本好看、好用了，遵循了哪些設計原則，如何保證品質的，怎麼進行使用者驗證的。

2. **設計的核心價值**：如何把你的產品（品牌）和其他競品區分開來，重建或鞏固目標使用者的認知。這裡面就不單單是設計層面的戰術問題了，比如用什麼顏色、版型、字體，哪些控制項和範式提升了可用性。而是更深地進入到需求層面，如何理解目標使用者畫像的，

理解使用者的場景和痛點，分別設計了什麼方案去解決問題，怎麼看待不同方案之間的優缺點，這裡面的相對最佳方案是在什麼商業、技術、需求的因素影響下決策的，你身為設計師在這個過程中起了什麼推進作用；

此外，還有設計本身的效率提升，如何確保設計過程又快又好？做了什麼流程上的最佳化、設計方法上的最佳化、設計工具的開發等，這些也是設計為了商業增值做的實際貢獻——提升效率，降低成本。

3. **設計的頂層價值**：站在更高的維度看待設計方案，比如經濟學、社會學、心理學、人因工程等，提出了什麼超越競爭對手或行業現狀的解決方案，並以這個方案為核心引領了團隊產品認知和技術發展的進步。甚至提出了影響行業發展的設計理論、設計方法和設計的價值觀。

068　網路公司的筆試和面試

周先生您好，想問一下，網路公司的筆試面試較會考察應徵者哪些方面？

網路公司每個設計團隊的發展成熟度是不同的，產品成熟度也不太一樣，所以對設計師應徵的要求有很大區別。我只說說過去我面試設計團隊成員時候比較關注的內容，不代表你即將面試的設計團隊管理者也會有類似看法。

（1）筆試是一定要做的（反感筆試的一律不通過）

我不知道所謂的「如果需要我筆試，就是不尊重我」這種可笑的想法是哪裡來的？也許是因為太像考試了吧？大家都是很反感考試的。也可能是有些公司太低級了，利用筆試來騙設計稿？這種公司希望大家公開出來譴責。

我會用的筆試的形式可能有：給你一個開放題，自己回去做幾天後交份keynote 過來；選一個你作品集裡面的作品，讓你回去重新設計一個概念稿交過來；現場看到某些問題，讓你在白板上簡單畫一畫原型。

筆試的作用主要是看看一個設計師在短時間內接到一個新的命題時，動腦和動手的細緻程度怎麼樣。

(2) 面試主要看幾個內容

過去的工作經歷中關鍵績效事件，講不講得清楚，你的參與度有多深，有很多細節如果自己沒有參與得很深，通常是回答不出來的。

對設計的熱情還有好學程度，你工作之外的時間還能花在設計上是多少？你對設計不厭其煩的程度是？一個不能自我學習的設計師，肯定成長速度是很慢的，如果個人成長速度跟不上公司發展速度，即使加入團隊也會很快落後。

設計的邏輯——你如何理解使用者、看待需求、自我分解需求，如何洞察問題，從哪裡開始著手設計，怎麼管理設計稿，如何闡述設計想法，提案的能力等，具備良好設計邏輯的設計師更有機會處理複雜問題，成為團隊的中堅力量。

溝通能力——能把設計的需求講清楚，除了日常的溝通外，是否還能在遇到一定挑戰，質疑時候保持自己的堅持，願意逐步推進一件事直到落地。

開放心態——能不能接受不同意見，甚至反對的聲音，從不同的視角

客觀討論一個小問題，這幾乎決定了設計師是否真的可以保持使用者視角，擁有同理心，缺乏同理心的設計師最後可能只能做個匠人（實現和執行的能力很強），但絕對無法幫助企業或產品構建設計競爭力。

069 又一個職業發展問題

> 周老師，這裡請教您一個關於職業發展的問題。目前我在乙方公司工作了幾年，最近考慮跳槽去產品公司發展全鏈路設計能力以及資料與產品追蹤設計方向的能力。在做履歷的過程中發現過往的專案類型往往是從 0 到 1 的，而執行方面更偏重在產品企劃能力方面，比如產品策略規劃、產品需求規劃、產品系統規劃等等。當然互動 / 體驗設計也是重要內容之一，會嚴格掌控設計品質。問題一：在應徵互動 / 體驗設計相關職位時，應徵企業是否對此會有所意見或誤會？或者說現在的徵才企業是如何看待我這樣的求職者的呢？問題二：觀察今年徵才市場需求，互動 / 體驗設計需求量非常少，是網路環境變化導致用人需求的變化嗎？那麼在需求緊縮下該如何轉型呢？

1. 企業內的設計團隊求才主要是引進能立即解決現階段團隊某方面問題的專業人才，即使是一個大型的、複雜的問題，也會拆解為小而具體的問題，針對問題去規劃職位、職級和專業能力要求，越大的公司越是如此。

 所以，如果你考慮跳槽的職位需要乙方公司的前期規畫、創新和探索經驗，甚至是你服務過的其他客戶的設計專案經驗，那麼你的面試不會有太大問題。至於你是不是要發展自己全面的產品設計能力，是不是要提升資料分析能力，那不是企業關心的，那是你自己的事情，或者是在團隊專案協作中，你自己的學習和累積。

也許當你進入一個企業後，發展得不錯，工作資歷上升到一定程度後，走上更高階的綜合管理職位，或者專家職位，就算你自己不想學，你周圍的壓力和上司的要求，也會逼著你學。

你在應徵某個具體職位時，企業最關心的是你現在已有的能力是不是團隊急需的，不存在什麼誤會；評價一個設計師的專業能力，還是以縱向的深入視角為主，適合則招入，不適合則看有沒有其他合適的職位推薦過去，至於橫向的能力是加分項目，不是決定項目。

2. 徵才市場的情況我不太了解，認識的幾個大型團隊的負責人，今年都在增加 HC（Headcount，俗稱人頭，稍微專業一點講就是這家公司打算徵的人數）所以機會應該還是有的，只是可能不在公開市場大面積散播了，主要依靠內部推薦。網路行業因為變化非常快，所以用人需求只會越來越多，除了那些做得不好的業務會收縮編制，其實傳統行業也是這樣的邏輯──發展太迅速，人才累積跟不上就要加大應徵力度，業務發展不順利，即使有人才也用不到，就要收縮裁員。

我個人看到的情況不是需求在緊縮，而是需求在升級，所以初級的、不具備產品思考能力和商業視角的設計師找工作會困難一點，而綜合能力強的，有經驗的設計師，年薪和機會每年都在快速增加。

070　如何提升自己的核心競爭力

　　周先生好！我現在的團隊主要支援產品使用者經驗設計，已有十年工作經驗，目前年輕人輩出，想問一下如何提升自己的核心競爭力呢？您有哪些建議？謝謝您！

　　既然是核心競爭力，那和年輕人輩出有什麼關係？

　　要保持自己的核心競爭力，就要先定義什麼才是核心競爭力。我個人認為設計師的核心競爭力有這麼幾個：開放心態、學習能力、審美、執行力、溝通能力、演示能力。

1. 開放心態有兩種表現：能夠接受不同意見、有好奇心。能快速提升能力，並且大家最願意合作的是那種你提出對設計的不滿，設計師會立即尋找原因，發現問題，並進行改正。而不是馬上進入防禦心態，說不得碰不得。然而，接受不同意見天然就是反人性的，所以需要足夠的時間和機會去磨煉，大多數年輕設計師缺乏這個訓練，自然顯得比較稚嫩。而保持好奇心，除了在設計領域以外，也要擴展到其他領域，與人、社會相關的一切事物都有可能被納入設計的命題，在這些命題之間相互關聯與啟發，才有了更多設計的可能，設計師能保持這個好奇的敏感度，能影響自身能力的上限。

2. 擁有心態後，就要實際去運用，在實踐中產生回饋。所以要提升學習能力，確保在短時間內可以入門不懂的東西；提升審美，光是會用已經不夠，有美感和品味才是溢價空間；提升執行力，想到了兩年後才做出來，也許就已經不是創新了，而是趕流行或者抄襲。所以，學習能力、審美、執行力，幾乎是伴隨設計師一生的訓練課程，這個部分自然有人跑得快，出道三年做得非常專業，也有做了十年設計仍然在原地打轉的。

3. 最後，設計的工作不是孤立存在的，它和整個商業環境互動，你就需要去影響這個環境中其他環節的人，溝通和演示可以加速協調的合作，讓整個環境產生價值，說到底就是賣出去、賣得好。有太多的設計師，缺乏商業視角的訓練，這是有殘缺的，好的溝通技巧與演示技巧的本質都是商業視角在發揮作用，而不是你口才好、反應快、長得帥。所以我們才形成一個現象是：「公司裡面的設計師用 PS

的薪水最低，用 PPT 的薪水最高」。這只是現象，本質是用 PPT 多的設計師通常有管理職責，接受了更多的資訊（開放心態），能轉化為組織中需要的設計競爭力（學習能力、審美、執行力），並且用合適的方法，在合適的場合展現價值（溝通，演示）。

以上，你可以自己做一個診斷，哪個部分的能力欠缺，就有針對性地創造機會去提升，如果這些能力你都不錯，那麼不用太擔心。

071　設計師應該與獵才顧問保持什麼關係

> 周先生，請問我們應該和獵才顧問保持一種什麼樣的關係？有職位來詢問我們是否應該去試試？

獵才顧問是一個行業中人才的重要催化劑，建議設計師與幾個獵才顧問保持長期合作的關係，因為在網路或科技行業中的人才流動率是驚人的，當你主動想換地方（可能是待遇，可能是瓶頸，可能是家庭原因）或者被動換地方（團隊解散、業務受挫、公司倒閉等）的時候，可靠的獵才顧問都是很好的合作夥伴。

當然，因為職場有很多潛規則與大坑，所以不是所有的獵才顧問和我們聯絡時，我們都需要溝通出賓至如歸的感覺，我從個人經歷說幾點建議。

1. 任何行業都是越領頭的企業越成熟，職業性越強，更能解決問題，獵才顧問行業也沒有區別。全球化運作的頂級獵才顧問公司有：光輝國際、海德思哲、億康先達、羅蘭貝格等。獵才顧問公司內部一般是按行業均價、人才等級、熱門領域幾個維度來劃分的。比如，能源行業的總監級以上，年薪不低於千萬的職位獵才顧問，和針對

二線城市製造類企業的部門經理，年薪不超過一百萬的職位獵才顧問，這兩者是沒有交集的。所以，第一次和獵才顧問溝通，先要確認對方的公司，針對領域與所操作職位的類型。

2. 網路與消費電子類科技行業因為平均薪水高，人才年輕，聚集在大城市等，所以這幾年也成為各大獵才顧問公司的目標，但是因為這個行業薪水隨著職級與管理職位差別實在太大，一般操作都分由不同公司的針對性獵才顧問溝通了，比如網路，手機類企業的總監類職位，通常會接到萬寶盛華、任仕達、瀚納仕等公司的電話。和這些獵才顧問溝通時，通常對方也知道你不會隨便動，所以即使自己不打算換工作，也可以讓他們幫助介紹你想應徵的人。

3. 職位資訊初步溝通一般可以考慮：地域、工作範圍和目標、企業投入度、薪水構成、團隊現狀等。大致了解一下目的企業的情況，遇到的問題，匯報的對象，都對後期溝通有很大幫助，如果適合程度很低，禮貌地拒絕，隨後加個 LINE 即可。

4. 有職位的情況，如果是新領域、新行業的職位，可以先初步接觸一下，因為這是一個很好的學習機會，在面試的時候，雙方的交流通常都是比較積極和正面的。溝通到中期如果你覺得不合適，明確告知對方即可，也不要浪費雙方的時間。

5. 在整個過程中，獵才顧問是以你的年薪百分比抽成作為回報的，所以請放心，獵才顧問會為你爭取到最大上限的報酬。由於臺灣各類企業 HR 的成熟度普遍較低，管理模式落後，所以透過跳槽獲得待遇提高幾乎是唯一的可能性，那麼你就不用不好意思與獵才顧問保持聯絡和溝通，你與企業是僱傭關係，在盡職地完成工作的同時，你也有自己的選擇權。

072 設計團隊如何「走出去」

> 周先生好，我是互聯網金融公司的設計管理者，老闆要求設計團隊走出去，多與外界交流。我理解的走出去是，一方面去外面學習，另一方面在外界傳播本公司的設計，我想問如何著手走出去這件事？

有幾個途徑：

1. 先建立自己的對外傳播通路，可以是網站，可以是自己開個部落格，也可以是透過一些設計媒體和論壇發表自己團隊的文章，這是檢驗團隊專業輸出品質的成本最低的方法，如果你的文章在圈內都不能引起反響，別人的讚數和評論都很少，那麼就要先解決輸出品質的問題；

2. 可以參與一些行業聚會和專業活動，有些網路公司每年會舉辦一些行業交流大會，還有一些做了很多年的專業組織，可以先聽聽一些知名企業的講師所講的內容（要注意分辨，最近幾年這些行業協會的講師水準也差別很大），然後嘗試申請開辦工作坊；

3. 可以做一些離線團隊交流的活動，比如在同一個城市內找一些架構、人數、經驗相當的其他公司團隊做面對面的交流，把這些交流的經驗沉澱下來；

4. 老闆期望多與外界交流的潛臺詞是多學習別人好的經驗，但通常真正有效的經驗又不會隨便說，所以在交流過程中你的個人獨立思考、記錄、分析也會變得至關重要，一些好的方法，技巧如果不在團隊中有目的地去使用，還是達不到真正學習的目的。

User
Experience

Part3
設計團隊管理

073　設計團隊怎麼做目標管理

設計團隊怎麼做目標管理？怎麼衡量體驗設計的目標？

　　設計團隊的目標緊跟著公司目標，事業群目標和上級部門目標，逐層分解，設計團隊除了輸出好的設計作品外，也要考慮團隊對公司的體驗成熟度的正向幫助。大目標肯定是讓產品形成設計競爭力，每半年重新檢視一次目標進度是否在正確軌道上。

　　體驗設計的目標是保證使用者經驗在使用者層面的認可以及在公司層面的增值。需要制定一些評估手法和工具，對準老闆的目標，幫助他合理地評價團隊價值。使用者層面通常有可用性評估、滿意度評估、淨推薦值、VOC（揮發性有機化合物）分析等，公司層面（特別是營運方面）看轉換率、留存率、顧客終身價值（Lifetime Value）和 ARPU（每個用戶平均貢獻的電信業務收入）值等。

074　互動設計師的分配

　　互動設計師一般是放在產品部門還是放在使用者經驗部門？互動設計師是否有偏產品和偏使用者經驗的類型區分？因為現在我們的產品基本功能已經很流暢了，我想推動體驗優化部分，產品也會輸出部分互動稿和線框圖，但都非常低保真，而且會缺失較多的細節。如果我們體驗部門要招互動設計師，他應該具備哪些能力模型會對我們進行體驗優化類的工作更有幫助？

　　放在產品部門和放在體驗部門的都有，甚至有些公司根本就沒有產品

經理或互動設計的職位。互動設計師是對整體人機互動關係、過程、結果負責的職位，所以沒有偏的說法，必須是對全過程體驗負責。現在對互動設計師的要求，不僅僅是輸出功能層面的互動稿了，產品策略、內容品質、互動關係、產品營運過程中的服務設計等都是需要提升的方面。不過從客觀條件看，找一個同時具備視覺和互動能力的設計師恐怕比較能快速解決體驗最佳化的問題。

熟悉或者做過你們相關品類的產品（toB、toC、P2C（to Customer）or 行動端），對相關的系統比較了解（iOS 還是 Android），做過完整的產品而不只是一個模組的設計，有和產品經理深入合作溝通的經驗，有跟老闆匯報的經驗……這些都算是實用能力的基本要求。

075 如何定位互動設計師

- **初級**：有熟練的設計稿製作與產出能力，懂得按照設計規範進行輸出，明白基本的設計模式和產品形態，樂於溝通，且能抗壓。
- **中級**：能夠透過使用者研究方法與同理心發現已知的設計問題，有自己的設計流程與方法，懂得團隊合作，與上下游溝通無障礙，有執行大專案的經驗。
- **高級**：有領導力，能驅動團隊做事，能發現未知的設計問題，建立自己的方法論，設計說服力較好。

076 設計管理者的等級劃分

設計管理者的能力有不同等級的劃分嗎？為什麼有人只能做組長，有

人可以做總監？

　　首先，設計團隊的管理者一定是需要專業出身的，在做管理之前就有使用者研究、互動設計、視覺設計或相關專業領域的工作背景。設計是一個跨領域知識的專業技能工作，就像音樂、體育等領域。一個不懂樂理，從沒演奏過樂器的指揮和一個從沒下場踢過球的教練，我很難想像他們可以帶出優秀的團隊，最多也就是不犯錯的普通水準。

　　其次，設計師的成長包含人和事兩部分，「人」就是個人的思考方式、技能提升和自驅力；「事」就是專案經驗、團隊協作和專業產出。一個不懂設計但很會「管理」的管理者通常只能做好「事」的部分，但對「人」幾乎是沒有能力給予支援的。

(1) 初級管理者

　　聚焦於小事和專案本身。靠自己的專業能力撐起設計品質。大多數時候與團隊的關係類似於一個老農帶著三個農民兒子鋤地，拼的是高效率產出，想的是專業成長和專案成功，這是一切設計管理的起點。管理方式基本是按實際貢獻分蘋果。

(2) 中級管理者

　　聚焦於團隊成功。拋開自身的優勢，尋找合適的人、合適的方式補充團隊的不足，讓團隊整體進步。這個時候的團隊規模可能會大一點，涉及人才分層、關鍵績效指標（KPI）、團隊流動等問題。管理方式開始趨於理性，用流程和方法代替人治，自己的工作更多聚焦在獲得外部資源，以幫助團隊快速發展。

(3) 高級管理者

聚焦於團隊的成功。站在老闆角度看設計團隊價值，除了日常會做的設計審查、設計培訓等團隊支援工作，把更多的精力放在產業洞察、設計競爭力分析、設計方向的控制（在組織架構上，還有一些下層管理者向他匯報）。更多地考慮組織生存，更強調設計的商業邏輯，判斷是否能夠幫助企業獲得設計競爭力，也會開始站在行業生態角度考慮自己團隊的位置和發展。

【重點】

從初級到高級管理者，可以看出其思考方式、工作內容和工作重心是不同的，但這並不意味著高級管理者就不用考慮初級管理者的問題，高級管理者的工作是向下兼容的，因為初級管理者在專業上也會遇到問題，也會向你求助。

077　如何調整團隊管理者的角色

> 我們的團隊負責營運設計，服務的產品屬於工具類型，目前產品相對成熟，營運方面比較日常，大的推廣活動較少，設計任務是基本滿足日常維護的需求。在這種狀態下，團隊缺少挑戰，進步不大。也很難留住高級的優秀設計師，初入行的設計師學習累積一段時間就離開，導致團隊競爭力一直不高。請老師給一些建議，如何從團隊管理者的角色進行調整。

長期繼續這樣的話，團隊的價值也可能被老闆質疑，要小心。

首先，從已經有的小需求出發，做深一件事，比如一個小的 Banner，也可以是品牌的封面，讓使用者看了記得住，不要覺得別人都這麼隨便弄一下，我就不當回事了；以前某大公司團隊的營運設計師，為了做一個登錄介面的 Banner，寫腳本、拍照片、做設計前後弄了一個星期；再比如

Google 塗鴉，小不小？但是玩的深度也可以很深。

其次，學會把一件事情做大，大型的營運活動要從商業角度出發投入精力，做成大樣子，有調查研究，有資料，有分析，最後再復盤看看能不能提煉出產品最佳的營運策略，這個要和產品營運一起做關鍵績效指標（KPI），要資源，要收益。團隊在這個過程中才能被鍛鍊，小機會，大收穫。

最後，這個行業跳槽率高是事實，你雖有心幫助大家成長，做好上面的事以外，最後也比不過別家公司漲薪 50%，不要單純用這個來衡量自己的管理成績。

優秀的團隊一定是在一起時互相負責，事成人和，離開之後也能吃火鍋，聊行業八卦。

078　如何提高設計管理能力

我感覺設計管理是特別考驗情商的一件事，我自覺情商不是一般的低。請問您在管理過程中有哪些技巧或方法能提高設計管理的能力？另外需要具備哪些特質才能做好設計管理？

設計管理通常包含設計專案的專業管理和設計師的人力管理。

專業管理首先需要的是扎實的專業能力，要快速學習，驅動自我成長，在專業討論時要注重資訊的傳達，而不是情緒化的評價。專業的日常累積，要關注的是：行業在發生什麼變化，來自使用者的資訊和聲音，專業輸出的文件品質，設計理念和方法的累積，設計提案的溝通技巧等；然後就是橫向的視角，一個設計方案從開始到落地，究竟會有幾個階段要實施，

障礙來自於哪裡，需要多少人和部門配合，這個過程你要很清楚，找出問題去解決。

人力管理會牽涉到情商的問題，因為很多年輕設計師會比較敏感，職業性待訓練，較玻璃心，愛玩等。這個時候需要的是針對不同場合建立自己領導力的機會，一起玩時你能更投入，一起吃時你更聊得開，遇到利益分配時你會為大家爭取利益，碰到團隊矛盾時你會從中客觀處理。管理的最佳狀態還是不要從管理出發，員工和上司的關係並不能激發創新，但是彼此作為支援的夥伴，這樣就會順利很多。

設計管理中，一開始專業最為重要，團隊超過 15 人時，針對人的優化就開始需要更深入，更細節化。

079　如何評定視覺設計師績效

一般完善的設計團隊如何評定視覺設計師的績效？主要考慮哪幾方面？哪種比較合理？有沒有完善的方法？

評定視覺設計師績效的幾個關鍵考察部分：

1. **專業性：**工作產出是否有設計研究和分析，是否符合品牌需求，設計稿的整體品質是否符合資訊設計與傳達邏輯，有無系統的視覺語言的考慮，重點是不能只輸出視覺稿，而沒有設計思考和過程；

2. **使用者滿意度：**對視覺產出、體驗的指標是主觀的，使用者滿意度的測量需要使用者研究橙汁一起參與分析，視覺設計師除了關注視覺稿還原度以外，視覺設計落地的效果和後期改良的機會也要同步關注，重點是不能交稿完了就不管，要對最終結果負責；

3. **視覺規範：**從遵守設計規範，到自己提煉視覺語言，這是對一個視覺設計師成長的專業要求，視覺執行過程中，有沒有對流程、工具、整體效率的思考，有沒有降低主觀性，提升客觀性，這是一個職業視覺設計師需要反覆思考的。重點是形成自己有邏輯的度量工具，比如網格系統的梳理等。

最後，視覺設計師的整體綜合能力還需要靠視覺設計總監來評估，特別是審美水準和品位是偏情感化的部分，靠的是大量的內省和開闊的眼界，這個只有人本身才能做，流程或者方法論都做不到。

080 關於 UDEC

能跟我詳細講講 UDEC 的定位、描述和功能嗎？因為公司近期要成立這樣一個部門，需要給予支援，感謝！

UDEC（User Experience Design Center）：建立使用者經驗設計中心。它根據公司的產品發展需求和設計需求來定位，在成立之前先找老闆或者直接提出這個建議的人聊一聊，看看他們是怎麼定位這個部門的，有什麼要求，以及成功的標準如何度量，這些基礎資訊的了解有助於之後開展工作。

現在的 UX（使用者經驗設計行業）中，比較成熟的體驗設計團隊都在網路公司或者消費電子產品領域的公司裡，人數比較多，職位設置比較平衡。

使用者經驗設計部門更多從屬於產品部門或軟體部門，做的還是具體的設計工作，比如使用者研究、互動設計、視覺設計、前端開發等，真正架構於整個公司層面，橫向貫通使用者經驗全部流程的部門好像沒有，雖

然大家都希望有這麼一天的到來。

　　建立這個部門，老闆和決策層的決心很重要，也要有基礎的概念認知──這個部門帶來的價值是什麼。然後就是找到合適、可靠的團隊帶頭人，不但要能夠驅動部門產生設計價值，提升企業的設計競爭力，也要能在企業中普及概念，傳授體驗設計思考以及很好的建立外部合作機制。

081　使用者經驗設計的互動和視覺職位合併

> 　　最近想把 UED（使用者經驗設計）的互動和視覺職位合併，融合為產品設計師。由專業分組往業務分組轉換。想法源頭是由於業務形態日趨穩定，過度細分的職位無論是從設計師個人成長角度還是業務需要的角度來看都不太合理。

　　使用者經驗設計目前的設計師有能力合併嗎？如果有這個能力，可以先建一個小組，試運行若是目合併，人的能力又沒有準備好，肯定會影響業務。

　　另外，這只能作為一個引導，作為強制要求的話，要讓設計師看到收益，除了自我成長以外，公司的關鍵績效指標（KPI）考核、團隊認同、團隊氛圍的操作細節都要跟上。

　　本來只做視覺，拿一份視覺設計的薪水，上司的一句話，我就要加做互動了，工作量大了，能力又不足，可能還會牽涉加班，KPI 被降權，薪水還不漲。你還跟我說「希望我的個人成長更快」。

　　先培訓天賦與才能，再調節團隊文化，建立一個試運行小組，樹立榜樣。讓大家看到成績，剩下的人才會自發跟進。

082　產品經理和互動設計師的區別

　　經驗豐富的產品經理和互動設計師，通常只是職位名稱的區別，兩者的工作有很大交集。產品經理通常在需求分析、競品分析、使用者洞見和具體的互動設計輸出上都能替代互動設計師，只要他自己有時間；而互動設計師為了更深入地理解互動關係、需求、場景條件，也會做很多產品經理的溝通、推進、平衡工作。

　　在我經歷過的團隊裡面，有遇過沒有產品經理，完全由互動設計師來推動產品設計過程的；也有不徵互動設計師，完全由產品經理直接和視覺設計師對接工作的情況。這兩個選擇只是公司團隊和產品發展階段中的不同結果，沒有對錯之分。

　　回到本質上，產品經理和互動設計師最大的工作內容區別在於：

1. 產品經理通常更關注產品策略、產品競爭力、需求洞察和分析、公司商業回報等問題，所以他的視角必然是從外到內，市場上有什麼變化，競爭對手有什麼牌，目標使用者有什麼需求，我們做這件事為什麼能賺錢……為了達到這個目的，他必然要更多地和老闆打交道，要和上下游的合作夥伴談判，要爭取內外部的資源支援，要寫產品需求規劃書和市場需求規劃書，要考慮發布會……你可以理解一個產品的產品負責人，通常就是這個產品的「CEO」。

2. 互動設計師更關注人機互動關係、場景、角色、使用者畫像、互動範例各種專業性問題，所以他的視角經常是從高到低，使用者用我們產品有什麼問題，怎麼確定哪些問題是最重要的，可用性是否出現問題，易用性怎麼提升，硬體和軟體能力怎麼更好地服務於使用者……這樣的思考方式，促使互動設計師更多地關注產品本身技術平臺、各種競品的差距、使用者感受、互動條件的限制與優化，所

以會輸出競品分析報告、場景分析、資訊流程圖、互動模組邏輯關係圖、使用者研究、紙面原型、高保真原型 demo……你可以理解一個產品的互動設計師是這個產品在 UX 框架層面的專家，他決定了你的商業邏輯怎麼解釋為使用者邏輯，而不是技術邏輯。

083　視覺設計師的能力會成為互動設計師的瓶頸嗎

> 你覺得視覺設計的能力會成為互動設計師的瓶頸嗎？我覺得在我們公司能做出漂亮視覺稿的互動設計師更受上司喜歡呢，其方案也更容易推行，可是明明有視覺設計師啊！

視覺設計能力成為互動設計師的瓶頸是一個現象，不是原因，更不是結果。互動設計和視覺設計本就是「資訊設計」範疇的兩個重要維度，在基礎設計教育和應用領域，這是分不開的兩個概念。我們在市場中將這兩個內容對立來看，是因為我們的設計教育從根本上是落後的，市場中的企業對於設計的認知不夠，大量初級設計師接受了有偏差的觀念輸入，職位設置上沒有優秀的設計管理者加以引導，這是一個綜合結果。這就導致了很多設計師從專業角度上有偏重現象，做視覺的覺得美是第一位，認為互動是線框宅；做互動的覺得互動邏輯是最重要的，鄙視視覺設計師想不清楚邏輯。

我個人提倡的是，只要在 UX 方向從事設計類工作，特別是針對產品設計來說，互動設計和視覺設計就是設計師需要掌握的基礎認知和基礎能力，這兩者在實際設計過程中經常是交叉融合的關係，單純只考慮兩者的表面，都會導致設計溝通受阻。

能做出漂亮視覺稿的互動設計師當然會受上司喜歡，你會不喜歡擁有多種技能的合作夥伴嗎？這意味著溝通成本、專案時間成本的降低，而且在提案、評審等決策環節中，視覺因素的影響很大，至少人會更願意耐心地看完、聽完美的東西。看上去美的設計稿，很大機率是因為它本身更合理。

互動設計師即使不做視覺設計層面的內容，自己輸出的競品分析報告、線框圖、高保真原型製作等，也應該符合資訊傳達原則。視覺上整潔合理，符合人腦閱讀邏輯的，也應該是「美的」，這和你什麼職位沒有關係，而是專業程度的問題。

084　設計團隊的關鍵績效指標制定

設計團隊的關鍵績效指標（KPI）制定有沒有通用的方法？一般會考察哪幾個維度呢？

設計團隊關鍵績效指標（KPI）跟隨著公司對設計團隊的定位以及產品的具體要求而定，有非常聚焦於專業層面的，也有和產品關鍵績效指標（KPI）強制綁定的，甚至有設計團隊會考慮設計師的出稿數量、退稿次數和透過比例等，但這些都不是最好的方式。

我建議的設計團隊關鍵績效指標（KPI）考核方式分成以下四個部分：

（1）專業產出和結果：60%

設計師的專業產出結果通常由團隊的主管評價、產品落地的實際使用者評價與產品數據驗證共同組成。設計團隊需要支援公司的商業成功，那

麼組織目標的商業數據指標肯定會分解到產品團隊中，至於設計團隊需要一起承擔多少比例，需要設計團隊負責人與產品團隊負責人共同商量。如果不背商業指標的話，就只能靠定性的使用者滿意度評價來考核了。

設計競爭力是一個不可能完全量化的結果，它由很多部分組成，其中最重要的就是使用者的評價，有些行為評價可以做量化分析參考，比如體驗項相關的淨推薦值（淨推薦值）；有些屬於態度評價可以做設計洞見的輸入，比如社群網路服務平臺上的使用者討論和投票調查。

(2) 產品思考與協作：15%

現在對於設計師的要求越來越高，設計師是否具有產品思考，能像產品經理一樣關注產品端到端的成功，成為一個基礎要求。所以在設計團隊中，除了對設計專業能力的要求、培養和訓練外，還要建立和產品周邊團隊的良性溝通、思考互補、互相專業的賦權。

來自周邊團隊合作方的評價也會納入到設計師的考核評價中，通常由一些標誌性事件構成。比如團隊上司的表揚、合作部門、同事的口碑、推動設計落地的成功率等。因為設計師不可能獨立於團隊以外工作，所以獲得周邊部門的支持，順利把自己的設計作品推動落地也是評價設計師成績的重要部分。

(3) 以使用者為中心的行為考核：15%

在一個考核週期內的設計工作，是否有相關的設計研究，使用者研究支援，設計師利用機會接觸了多少使用者，參與了多少次可用性測試和訪談……這些立足使用者視角，與使用者一起設計的具體動作，也是評價設計師工作能力和成果的指標。

有些設計團隊還會要求設計師定期輸出使用者觀察報告、競品分析報

告等，都是為了確保設計師不是坐在電腦前假想設計，如果設計師要真正代表使用者發聲，實踐以用戶為中心的設計方法，那麼肯定會有相應的行為。

（4）團隊橫向工作：10%

設計團隊的整體專業度和形象是由每一個設計師個體構成的，設計師也需要在忙碌的工作中，抽出一定時間比例支援團隊的活動，無論是設計專業培訓、分享、組織團隊活動，還是一起產出與設計相關的編外計畫，都是為了團隊的整體發展努力。這個部分的工作可能沒有直接與專案相關，但這會促使團隊軟實力進化，比如團隊的整體形象、設計氛圍、設計師魅力……周邊團隊的印象，是否對徵才有吸引力，都是從這個方面的累積帶來的。

085　比稿思考

如果一個使用者經驗設計團隊總是用比稿思考來得出多套設計方案（每套都是視覺化去表達幾個互動範式頁面）讓專案經理去挑，確定設計方向，不管專案大小，這樣到底有沒必要呢？

1. 設計師應該主動提供多套方案，呈現自己的各方面思考和設計過程，並且給出優缺點的預先評估。把設計審查決策變成做判斷題或者選擇題，而不是讓設計管理者和非設計參與決策人幫助你做問答題。

2. 需要淡化「比稿」的概念和提法，特別是不要在小團隊中建立起設計

稿比稿後通過率高的會影響關鍵績效指標（KPI）等行為，這是在助長小團體，造成設計團隊封閉化。長期來看，對設計團隊的氛圍建設和專業提升只有副作用。

3. 不能讓專案經理去挑，一定要先透過團隊內部專業評審，可以邀請專案經理或者產品部門負責人一起參加，設計部門的第一負責人一定要在場，解決各種問題。直接讓專案經理挑方案，他不會完全站在使用者角度來提供客觀建議。

4. 大專案、大需求是必要的，包括多方案的設計、測試、驗證等，因為可以降低失敗率，小需求可以考慮用設計規範、設計原則來控制，不是什麼設計需求都要看到方案才知道後果的，設計的解決方案在不少細節上都是常識，大家建立好一個方案，然後達成共識就行了。

086　設計總監怎麼寫關鍵績效指標

設計總監一般怎麼寫關鍵績效指標（KPI）？

設計總監通常作為一個產品或者產品中核心模組的第一負責人，當然也有公司有更高的 title，比如設計 VP、首席設計師等。

高級別的設計管理者的核心工作通常是：保證公司的產品和服務的設計競爭力，構建專業的可持續發展的團隊，幫助構建整個組織的設計思考，思考公司體驗設計價值的商業回報。

設計總監的關鍵績效指標（KPI）一般不會是某一個產品或者階段性工作的成績，而是一個長期目標的階段性分解，公司策略要求的具體設計分

解，以及「端到端」的一個產品在設計層面任何問題的處理。具體一點，
會有：

1. **回答年度設計工作任務和目標：**今年你和你的團隊要做什麼，為什麼
 這件事重要並且值得做，做到了有何價值，做不到帶來什麼損失，
 你要花多少人、多少時間、多少資源去做。這件事的目標、達標
 值、挑戰值、理想值分別是什麼。

2. **回答最關鍵的設計問題與解決計畫：**產品和服務中現在的使用者側問
 題有哪些，哪些是設計可以解決的，哪些不行，你準備與周邊團隊
 怎麼配合，是成立聯合專案組，還是做一個短期的攻堅計畫。拿出
 你的想法和方案以及解決的數據指標。

3. **回答團隊的持續發展問題：**團隊人才結構、人數、專業厚度、未來發
 展計畫，是否可以跟上公司的策略進度，要徵多少人，要解僱多少
 人，對人的要求有什麼變化。你怎麼保證團隊的整體競爭力，怎樣
 做組織架構、應徵、考核、專業培養、專項訓練。

4. **回答個人提升的問題：**你怎麼確保自己還能夠勝任這個總監職位，
 有哪些對公司的需求，怎麼進一步提升自己，自己的優劣勢分析，
 準備下一階段怎麼改進。關於跨部門的同級別管理者之間的配合協
 作，你有沒有什麼新的建議。

5. **回答個人影響力的問題：**設計競爭力不單單是產品和服務端的，還包
 括品牌「軟性」的部分，如何提升自己在公司內部的影響力，在設計
 決策時的合理性，在行業競爭中是否可以代表公司的設計品質發言。

把上面的內容都回答清楚，至少思考過現狀和問題，你的關鍵績效指
標（KPI）應該問題不大。

087　難管的下屬

> 　　我負責使用者經驗設計部門，工作了十幾年，見證了這類職位從美工到網頁設計再到 UI 設計的進化，我是藝術設計專業出身，偏重視覺。當然，這十幾年的工作經驗，也累積了一定的視覺和互動經驗，之前在小公司，產品經理的工作我也做。現在在這家公司管理五位視覺和四位互動設計師，視覺比較好管，但互動這塊有一位不服管理，他比較自我、狂妄，他很年輕，認為我這方面沒他強，在互動上的系統知識不夠。實際上，他只是理論知識較強，他做過的專案對他的評價是：他不理解業務，做的東西不符合實際使用。他常參加一些大師的分享會，也常炫耀他跟某些大師很熟。我自學能力較差，靠的就是這些工作經驗，我應該怎麼補充互動方面的知識及怎麼管好下屬？

　　我們可以分兩塊來看這個問題，一個是專業管理，另外一個是組織管理。

（1）專業管理

　　對於設計團隊的專業管理來說，那種所謂的「我不需要是團隊裡面專業能力最好的，但我會應徵和善用專業能力最好的人」，都是胡說，注意，都是胡說。這話不是職業經理人或者中層領導者能說的話，這是最高層的老闆才能說的。你的下屬認為你的能力不如他，你就應該充分地在各種專業場合告訴他你的專業程度，包括但不限於與老闆的對話、團隊內培訓、專案中評審、需求溝通、設計疊代溝通、專案提案、專案分享……如果你的下屬覺得你的專業能力不夠，這至少說明了你在某些應該展現自己專業能力的場合表現不到位，你在他遇到專業問題的時候沒有給出建設性意見，你在某些設計師和其他部門產生矛盾時沒有很好地解決。

　　所以，專業上的問題還是要從自己找原因，屬下的理論知識強，你應該更強，同時告訴他如果將其合理地運用到專案中，調整溝通的方式。這就像一個足球隊的教練，如果你自己都不會射門，怎麼告訴你的前鋒應該在什麼時候起腳？如果都是一堆理論分析，結果上場被別人 1：0 也是不行的。

　　在設計這個行業，專業能力不夠就是原罪，專業能力不被認可，說什麼都是錯。

(2) 組織管理

　　如果上面的專業問題不是你自身的問題，那就是這位設計師自身的性格導致的盲目自大，那麼就要明確告訴他，在這個團隊和專案中，他的角色是什麼，他對業務理解不清楚，就要安排任務讓他去理解熟悉。為什麼不符合實際使用，是實際使用中的方法本來就錯了，還是他無法理解實際情況？不要盲目下判斷，要理性引導。

　　不要給團隊成員貼標籤，「自我、狂妄、太年輕」這些和工作沒有關係，好的管理者是善用人的長處，而不是讓他的短處影響到團隊的整體氛圍。

　　我的建議是：組織管理上如果你還是有話語權，應該給他安排更適合他的職位和工作，如果他的理論知識很強，就讓他輸出給團隊有價值的理論分享，如果他和大師很熟，就讓他邀請大師來分享，如果他在專案中很堅持自己的觀點，就讓他去和難搞的、強勢的產品經理溝通。在實踐中讓他意識到自己的不足，同時發揮自己的長處。在這個過程中，你也要時刻幫助他，給予建設性建議，這樣團隊內其他下屬才會更信任你。

088　使用者經驗設計經理怎麼管好使用者經驗設計團隊

在專案上，在團隊成長上，還有自我提升和學習上，怎麼樣具體做好這幾方面？

需要建設一個什麼樣能力構成的團隊，與公司現階段產品和業務需求有關。一個創業公司一開始就希望建設一個大型設計團隊，顯然不合適。在一個大公司中管理設計團隊，也絕不能像幾十人的小公司一樣鬆散，需要紀律和套路。

（1）專案上

創業型公司或者小公司的業務模式簡單，但要求成本更低，時間更快，人的綜合能力更強，所以這樣的團隊做事一般都需要設計團隊的老大帶著衝鋒陷陣，特別是設計管理顧問類公司，對設計師的橫向能力和設計效率要求很高。在專案中，如何快速提升設計師的設計效率，應付各種專案的突發情況和風險，與合作方快速溝通和決策，是主要關注的點。專案上看重「如何更快地把事情做成」，不在乎手法和方法，因為足夠靈活，所以出現各種小錯誤能快速修正和彌補。

大企業中的設計團隊在做好設計本身的事情以外，在專案中通常會遇到比較複雜（或叫成熟？）的專案管理機制，設計師如何配合，無縫進入各個環節保證設計品質，以及各種難以預計的專案需求更改會是主要難題。另外，因為大企業中人很多，所以統一思想比較困難，這對設計團隊的內部溝通和向上管理會提出很多額外要求。專案中更看重「如何符合我的關鍵績效指標（KPI）目標，有亮點」，比較強調成熟的設計流程和設計方法論，

因為大家都只是流程中的一環，所以更聚焦本職的工作，其他領域的風險難以兼顧。

(2) 團隊成長

無論是什麼樣性質的企業或團隊，團隊本身的成長依賴於這個團隊的最高管理者，如果這個管理者是永不滿足，拓展型思考的人，那麼團隊也會一直往前走，不滿足於現狀。所以團隊的成長，是管理者自身成長的鏡像結果。

設計團隊的成長不外乎做出優秀的產品設計、累積更合適的設計方法、充分理解使用者，並把從使用者聲音中提煉出來的機會點變成公司的產品體驗競爭力，團隊的人才厚度逐步增加，團隊的凝聚力和整體效率不斷提升。

一般在專案中不斷嘗試新的方法會有效刺激團隊切換思考模式，在專案以外也可以做一些團隊的編外計畫，設計師通常是比較愛玩的，這些新鮮的東西會刺激團隊保持創新與有趣。

(3) 自我提升和學習

設計團隊管理者的自我提升與學習，除了設計專業本身，更重要的是跨領域的知識，包括市場研究、商業分析、開發知識、軟硬體知識、通路與銷售、組織管理等。沒有這些的支援，就算你的專業能力再厲害，對於其他協作方來說也沒意義。

如果要量化的話，設計團隊負責人時刻都需要關注設計輸出的審查（每日培訓）、設計團隊一線設計師的培訓（每週或每月）、設計業界的動態（每天 200 ～ 300 條）、專業知識的累積與拓展（每天 2 ～ 3 篇，可以自己寫，可以編撰，累積成型後在團隊內分享、使用）、設計方法論沉澱與流程優化

（人員要怎麼部署，架構要不要調整，流程是不是還能更高效）、人才的招募和評估（永遠不要停止對優秀人才的接觸和招募）。

　　學習這個事情更重要的是學習能力的訓練，擁有對知識和技能的判斷力，知道哪些該學，哪些不該學，然後如何運用到實際工作與生活中，知識本身沒有力量，運用知識才能產生能力。這個問題比較複雜，只能找機會當面交流了。

089　怎樣開部門每週例會

> 請問您平時怎麼開部門每週例會的，可否說一下開會流程？謝謝！

　　部門每週例會跟據團隊的發展階段和人員的溝通習慣來定。通常會包含 4 個方面：

1. 團隊成員一週工作內容的重點和困難點，大家提出來，一起思考辦法，如果沒有得到解決，可以現場給點啟發性討論，如果解決了，可以把解決方案共享出來作為團隊經驗，以後遇到類似的問題，別人也知道怎麼解決了；

2. 同步一下基本的工作內容，特別是橫向模組中對整個系統影響很大的，大家會知道對方在想什麼，做什麼。如果是比較固定的工作，模組也不大，這個內容其實可以作為會議郵件發出來，直接同步在工作群裡面也可以；

3. 設計類的專業分享，看到的新東西、趨勢、評論、業界新工具等。這個地方沒有要求，講任何東西都行，主要是有趣、有啟發；

4. 組織團隊活動的建議，看看最近的公司八卦，團隊有什麼可以一起

玩的，要不要做個編外計畫之類。

團隊例會除了同步資訊，還有就是掌握團隊氣氛，會議時間不用太長（最好不要超過 2 小時），大家覺得到位了就行。

090　如何制定設計師等級

我想諮詢您一個問題，如何制定設計師等級？

定設計師的等級除了給出一個對設計師的專業能力的評定以外，更重要的還是人力資源管道的管理需要。所以每家公司對於設計師的職級劃分多少會有點不同，大公司和小公司不一樣，集中化的設計中心和分散的小型設計團隊也不一樣。

定等級的核心問題是：劃分一個職業能力水準，給多少錢才能徵到什麼樣的人。訂定一個職級晉升的體系，不能升級太慢，否則好的設計師都跳槽了，也不能升級太快，否則公司人力成本上升，職級通貨膨脹，其他業務領域的職級被犧牲。

職級的審核大同小異，我簡單的說說：

1. 設計通路現在從技術通路裡面劃分出來了，所以從職級平等性上來說，設計師的職級是和其他研發職位看齊的，這是尊重設計和使用者經驗的表現。

2. 我所在的公司職級從 1 ～ 6，每一級分 3 等，比如：1.1. 2.2. 3.2。但是實際上設計通路目前職級最高的，只有 4.2，而且只有兩三個人。轉為管理職的人，理論上不再繼續以設計通路的職級來定薪了。

3. 一般畢業生應徵進入就是 1 ～ 2 或者 1 ～ 3。按發展速度，每年升等

級，有速度快的 3 年升到 2 ～ 3 的，也有 6 年過不了 3 的，都是正常現象。

4. 定等級通常由幾個因素決定：專業能力、績效、服務年資、其他軟能力的綜合。

講白話就是，首先你得做得好，具體的使用者研究、互動、視覺、前端在專案中的完件足夠好，設計過程充分完整，符合邏輯，能說清楚自己的貢獻。

績效不能太差，太差了人力資源部那邊是說不過去的，你升這個職級本質上還是要服務於公司，支援公司的工作是大前提，如果你專業很強，但是在專案中展現不出來，那公司為何要給你資源呢？

服務年資是另外一個參考方面，公司現在雖然不主張強行灌輸年資限制，但是忠誠度這個東西是亞洲人基因裡面的，嘴上不說，但是走心。

軟實力就是性格、溝通、抗壓等，把你升到更高的職級是為了打更硬的仗，越往上對軟實力的挑戰越大，你要是還沒準備好，自然評級的時候會輸一成。

091　如何與視覺設計溝通，提高公司整體設計水準

作為產品設計兼互動設計，遇到公司視覺設計其能力不強，可能還比不上我自己做的，老闆讓我經常給他們意見，我該怎麼讓公司的設計能力得到整體提升？或者我該自己動手做，插手視覺的事嗎？如何能夠很好地和視覺設計師溝通，又能快速提高整體的設計水準？

　　有時候公司就是需要能者多勞的，這是確保產品順利發展的一個條件。

　　如果你確信（無論是使用者評價，還是帶來的數據表現）公司的視覺設計師做的方案比不上你的方案，你就應該自己做一稿，然後拿著使用者的評價和數據表現，和現在的視覺設計師溝通一次，看看是因為他思考不到，還是只是個人審美偏好的問題。在專案中直接發現，解決每一個問題，就是在幫助設計師提升能力。

　　只提意見會顯得像說風涼話的人，你要多提建設性建議，有時候這個建議甚至就像幫設計師在做東西一樣，有反省能力的設計師在幾次以後就會自己調整做事方式和心態了。如果持續無法理解你的意圖，跟著你做又做不好，配合態度還不行的，就要考慮換人。

　　和視覺設計師溝通的技巧：不要一開頭就說好看不好看，雖然很多視覺設計師本身是從好看不好看角度出發的。但要盡量溝通：

1. 產品的目標是什麼，具體到視覺元素的目標是什麼。這個介面上這個功能對數據表現非常關鍵，也是使用者的最常用操作，希望能在視覺權重上最醒目；

2. 互動的邏輯和控制項一致性。視覺元素的前後點擊關係應該是有關聯的，無論透過外形、色彩、質感，或者是動效，有邏輯的操作，可用性會得到保證；另外，控制項一致性也是在保證可用性，對於產品介面的視覺來說，可用性是不能踰越的底線，而且這個底線是關於資訊傳遞的，沒有區分互動或視覺；

3. 視覺應該緊緊貼近品牌和產品氣質，用你們的產品的是哪種使用者，這就是你的產品氣質，你要和視覺設計師一起去訪談使用者，理解使用者的痛點和喜好，這樣以後他做東西時下意識就會想到具體的「人」，而不是什麼「大都會的白領」，這種使用者描述對做視覺設計一點用都沒有。

092　怎樣定位產品經理和 UX

　　UX（使用者經驗）的思考方式與價值觀是產品經理和 UX 設計師必須掌握的基礎認知；

　　產品經理聚焦於思考產品價值，也就是對公司的商業價值和對使用者的使用價值。工作圍繞著需求、功能、商業邏輯、產品設計管理、產品疊代、產品營運等展開。

　　UX 設計聚焦於考慮以使用者為中心的設計如何滿足使用者需求與期望。工作通常是圍繞具體的設計輸出展開，使用者研究、競品分析、資料分析、互動設計、視覺設計、前端開發、品牌營運設計等。

　　定位兩種工作角色與公司的團隊結構、人員能力、工作流程、產品發展階段密切相關，沒有完美的定位，也不存在必然的工種劃分。很多產品團隊與 UX 團隊的角色職位劃分和工作內容安排，常常是因為受到過去知名科技公司與網路公司的架構影響，複製照搬的結果。

　　現在一些新興公司中已經開始不再按照具體的職位輸出件來定位兩者的工作和職位區別，一個產品負責人帶領各個跨學科（心理學、社會學、人因工程、開發、測試、市場行銷、UX 設計等）的專業人士組成精實團隊，大部分工作結果都是集體智慧與民主討論，最終由產品負責人決策。

　　在這樣的團隊結構中，人人都要為產品的全生命週期負責，也就不必區分產品經理應該做什麼，UX 設計師應該做什麼了。

093　如何提高團隊成員製作水準

　　平時在團隊管理中如何提高團隊成員製作水準？

是指具體的互動設計稿或視覺設計稿的產出品質嗎？要提高這個能力，沒有其他的辦法，就是勤練。

(1) 定期給團隊成員提供更新的、更高效率的工具和外掛程式

專業領導者需要關注生產工具的改進，雖然不是所有工具都要讓大家掌握，但是運用不同的工具做事，也是一種思考方式的切換，而且現在的設計工具都非常簡單易用，上手學習時間一般不超過兩天。

多種工具配合，也更容易聚焦在工具本身最有優勢的某些方面，不會出現做不出來卡在那裡的情況。

(2) 復盤分析做過的設計稿的再優化

在有時間或做設計總結的時候，再回頭看看之前的設計稿，哪裡還能繼續修改得更好，互動稿哪裡的邏輯是當初沒有想到的，是不是能更清晰一點，視覺稿的細節和色彩是否可以做得更精緻，更準確，透過反思來提升對細節的要求，細節要求足夠高，完稿水準自然高。

(3) 最佳化設計輸出的範本

很多設計團隊為了保持輸出品質的一致性，或者團隊品牌要求，會運用統一的互動設計範本和視覺設計範本，這些範本本身的最佳化也能幫助設計師提升整體輸出品質，範本不要太複雜，要把足夠的空間留給輸出內容。

(4) 適當進行一些橫向專案

打開思路，開闊眼界對手上功夫的幫助也很大，所以在主力專案之外

做一些團隊公共性的設計，橫向建設的專案也可以幫助設計師發揮自己的才華，更有意思的專案，通常也會帶來更有創造力的作品。然後，可以把這些橫向專案的經驗運用到主線業務中，達成補充作用。

094　使用者經驗設計經理的發展方向

> 我目前是使用者經驗設計經理，現在想要向上發展，有哪些方向可以發展的？比如產品經理方向或其他方向？

向上發展的核心訴求是什麼？覺得現在的薪水低了想得到更多收入，還是覺得年紀大了應該往管理職位走，或者是現在的工作感覺沒什麼挑戰性，希望到更高的職位挑戰一下。

有些公司（比如一些外企）是願意給職位，給頭銜，但是針對加薪發股票就比較謹慎，有些公司（比如網路企業）是願意發錢發獎金，但是升職要慢慢熬——評審、培訓、任職考核。滿足自己核心訴求的方式有不同的路徑，也就有不同的方式。

如果是發展方向的話，通常使用者經驗設計經理的向上路線都是以專業為主導的管理結合路線，比如使用者經驗設計總監、首席設計師、CXO（首席經驗長）等。切換到產品經理，一開始的第一年都不是向上發展，而是平級切換，因為你能不能做好這個職位，同事和公司都沒把握。

另外，產品經理的工作方式、思考和視角與設計師還是有很大差別的，而且在以非產品為中心的考核關係中，產品經理未必能夠獲得比設計師更大的話語權。建議還是更多地聚焦使用者經驗設計本專業的內容，先提升自己在團隊中的領導力，從一些創新的孵化專案中獲得成功的結果，再考慮是否切換職位和職業通道。

095　使用者經驗團隊的定位

> 一般有使用者經驗團隊的公司，規模是多大的？有使用者經驗團隊的話，在企業中的組織架構一般是怎麼樣的？是屬於二級部門直接向老闆匯報，還是使用者經驗部門被放在產品部或研發部當中？

　　我所知的幾個規模比較大的（超過 200 人）使用者經驗設計團隊，基本都集中在網路公司，還有一些消費電子類產品（比如手機品牌）的公司。這幾個大團隊加起來應該過萬人。剩下的都是 50 人以內的小團隊了，大部分非大城市的公司內，設計團隊通常在 10 ～ 20 人。

　　體驗設計團隊完全獨立，與產品、研發等平行的，只有部分大型網路公司。其他公司都隸屬於研發部門、產品部門、甚至還有市場部門。

　　直接向高層老闆匯報的一般都是創業公司，上層也分很多級，往下看的話，董事長、執行總裁、部門總裁、部門總經理、設計總監、設計經理、設計組長，依次都是各自部門的老闆。小公司一般很容易達到向高級部門總裁進行匯報，但這個僅限於專案匯報，日常管理肯定還是總監或經理；大公司的一些非常重量級的專案，首席執行官等都會親自過問，透過現場會議、郵件、LINE 群等溝通，會直接與某個做圖示設計的設計師溝通，都是很正常的事。但這種匯報都是專案級的，和直屬的行政管理沒有關係。

096　設計團隊的管理方式

> 對於設計團隊的管理，規模十人，二十人……管理方式會有什麼不同？想聽聽您的看法。

　　從管理學上看，一個管理者能顧及的最佳管理半徑是 10 ～ 15 人，超過 20 個人都向同一個管理者匯報，一方面管理者本身的壓力變大，時間壓縮，另一方面，也不能很好地照顧到每一個下屬，會出現厚此薄彼的情況。

　　以 50 人團隊舉例，1 個主管，4 個組長，每個設計組 12 人，這樣的結構比較合適。當然也會有設計團隊非常大，而設計管理者成熟度不夠的情況，那麼會有 1 人面對 20，或者 30 人的情況，但這樣的話就很難管理到位了。

　　設計管理分為專業管理和行政管理，專業管理盡量保持層級扁平，溝通直達，決策高效，否則設計團隊很容易成為產品設計流程中的瓶頸；行政管理上，建議分權，分區自治，只抓緊大原則，平衡團隊預算，人才架構最佳化，考評符合常態分布，細節上和人有關的各種家務雜事，盡量讓組長去搞定。大團隊管理者在細節管得太細，對大團隊整體運作不利。

097　如何做部門年終總結

　　最近做部門年終總結，2022 年工作成績及 2023 年規劃工作目標，不知重點關注點有哪些？

　　是為部門做年終總結，還是做你在部門內的個人年終總結？

　　前者聚焦於業務和部門發展，後者聚焦於個人成績與發展計畫，假設是後者。通常需要包括以下幾點：

1. **這一年你做過的有成績和有價值的事情：**這個成績和價值對公司來說有沒有對業務產生正向幫助（比如設計的輸出提升了哪方面的數據，促進了哪方面的增長），有沒有對部門獲取資源與累積資源（哪些事

情幫助部門獲得了外部成員的肯定、贊同，達成了什麼有難度、有挑戰的合作與共識），這種案例需要平時留心記錄，保留好來自使用者和上司肯定的證明——LINE群截圖、郵件、數據展現等。

2. **這一年個人的職業思考與發展成果：**聚焦新的挑戰得到的成績，比如除了日常專案之外，還指導了一些實習生，培養了新人，或者組織了一個虛擬團隊，攻克了什麼專案困難點，這些都會展現你的人員管理和專案管理的能力，後期團隊發展了這些都是橫向建設的亮點事件，有助於幫助你升職。

3. **發展計畫聚焦於小處，暢想大處：**比如在今年的工作過程中發現了哪些專案上、團隊中、流程中的問題，從一個小問題出發嘗試建立解決這一系列類似問題的方法，並在下一年準備分階段運用到工作中去。通常會做這種抽象思考，形成自己方法論的設計師，都是設計團隊中最寶貴的。

4. **別人走一步，你要走兩步：**聚焦更遠一點的新趨勢、新研究，幫助團隊建立更深厚的專業能力和團隊氛圍，要學會從現象中提取團隊工作的整體計畫。比如，不要只看到我們今年僅僅做了3次使用者測試，而要看到這是團隊整體缺少使用者視角的現象，把問題拆解成：使用者測試是不是有必要做，如果有必要，應該怎麼做，誰來做，做完以後設計疊代怎麼閉環，做完後的輸出能不能總結為團隊共有的能力，讓沒有參與的其他同事也能獲得這個經驗。

想得更多一點，更深一點，你的規畫就更有價值點可以開發；另外，規畫不要只講概念和理想，要分解為可執行的計畫，一條一條寫出來，做下去。

098　UX 部門如何組建有價值的使用者研究團隊

你好，請問使用者經驗部門如何組建有價值的使用者研究團隊？應該從哪些方面入手，引進什麼人才及技術比較好？

使用者研究團隊必然是有價值的，只是這個價值的程度是否能夠讓老闆認可他所付出的價格，使用者研究的工作即是連結產品和使用者的關鍵節點，也是進行創新設計過程中必要的思考環節。

從今天的行業需求來看，使用者研究團隊若想獲得更大的價值認可，至少應該做到：

1. 不要追求人數和規模，應該聚焦在小步快跑和「快速出成績」上，快速為產品和服務做好體驗評估，找出關鍵痛點和問題，幫助團隊產出使用者洞見以指導具體的設計，而不是僅僅產出報告；

2. 具備大型專題類研究的能力，將企業面臨的產品體驗問題進行有效的建模、歸類和分析，形成具有指導性的體驗自檢原則和指南，幫助公司跨部門間建立從使用者視角出發的思考方式。這需要使用者團隊的人走入各個部門中，邀請各類關係人進行使用者研究活動和分析活動，形成對研究的正確認知；

3. 熟練地掌握將業務數據和使用者資料進行綜合分析、挖掘商業潛在機會的技巧，任何公司都不會拒絕一個有實際商業價值的團隊，數據統計、分析、洞察是使用者研究工作下一階段的重中之重，掌握客觀有份量的產品數據，又能從使用者視角理解使用者的心智模型、行為邏輯和消費習慣，這兩者的交集不但可以解決實際的設計問題，還可以找到新的業務生長點。

使用者研究團隊的人才應該優選心理學、社會學和統計學方面的專家,根據產品形態的不同,可能還需要經濟學、人類學、語言學等領域的專家。

099　成熟的互動設計師與資深設計總監的差異

一個工作了兩年的成熟互動設計師和五年以上的資深設計總監的差異性展現在哪裡?

用一個表格回答你的問題,這裡的專家設計師可以類比你說的設計總監。另外,只五年工作時間通常稱不上資深總監的。

	理解 設計原則	選擇 設計方向	闡述 設計邏輯
初級設計師	看書上怎麼寫	聽老闆的	把方案講出來
高級設計師	書上的要分場景	嘗試說服老闆	區別不同版本
專家設計師	書是有侷限性的	可以影響老闆	找到理論依據

100　產品總監與設計總監的職能區別

用一句話說，產品總監為產品整體成功負責，設計總監為產品的設計競爭力負責。這是作為產品基因驅動的公司的做法。產品總監通常需要具備的幾種能力：

如何把產品從 0 到 1 做出來並上線，這是一個基本的能力，當然這個裡面也涉及產品複雜度的問題，一些垂直領域，小眾需求的產品，也許架構上並不複雜，但是對使用者群的理解，對使用者目標和價值的掌握是需要功力的；一個比較複雜和成熟的大型產品，涉及的模組就會很多，功能也很交叉，甚至有可能一個 TAB 下就承載了一個產品中心。總監既要有掌控全局產品設計的能力，也要有控制一個疊代小特性的細心度；

對產品營運方法的理解，對營運各種指標數據的分析。明白各種數據模型背後的含義，能透過數據表面現象去觀察、驗證、分析出真正有價值的需求，學會從數據出發看問題，又不被數據牽著鼻子走；

對市場的理解。產品不是孤立的存在的，你會受競爭對手、市場變化、行業趨勢的影響，充分理解自己的產品現在處在什麼階段，讓自己的產品在不同階段都能保持成功，是巨大的商業和策略的挑戰；

對產品疊代策略的控制。大版本和小版本怎麼規劃，怎麼控制節奏，若是同時有三個好的特性，但時間和人力只允許做一個，你怎麼選擇，這都是產品總監的經驗和硬實力。

設計總監通常需要具備的幾種能力：

保證設計方案的品質和可靠性，建立自己品牌的設計基因，如果一個設計總監總是在追求潮流化的表現，每個版本都在大幅度修改互動和視覺，這樣的設計總監其實是不合格的。穩定的、成熟的設計基因是長期發展一個產品的必要條件，設計總監需要具備這方面的控制力；

　　打造設計團隊的整體設計專業度，能不能吸引、應徵到好的設計師，能不能挖掘新入職的設計畢業生他們的潛力，把他們培養起來，這些都是設計團隊能否快速健康發展的重要基礎，如果一個設計總監只能自己帶專案做，而不是讓整個團隊的能力提升，那麼也是不合格的；

　　堅持構築良好的設計氛圍，設計師和設計團隊的價值不但要做出來，還要賣出去，讓價值得到合理的資源支持，因為設計從來都不是獨立的事情，需要跨領域的視角，跨專業的團隊，跨部門的協作，別人不懂你就要去教，別人質疑你就要去證明；擁有對公司和產品整體發展的全局觀點，不是因為站在設計的角度，就認為設計必須是高於一切的，設計總監發展到後面其實也有和產品總監重疊的工作範圍，站在產品、技術、市場等角度用同理心去推動設計實現。

101　面試 UI 設計師

　　面試使用者介面設計師的時候大家一般會提出什麼問題？如何快速了解一個 UI 設計師的水準如何？

　　面試設計的問題可以看我之前發過的設計面試分類問題集，當然每個公司的團隊性質不同，關心的設計師能力項目也會不一樣，要學會對問題舉一反三。

　　一般在面試之前，設計主管或專業面試負責人，都會對應徵者的整體履歷情況，作品集做一個評估，能進入到面試環節，通常說明這兩個內容沒有大的問題。履歷方面一般都會關注人事方面的基本資訊、性別、年齡、工作年限、專業情況等，作品集會比較關注專案的重量級，展現出來的思考能力，設計過程中解決問題的細膩程度，還有創新性。

在面試過程中，針對作品集的講解，圍繞作品集做溝通都是標準做法，我個人會比較關心的幾個問題是：

1. 放在前面重點介紹的作品，究竟當時應徵者發現了什麼問題，怎麼確定應該解決這個問題，逐步分解過程。這能看出設計師的思考能力，還有洞察力的水準；

2. 設計方案是否遵循了合理的設計流程和設計規範。好的過程通常帶來好的結果，基於邏輯的設計流程不但展現應徵者設計方法的合理性，也展現出在團隊中的協作性。而是否遵循設計規範，有制定設計規範的能力則從一定程度上展現應徵者的自我管理、專案管理、團隊管理等潛力；

3. 針對設計方案某個細節的深入說明，看看在設計過程中應徵者是否想得夠深入，有沒有反思和不斷最佳化的意識。很多設計師都是做完某個專案，這個專案就和他完全無關了，對於細節的最佳化，使用者回饋的收集，數據的追蹤和解讀，一定程度上可以看出設計師還有多少的提升空間，是否能夠更全面地理解自己的產出。

102　在不成熟的團隊中建立良好的工作氛圍和職業規畫

在極速發展和缺少長期遠見的大環境中，不要去規劃你的職業，這都是沒用的，活在當下，保持熱情，持續勤奮的學習，做對的事情更重要。

有沒有好的工作氛圍和你想不想有好的工作氛圍關係不大，這是你老闆該考慮的事，或者你有類似老闆的話語權時才有辦法去慢慢改變。

用粗俗的案例舉例：如果你的團隊有 10 個人，只有 1 個害群之馬，那

麼尋找一切辦法把這塊害群之馬踢出去；如果有 5 個害群之馬，你就得選邊站了，誰的資源大站哪邊，占有了資源再慢慢談改變；如果有 9 個害群之馬，兄弟，趕快跳槽好了，為了自己也為了他們。

團隊有變得更好的潛質時就幫助它，沒有時就應該放棄它，用市場經濟視角看問題一切會簡單得多，不要拿職業道德驅動團隊認知，職業道德是用來管理自己的，不是用來限制別人的。

103　UX 設計師面試問題集——人力應徵部分

又是一年春天來到，各大公司、獵才顧問集團已經為 UX 使用者經驗設計師的新一輪應徵忙碌起來，身為設計師在面試時肯定經歷過各種問題的考驗，在這個系列文章裡，我收集了一些設計師在面試過程中遇到的問題，有很多也是我自己問過（或被問過）的問題。

問題提出的目的和場景各不相同，所以這裡不會給出所謂的「標準答案」，有些問題甚至提問者自己都沒有標準答案。不過我會嘗試分析提問的動機和面試官期望考察的方向，幫助面試經驗不夠的同業累積一些題庫。

這個系列分作：人力應徵、行為考察、技能考察、設計思考、曲線球問題，共 5 個部分。先說一下幾個分類的基本屬性。

- **人力應徵**：就是作為職業人應徵通常都會問到的問題，不僅限於設計職位。
- **行為考察**：通常聚焦在考察協作和流程化方面的能力。
- **技能考察**：UX 設計的具體能力，比如研究、UX 設計流程、互動、視覺、可用性測試、人物誌、場景分析、設計提案等，一專多能通常是評估標準。

- **設計思考**：針對設計管理職位或者有潛在管理職責的應徵者的考察，問題一般偏廣泛型，會綜合考察產品、商業、管理方面的能力。
- **曲線球**：就是通常意義上的「奇葩」問題，主要考察創造力、想像力、抗壓能力等，有些問題看上去無意義，但能從回答過程中反映一個人的思考模式。

「請介紹一下你自己。」

面試開場的常客，如果這個問題作為第一個問題，那麼說明你還不是一個知名設計師……不過沒關係，很多偷懶的面試官也會這麼問的。這個問題目的只是希望你簡潔地陳述一下自己的工作經歷，為什麼對這個領域和工作機會感興趣。可以適當描述一些你的愛好，做過一些什麼有趣的事情。一個好的自我介紹能反映出自己的性格、工作態度和氣場，畢竟設計團隊通常想找的是有個性的人，而不是一個能工作的機器人。

「你為什麼想離開現在的職位？」

這和你女朋友問為什麼和前任分手一樣，人之本性，要小心回答。在這裡人際關係的處理，工作態度的問題是絕對的紅線，避免評價舊同事的人品以及抱怨之前的公司。通常安全的回答是談論自己個人成長的需要，認為面試的公司可能對你的成長幫助更大。

「你為什麼會對使用者經驗設計感興趣？」

通常徵才的時候問這題的比較多，主要是想了解你是否對這個行業有熱情，事實證明對設計沒有熱情的從業者是很難在專業發展上快速進步的（也許對任何行業都一樣），你自己的職業可以慢慢來，但是公司一般等不起，所以確保工作熱情是很重要的一環。

　　這裡分享一些自己如何進入這個行業或專業的故事，會比較有說服力，而不是簡單的「我看大家都在談論 UX，覺得這個行業蠻有前途的」。

「你對我們公司最感興趣的是什麼？」

　　來面試之前有沒有對目標公司做過研究？用過它的產品？了解過社會上是怎麼評價它的？這對設計師來說很重要，對任何未知的事情抱有好奇心，並做主動的研究應該是設計師的習慣。

　　如果你不初步了解一家公司，你怎麼知道這家公司會適合你呢？起碼 HR 都是這麼想的。

「你是怎麼成為一名 UX 設計師的？」

　　主要是想了解你的專業背景，你和其他應徵者相比是否有獨特的優勢，有什麼劣勢，以及工作的履歷情況，名校名企業經歷會有加分，但是過分得意於此會有減分作用。

　　這裡除了說明一些你的工作經歷，如何學以致用的，也不妨說說你在 UX 行業裡面的關係網，認識哪些人一定程度上也說明了你的專業人脈能力。

「為我介紹一個你引以為傲的設計專案」

　　這個問題的重點不是讓你羅列獎項，而是重點了解你的完整設計過程。可以嘗試用漏斗模型回答這類問題：一開始的專案面臨的是廣泛、不確定的問題，你如何做了研究分析，如何確定了關鍵問題，透過什麼方法解決，最後的結果如何，相關的經驗有什麼總結和沉澱，如果現在來看還有什麼可以提升優化的地方。

「有沒有面對過超越你能力範圍的工作任務，給我舉個例子吧？」

設計師幾乎每天都能遇到這種事情，選擇一個有說服力的例子，這裡考察的不僅僅是挑戰自我、克服困難的技巧以及抗壓能力，還有你講故事的能力。你要知道，也許一個你看上去天大的困難，在面試官看來就是你本來應該做到的，只是你專業思考的缺失而已。

另外需要注意的是，超越你能力範圍指的是內因，有說服力的例子是用內因驅動外因一起解決困難的。比如，開發看完你的靜態原型演示無法理解最終效果，你快速學習了動態原型的設計，並輸出了足夠細節的演示，同時還在 GitHub（一個線上軟體原始碼代管服務平臺）上找到了類似的效果代碼，和開發最終完成了設計方案的實現。

104　UX 設計師面試問題集——行為考查部分

「可以跟我說一個你的設計作品不被認可的例子嗎？」

這個問題本質上不是考察你的簡報的能力，面試官其實更關注你是如何處理負面回饋，以及快速調整心態進行協作的。大部分經驗不足的設計師都會在這個情況下出問題，能夠良好處理負面回饋的設計師往往是更成熟的。

「如果你的客戶看了你的原型後說：我們要的是 X，但是你做的是 Y。一開始你會怎麼辦？」

這個問題與上面的有類似之處，但是更加具體，把場景呈現出來了。

遇到這樣的問題首先需要思考「設計的工作內容範圍是在目標約定的框架中嗎？」一般在專案計畫或者設計合約中會約定設計的目標與範圍，設計師應該預料甚至防止客戶的改需求的行為。

如果有設計合約做約束，可以和客戶一起討論是否需要修改合約內容，並做商務合作上的調整；如果是在專案小組內，可以叫上專案經理一起來處理。

「你是如何與產品團隊一起工作的？」

考察應徵者是否有產品設計團隊合作的一般常識，面試官透過這個問題是想知道你是否有能力與別人一起討論，經過碰撞後發現潛在的問題。

「你怎麼選擇一個產品中應該包括或者排除哪些功能？」

這個看上去是問產品經理的，其實對於 UX 設計師來說同樣重要，目前行業中的 UX 設計師都在往更廣泛的產品設計層面發展，而且從使用者角度出發思考產品的功能問題，本來就應該是設計師的基本能力。

由於這個問題比較寬泛，所以建議的答案可能有：

1. 做一些使用者研究（比如觀察或訪談）來驗證功能的價值；
2. 更深入地理解業務的目標和目的；
3. 透過使用者價值、開發成本、專案時間來綜合計算功能的優先級排序。

另外，網路上也有一個叫「功能價值矩陣」的工具來幫助設計師和產品經理梳理功能優先級，但使用這個工具仍然需要以業務具體目的為主。

「你有反對過什麼產品需求嗎？另外，如果產品經理只是告訴

你要做什麼，但不告訴你目的和預算，你會怎麼解決這個問題？」

回答這個問題不要泛泛而談，什麼互相理解之類的空話。合適的回答可能是：

1. 給一個明確、特定的例子（比如，在某個 App 的螢幕上，我們考慮要放一個【繼續】或者【確定】的按鈕，我們不確定放哪個更好）；
2. 具體地描述你們的討論過程，面試官希望聽你如何引導出需求的本質；
3. 展示最後的結果──最後問題是否處理了，結果是否妥當。

「如果面對一個完全陌生的領域或專案，你在設計時會如何進行溝通？是否會使用一些不同以往的設計溝通方式？」

用實際的設計輸出物進行溝通往往是能夠跨領域溝通的，除了口頭交談，專案會議外，設計師經常能夠使用的溝通手法還有：可點擊的原型、帶有註解的線框圖、PPT 或 keynote 幻燈片演示、原型影片（展示完整的資訊流使用過程）、故事板、情緒板、漫畫、草圖。

「你更喜歡瀑布流還是敏捷軟體開發過程？為什麼？」

我不建議大家簡單地回答「瀑布流」或者是「敏捷開發」，雖然瀑布流方式聽上去已經有點過時。任何產品開發流程都有其自身的場景和時間約束，所以建議可以回答：「這要看產品的實際情況，取決於產品需求、上下文以及專案的限制條件」。

「舉一個例子，你要跟某人描述一個複雜的設計過程或功能，你會寫一個什麼樣的文件？」

　　寫作文件本身也是設計的一部分，這個問題是面試官希望了解你如何處理組織複雜性的，包括在大團隊和複雜流程中理清工作思路。你可以列出你編寫文件的思考過程，以及如何跟團隊成員闡述文件的（比如，你在團隊中向大家演示你製作的帶註解的線框圖）。

「描述一次你不得不需要別人幫助，處理超出你專業深度問題時的情況。」

　　這個問題表面上是了解團隊協作的，實際上面試官更想看到你是如何組織討論的，在提問和尋求幫助前自己究竟有沒有盡力研究，以及如果下一次還遇到類似的情況時，你會有什麼改變？

「有哪些設計工作是你之前沒做過的？如果有這樣的機會，你會願意嘗試嗎？」

　　一個缺乏創新意識的設計師往往只願意做自己了解並熟練的事情，這是一個普遍現象，面試官可以透過這個問題在早期識別出有潛力的應徵者。

　　另外，嘗試意味著自己願意投入比別人更多的時間和精力去做到合格的水平，這個過程中自己在能力和心態上的準備也是很有考察意義的。

「如果在專案的最後一刻，需求還是變更了，你會有什麼反應？」

　　「那就只能改了」──這是最差的答案。應該思考更深一層的問題──這次是不是有什麼溝通的問題？怎樣才能避免下一次再發生類似的事？

　　客戶和上司總是會不斷變更他們的想法，因為行業發展，競爭對手的進度是不確定的，為了贏得競爭總是有許多超出預料的事情。但身為設計師，你完全可以提出一個有彈性的設計計畫，並要求對應的時間和預算。

雖然有時候你也不得不忍耐一些額外的緊急工作。但是和你一起合作的產品經理和開發工程師不也是一樣嗎？

「分享一個你失敗的專案，你從中學到了什麼？」

成功的經驗都是類似的，失敗的經驗卻各有不同，真正有含金量的內容恰恰在這裡。面對失敗或挫折，大部分人會選擇逃避甚至放棄，學會反思並快速改正的品質是稀缺資源。任何面試官都會珍惜那種能從失敗中找到原因並總結經驗，堅持幫助產品成功的人。

105　UX 設計師面試問題集——技能考查部分

「你做過人物誌（persona）嗎？」

測試你的使用者研究的基礎知識，無論你面試的設計職位是什麼，基本的使用者研究知識是必須具備的。但也要注意產品的場景，通常在針對大量使用者的產品中，persona 的作用並不顯而易見（比如 Facebook）。

「有系統地介紹一下你在工作中的設計流程」

考察你設計提案和設計溝通的能力，設計流程對你個人來說通常是指你如何傳達你的設計意圖，以及獲得支持的過程，而不是簡單介紹一下團隊的工作流，這是邏輯上的區別。比如，你是否為自己的設計提案設置了內容的優先級與秩序？為參與提案的目標對象設置了他感興趣的內容？當你更大範圍地進行提案之前，是否有邀請團隊夥伴幫助你檢查提案內容？

「你都做過什麼類型的使用者測試？」

考察你是否了解不同類型的使用者測試，什麼時候應該做定性測試，什麼時候做定量測試，以及兩者如何結合。知道如何權衡使用小樣本量的游擊式測試與大樣本量的遠程測試。

「你如何確定你的設計已經『搞定』了？」

這個問題比較開放，可以談一下你如何理解「設計的限制」（專案計畫表、預算、利益相關人），使用者經驗全流程的不同元素（使用者研究、使用者測試）以幫助你確定設計是否在接近「搞定」。

「在你完成線框圖後，你怎麼和開發人員討論（開發人員可能沒有設計基礎）？」

這個問題的關鍵在於，專案由始至終你都應該和開發人員一起討論交流（當然也包括其他相關角色），而不是在某個階段把工作內容傳遞後就不再過問。

「哪個網站或 App 讓你覺得做到了好的體驗？哪些又是壞的體驗呢？為什麼？」

這個問題是希望你展示你對使用者經驗的理解，面試官會特別在意你在設計時是否有一個重要的、自己堅持的設計觀點。舉例時避免給一些特別常見的例子，比如 LINE 或蘋果，這會讓面試官覺得你在背書。

「你最近在讀或者讀過哪些設計類書籍、部落格、關注哪些設計資源？」

　　這是一個我自己做面試官時經常會提的問題。我特別希望應徵者給一些我意料之外的答案，但不幸的是，很多應徵者連這個行業最知名的設計師和設計網站都不知道。

　　使用者經驗領域是一個非常新、發展也很快的行業。面試官期待的應徵者永遠是那種追求新趨勢、理解新技術、並且時刻保持新知探索熱情的人，這樣才能保持自己團隊的競爭力。

「你在使用什麼設計工具和設計方法論？」

　　這是一個最普通的問題，通常企業需要的工具技能都在應徵者們的職位描述中寫了，說出這些工具的名稱，但建議只挑自己最熟練的講，因為有些面試官會順便追問一句技術細節，如果臨場答不出來會有點尷尬。

　　設計方法論涵蓋了設計思考、設計探索、使用者研究、使用者測試、驗證設計決策等一系列內容，只選你真正在使用的說，而不是追求花俏的名詞。

「你對設計一個全新的產品和已有的產品，有什麼不同的經驗可以分享？」

　　考察你是否理解設計全新產品和成熟產品需要使用不同的設計方法。比如，設計全新的產品意味著發現全新的、完整的使用者經驗的機會（透過設計發現和洞見），設計成熟產品則需要改變方式，讓設計過程與產品的成熟度匹配，並時刻關注市場的機會點。

「你有哪些使用者研究的經驗？你認為在創業環境中，使用者研究應該扮演什麼樣的角色？」

　　不要泛泛而談，和面試官一起討論你做過的使用者研究專案，可以分

享你在使用者研究過程中學到的書本理論以外的東西，加一些自己有趣的見解會更好。

　　創業環境中的使用者研究更強調對研究週期，研究清晰度和預算的敏感度，使用者研究不代表大量的經費和複雜的統計報告。

「我們準備為 X 產品設計一個 Web 表單，你會怎麼做？」

　　互動設計的經典問題，評估你是否清楚網頁表單設計的基礎原理和可訪問性的原則網頁無障礙性指導原則。了解一些表單設計約定俗成的規則。比如，如果沒有特定的設計風格和內容排版的限制，通常頂對齊的標籤是最好的排版。

「你是否了解最簡可行產品（MVP）？」

　　MVP 是一個可用的產品，而不是產品的一部分，它包含足夠的核心功能，可用於驗證產品的可用性和有效性。MVP 是為了節省時間和金錢開發出來的產品的過渡形態。

　　MVP 是精實 UX 方法論中有效的工具，但不能作為產品的發布形態。

「你有哪些不認同的使用者經驗設計趨勢？為什麼？」

　　這個問題可以了解你是否跟得上 UX 設計的趨勢，是否關注 UX 界正在發生什麼，能夠說明你學習的激情和慾望。同時也能說明你對設計有自己的看法，會獨立思考，透過客觀的分析有能力保護自己的設計。

「你怎麼測試你的想法是不是可靠？」

　　關於你能不能用常見的方法測試自己的想法的基礎問題。同時提到

一種特定類型的使用者測試（比如現場測試）和分析手法（比如 google analytics）是比較全面的回答。

「你的設計原則是什麼？」

這個問題是在測試應徵者的專業深度。你不只是一個人肉繪圖工具，你有沒有從哲學的層面思考過設計？設計是怎麼對人的生活產生影響的？你在設計過程中堅持什麼（比如簡單性、一致性等）？

「什麼情況下，你會使用可用性測試？」

了解應徵者對可用性測試的理解。可以舉一個工作中和數據相關的實例，很多數據波動並不能直接反映使用者的態度和使用場景，可用性測試正是幫助你理解為什麼使用者認為某處的設計是難以理解、不易使用的，甚至有時候是情感上難以接受的。

「你一般在哪裡尋找靈感？」

這是一個充滿陷阱的問題，通常應徵者都會把他們讀的書、看的網站列舉一下。但假如大家都在讀一樣的書，看一樣的網站，為什麼大多數人還是沒有靈感？或者，大家做出來的都是雷同的東西？

靈感這件事是靠不住的（靠天賦吃老本吃不了幾年，設計師一定需要大量的優質輸入），優秀的設計師靠的是累積和洞察，把你接收資訊並從中洞察亮點的過程展示出來是一個更好的回答方式。

「你的設計受過哪些風格的影響？」

一般問這類問題是要考察一下對於現代設計發展歷程的知識，應徵者

可以根據自己的學習歷程隨意發揮，但注意不要胡說。曾經有應徵者大談現代字體的設計起源於 Helvetica（一種廣泛使用於拉丁字母的無襯線字體），這就是典型的書看得太少又不思考的結果。

「可用性和可訪問性之間的差異是什麼？」

查閱與 UX 設計相關的經典定義很容易分清楚這個概念，可用性對所有使用產品的人都有益，而可訪問性卻要根據不同的文化背景、產品場景、通路、使用者群現狀來區別對待。而大多數的臺灣網站其實都沒有對色盲、聽障或閱讀障礙人士做過最佳化，可以舉一些自己思考的例子。

「你的老闆跟你說想重新改版首頁（或 App）並讓你給一個設計稿，你會馬上問他哪幾個問題？」

如果在設計行業工作超過三年了，那怎麼和老闆對話，採取哪些策略，快速了解老闆的決策依據和習慣是非常必要的。這個問題沒有正確答案，完全取決於不同的公司形態和產品需求，但不管動態的變量有多麼複雜，有幾個問題肯定是老闆特別關心的：商業價值、市場接受度、成本和風險、是否符合公司策略、是否符合企業價值觀、使用者滿意度與口碑。

「解釋一下資訊設計、互動設計、介面設計之間的不同，以及他們如何相互作用？」

這是一個相當基礎的問題，網路上的答案太多，就不長篇大論了。按照目前的行業發展來看，資訊架構、互動設計、視覺設計三個不可分割的設計模組漸漸開始融合，UX 設計師或產品設計師下一階段將會統一細分職位。有些對自己要求很高的設計師，已經開始追求「全棧設計師」的狀態了，祝大家好運。

「你做過或者維護過樣式指南（style guides）嗎？」

無論是互動設計還是視覺設計，這個工作經驗都是必須具備的，通常展示一套自己做過的內容就 OK 了，要特別注意對於細節的講解，比如，按鈕樣式的規範如何定義的，字體字號的清晰度如何確定的。

樣式指南可以規範團隊工作使之不犯錯，但並不能直接推進創新，所以維護和升級，以及如何確保一致性是這個部分的重點。

「你有沒有制定或者參與制定過設計語言？」

這個問題通常是問高級設計師的，面試官不但需要知道你是否真的透徹了解 iOS design（人機介面指南）和 Material design（質感設計）等語言，也期望你能洞察這些設計語言背後的邏輯。如果你有做過一些 iOS，App 系統的設計語言的話，把這個過程（特別是前期的分析和提煉過程）描述出來會是不錯的回答。

另外，不要盲目評價一個設計語言的優劣，任何設計語言都有其自身的限制，以及發展過程中的不穩定性，吸取優秀的部分才是關鍵所在。

106　UX 設計師面試問題集──設計思考部分

「你如何衡量一個網站或 App 的使用者經驗是否好？」

這是一個著名的欺騙性開放問題，因為太大可以聊很久。除了可以說說（最好畫得出來）彼得·莫維爾（Peter Morville）的那張使用者經驗蜂巢模型以外，針對不同的產品和服務，體驗的衡量維度和手法都是有差異的。

衡量任何一個「體驗是不是好」都是很主觀的，但思考維度離不開使用者、內容、上下文的基礎資訊構成，也要兼顧時間、場景、情感認可度的客觀影響。在對這個問題簡單的回答中有幾個點需要特別關注：

1. 設計是否清晰、簡單地傳達了產品的意圖，讓使用者易於理解和使用；

2. 設計在審美上是否符合美的基本原則，並追求正面、積極的方向；

3. 設計在操作層面是否避免了可用性與可訪問性問題；

4. 流行的不一定是最正確的，設計有沒有考慮到極端或邊界條件，在特殊場景為使用者提供的體驗是否依然流暢；

5. 有沒有為了商業目的或關鍵績效指標（KPI），刻意使用一些設計的黑暗模式（dark pattern）；

6. 設計是隨時間發展和變化的，今時今日的體驗是否能延續到未來盡可能長的時間；

7. 還有更多，結合自己的工作實例做講述，考驗的是講故事的技巧。

「除了可用性測試和視覺設計，使用者經驗設計還能為公司帶來什麼顯而易見的工作價值？」

測試你是否了解體驗對於商業的影響。你可以大概講一些使用者經驗設計工作在專案的各階段是如何幫助公司節省成本，提高效率的案例，基於測試目的快速開發的最簡可行產品或者使用者研究的階段性工作都可以。

但如果不以公司的運作機製為前提，這樣的員工確實很難給公司帶來競爭力。

「產品專案即將發布了，這個時候你發現了一些可用性的問題，如果這個時候去解決這些問題，有可能會推遲發布時間，你會

怎麼做？」

　　這個問題，怎麼說呢，不管你怎麼回答都是對一半。這個問題考察的是你對於權衡利弊、設計優先級設置和團隊溝通的能力。不妨這個時候與面試官假設，這樣的場景就發生在面試的公司，一起做一個探討，預期會聊很久，但順便也會了解公司的管理風格和老闆對於體驗設計的態度。

「你能描述一個你遇到的最困難的專案，或者你必須說服你的同事更換設計方向的案例嗎？」

　　可以描述一個專業上有挑戰的專案，不要說任何因為公司環境、團隊配合等引起的所謂的「困難」。你負責的專案有一個技術上的挑戰，你不具備這個技術，所以要去快速學習並應用，這是困難；你負責的專案有一個技術上的挑戰，你不具備這個技術，所以希望你的同事幫你完成，但你的同事沒有時間，這不是困難，這是缺乏職業責任心。

　　專業上的說服不是對和錯的問題，而是在「還不錯」中尋找到「最佳」的問題。作為使用者經驗設計師，你應該有能力判斷同事的溝通習慣、能力不足的部分、期望達成的目標，綜合考慮後給出選擇方案，並以良好的互動推進設計方向進入正確的邏輯中。這個能力一旦鍛鍊成熟，也就是設計管理者和設計師的區別。

「你如何衡量使用者經驗的投資報酬率？」

　　好的產品體驗設計至少能夠幫助公司降低長期成本（包括維修、客服等）、增加銷售額、提升服務效率、提高長期的使用者忠誠度。就網路產品來說，還可以提升轉換率、降低技術支援的成本、降低學習曲線（軟體）、降低跳出率等。從整體上提高使用者的滿意度，從品牌來說，還能提升淨推薦值。

「你是如何影響你的老闆的？你通常怎麼做快速決策？」

老闆不可影響，老闆不可影響，老闆不可影響，重要的事情說三遍。但是老闆肯定分得清對錯（如果分不清，你趕緊跳槽啊！以下會有跳槽說明啊！）懂得價值的取捨。

想爭取老闆的資源和支持，就要做出他認為有價值，對他有幫助的事情。這些事情可以在專案中推進，可以在會議中表達，甚至可以透過競爭對手的表現告訴他。

設計管理者為何可以快速決策，祕訣在於理解當前對公司和團隊來說最重要的價值點在哪，做價值的選擇而不是情緒的選擇。體驗設計的很多事情不是今天不做明天就不行了，但是公司營運的很多事情確實就是這麼棘手，學會跳出自己的專業範圍看問題。

「如果你有太多的事情要做，你是怎麼評估任務之間的優先級的？」做事有邏輯對設計師是很重要的。回答的重點可以圍繞著：

不要為事情的本身排優先級，而應該為事情的目標排優先級。排序除了「重要」和「緊急」兩個維度外，影響事情進度的變量還包括難易程度、投入資源等，所以每個排序都必須要包括它們。如果事情的目標特別清晰的話，也可以先算一下潛在收益，畢竟有收益的事情做的動力會大一些，效率也會高不少。最後，一定要為每一件事設定 deadline（最後期限），沒有 deadline 的事情不需要排優先級。

「你如何平衡使用者目標和商業目標？」

無論什麼時候，商業目標的達成一定是以使用者目標的達成為前提

的，除非你是相對壟斷行業中的壟斷龍頭，在某一時期可以適當放棄一些使用者目標，只要你願意為這件事買單就行。

　　從產品設計的角度來看，使用者目標與商業目標大部分情況下都不是矛盾的，如果你設計的一個特性完全沒有得到使用者的認可，只能證明你的使用者群定位出了問題。比如 LINE 音樂的數位專輯、LINE 的紅包照片功能等，都是指向性很明確的設計。

　　商業目標和使用者目標的統一，除了產品要堅持良好的品味，保持美觀以外，還有一些技巧可以使用：

1. 讓轉化的結果可以預期，讓無聊的行銷變得有趣；
2. 使用者不需要功能，但使用者需要內容和談資，功能是獲得它們的手法；
3. 使用者不笨，但使用者很忙，花點錢節約時間，提前享受，人之常情；
4. 使用者的口碑是稀缺資源，如果使用者能幫助你傳播，那麼提供一些免費的實惠可以接受；
5. 不必時時刻刻只做一個商人，可以學著做一個企業家；
6. 如果你只想賺快錢，那麼我說的都是錯的。

「你和你的老闆溝通設計文件時遇到過什麼問題？你是怎麼解決的？」

　　舉一個實在的例子，是否真的成功解決不是問題的核心，遇到不可預期的難題，思考和推進的過程才是能力。在我工作的經歷中，我經常舉一個被老闆挑戰的專案例子，雖然看上去這個例子有點丟臉，卻是很好的案例：

1. 被足夠高度的老闆挑戰是一個非常難得的學習過程，真的可以發現自己看不到的問題；

2. 解決的過程需要傾盡全力，而且就在現場臨時反應，這代表個人真正的水準；

3. 老闆說的也不一定全對，某些細節他不了解，你能不能快速、有條理、不懼怕的講清楚，這對溝通能力挑戰很大；

4. 為了下一次不被挑戰，這種典型案例通常會被運用到專案團隊中共同學習，有利於團隊協作和共同提升。所以這個問題的本質不是「你贏了老闆一次」，而是「改變了之前的自己，贏了自己」。

107　UX 設計師面試問題集──曲線球部分

「你怎麼給一個 10 歲的小朋友解釋什麼是使用者經驗？」

　　這個問題也是考察提案和溝通技巧的，和「你如何給你的父母解釋你的工作」是類似問題。使用者經驗畢竟是一個新興的行業，在未來有很多的工作職能仍然需要去「銷售」這個概念，那麼如何夠簡單地說清楚它是什麼呢？

　　利用同理心，站在受眾能理解的層面利用類比是比較好的方式。比如解釋給你的父母聽，你可以說使用者經驗設計對於產品和服務來說，就像建築師對於建築工程管理的意義一樣；而面對一個 10 歲的小朋友，你要切換一下視角，可以說類似一個說故事的人對於動畫片的意義一樣。這雖然不是 100% 的正確，但至少能讓人理解它的大概意思。

　　使用者經驗設計本質上就是一個跨學科、混合各種策略（商業、技術、

美學）、構建正確的設計藍圖，並透過設計方法創造理想體驗的過程。

「如果你可以組建一個完美的 UX 設計團隊，你會在團隊中放入哪些角色？他們需要有什麼樣的技能？」

這個問題一般是留給比較資深的設計師的，用來考察應徵者是否知道使用者經驗的跨學科外沿領域，雖然這個世界上沒有完美的團隊，但是應徵者理想的團隊構成狀態仍然可以反映他自己是否具備多學科理解與開放的心態。如果他為了這個目標孜孜不倦，那不正是我們需要的人才嗎？

一個理想的設計團隊的構成，不但擁有多學科、綜合技能的人才搭配，每個團隊成員自身也應該都是多面能手，優秀的人才之間可以做到同行提升（peer improve），而不是簡單的同行評審（peer review）。

「對於在創業公司和成熟品牌中設計使用者經驗，你有什麼不同的看法？」

主要是看看你能不能適應不同的工作環境和語境。如果是一位經驗豐富的設計師，很可能在大型的成熟品牌企業和小的創業公司都待過，能夠很快說出兩者之間的不同。如果沒有類似的經驗，也可以表達出非常積極的嘗試願望，因為實際上沒有什麼工作職位是一成不變的，即使在大企業中也在強調精實和創業精神，小創業公司也會追求策略格局和規範流程，兩者並不矛盾。

「你覺得怎麼才能成為一名偉大的 UX 設計師？」

這個問題是希望你展示自己的使用者經驗全方位的知識，以及你個人的職業發展目標。通常一些比較吸引人的案例是關於轉變的，比如你並沒有UX 設計專業的教育背景，但因為追求美，喜歡創造性地解決問題，能夠發

現身邊不合理的事物，洞察使用者的痛點等，決定從事使用者經驗設計工作，並堅持作為自己事業的目標。

這個問題也可以放大到一切創造性的技術類工作，包括編曲、程式設計、手工藝等，達到一個領域優秀的水準最重要的是：持續的熱情、日益精進的訓練、合適的平臺。

「如果今天讓你改進一個我們公司產品，你會做哪個？」

看看應徵者有沒有研究或試用過公司的產品、網站或 App，作為一個 UX 設計師在使用過程中對錯誤或問題應該是很敏感的。面試官不會期望你現場給出方案，但他會從回答中了解到你是怎麼發現問題的，判斷你的洞察力和產品思考邏輯。

「一個磚頭如果有 25 種用法，會是哪些？」

這個題目用來判斷應徵者是否可以擺脫常規邏輯和慣性思考來解決問題，是否會想到一些新穎的使用方式。如果應徵者不是很認真地回答這個問題，那面試官也知道他是如何對待他不想做的事情的。

如果最後應徵者寫不滿 25 項也沒關係，面試官可以接著測試一下應徵者的毅力和耐心，側面反映應徵者是否能堅持自己的想法，而不受公司內「河馬人」的意見影響。「河馬人」是 Highest-Paid Person's Opinion（HIPPO，最高薪人士的意見）的簡寫，泛指公司中的那些「老員工」和「老上司」，一般只按照經驗做決策的人。

「你很幸運地發現了一包鑽石，沒有人說是自己丟的，鑽石歸你了。接下來你會怎麼做？」

如果你看過《險路勿近》這部電影的話，你應該知道第一件事就是檢查

整個包以及你自己的那些鑽石，然後驗證鑽石確實是真的。採取挑選隨機樣本的方式，比如說 10% 的鑽石，評估他們的價值。

接著再描述你把這些鑽石換成錢以後會怎麼用。這個問題的技巧不是你得到了鑽石，而是你怎麼看待這個過程，是否對這個事情理性、客觀做分析。

「不管是不是我的，非來橫財是麻煩，應該交給警察」，這不是成年人的思考方式，也違背了問題的發問邏輯。

「我們在一個房間裡面拋硬幣賭錢，已經拋出 49 次正面了，下一把你會賭正面還是反面？」

從數理邏輯上說，這是很簡單的機率問題，每一次拋硬幣都是一次新的開始，所以正反面的機率都是 50%。你賭哪一面都是一樣的。

但是請注意相關的限制條件：房間、硬幣、49 次、下一把。這裡其實還是在考察 UX 設計中的邊界條件和極端上下文情況，房間是不是有問題？下一把換個房間如何？硬幣是不是有問題？我也帶了硬幣，用我的看看？49 次是連續 49 次，還是在 300 次中的 49 次？下一把我賭正面算輸，還是算贏？

所以你看，拋開既定條件，重新設置條件，很多變量都變得更有利於解釋不合理的現象。預設固定條件，錨定自己的判斷，是在做設計的過程中需要盡量避免的。

108　VED 最高負責人的工作內容

作為一個使用者經驗設計部門的最高負責人，需要做哪些工作？

這個得看是多大規模的一個使用者經驗設計團隊，以及公司是怎麼定位使用者經驗設計團隊的。

如果是 10 ～ 20 人的團隊，一般最高負責人就是那個帶頭做事的人，專業能力應該要有小範圍內的說服力，能快速把專案帶入一個健康的狀態，每天主要思考怎麼把工作做得快一點，做漂亮一點，服務好周邊內部客戶與外部使用者，屬於單純的專案驅動型。

每天的工作大概是這樣的組成——「專業 + 協作」：接需求，分需求，帶著核心成員做專案，在專案中培養一些新人，部門例會內容也是以專案中的問題，以設計專業上的分享為主；不但是團隊內的成員，他自己或許也在思考下一步的提升和發展，公司未來可能會怎麼樣；通常產品部或研發部的負責人會是他的大老闆，每天為他們解釋設計的作用是開會中主要內容，也會和團隊內同事們一起吐槽周邊部門的品味和智商。

超過 50 人的規模，再往上就是團隊人數和服務內容的量級區別了，這個時候專業發展已經進入平穩期，團隊負責人更多的考慮部門的生存和資源來源，管理的動作會更多一點，既徵人又開除人，安排組織結構，和合作部門的關係，哪些是盟友，哪些是絆腳石。

每天的工作大致是——「運作」：重點專案還是要看看，但更多的交給下面的組長或總監，他只給方向性建議或者比較細節的他忍不了的問題點，會跟老闆匯報設計部門的成績、預算、資源分配、人才結構、做事的思路和打算，如何幫助公司構建設計競爭力（如果公司需要的話）；每天在各種郵件組和 LINE 群中穿梭，回答所有和設計有關的問題，要考慮團隊中同事的發展性，行業中的各種合作機會，透過各種通路獲取對團隊有發展機會的資訊，建立團隊的影響力，沉澱團隊的能力，可以說就是設計團隊的老闆了。

109　如何做團隊建設

> 請問一個 20 人左右的團隊，可以從哪些方面做團隊的建設呢？我是團隊中的成員，不是 leader。但 leader 把這件事情交給我了，我腦中有一些零散的點，很想聽聽周先生的視角。

團隊建設一般有兩種不同類型：針對專業建設和針對氛圍建設。

但是不是只有特別組織某個會議，某次活動才算團隊建設，日常的多人溝通，組內郵件的傳遞，其實都在傳達一種團隊目標和視角的一致性，這種隱形的、日常的團隊建設才是形成最終團隊形象和團隊戰鬥力的核心。而很多團隊中的氛圍、專業建設因為在日常做得不夠好，所以靠某次大型會議，戶外拓展希望臨時抱佛腳的行為，最終都會因為與日常認知的不一致，導致團隊成員覺得違和感很強，缺乏應有的效果。

專業建設：每週一次簡單的例行溝通是必要的，不能因為專案緊張，或者團隊人比較多就不去做，增加彼此之間的資訊透明度是專業對齊的基礎。建議團隊領導人和團隊中的核心設計師多做一些簡單的、主題明確的小分享，一般在 30 分鐘以內，也可以說一些和創意、藝術、設計有關，但和專案無關的主題，不要讓開會太像開會，專業的溝通會更高效率。

員工組團出去看看藝術展、設計展，一起看電影，去一些環境設計不錯的地方開週會都是可行的，在放鬆的氛圍中，人更容易展現真實的情緒和對話。

氛圍建設：在每次大型專案或者階段性成果被認可時組織一些讓設計師有印象的活動，設計師對活動的閾值比較高，通常的吃飯一起調侃《原神》，吃完飯玩玩狼人殺都是日常氣氛調動，還無法形成團隊的關鍵記憶和印象。作為領導人和主管們對氛圍建設首先要做的事情，就是充分信任設

計師，讓每個人去負責一小塊團隊內的橫向事務，比如有人專門負責團隊建設活動，有人負責專門為大家買書和工具，有人負責外部活動管帳和預定地方等。

然後，團隊氛圍最好的構建形式是旅遊，特別是海外的旅遊，經費可以公司出一半，自己出一半，在陌生的空間中，輕鬆的氣氛下，人都會流露自然的狀態，包括情緒、喜好、性格、缺點，這些作為團隊建設的負責人，你要學會觀察和記錄，同時也處理好團隊活動中的各種細節，比如誰和誰更熟絡，大家更喜歡什麼話題，吃什麼東西，作為以後團隊活動的參考。

進行團隊建設的基本原則是鎖定主題，保持風格一致性，做專業建設就聚焦專業本身，把問題研究清楚，培訓準備充足；做氛圍建設就聚焦吃喝玩樂，讓大家在過程中徹底放鬆，不要在大家喝得很開心的時候，突然聊工作上的問題，冷場一兩次之後，大家對團隊活動的期待就會降低。

110　怎樣評估設計師的績效

請問你們是怎麼評估設計師績效的呢？有哪些維度？高績效的設計師有哪些表現？績效考核透明嗎？

設計師績效有兩種，一種是設計團隊自己完全考核，注重成長和專業表現；還有一種是產品團隊的領導人也會占 50% 的考評權。一般網路公司，或者做得比較大的設計團隊中，對設計領導人，中高階設計管理者都會引入 50% 的產品績效考評指標。

只講專業素養本身的話，不考慮專業領域的通用要求有：

　　自身素養（熱情，好學，開放）：保持對工作的熱情，聚焦於業務本身，能夠很好地和團隊協作是日常看得到的，不需要多問大家都能知道，如果你一定要評一個分數的話，可以考慮做橫向團隊的 360 度績效評估；好學是對人的基本要求，針對業務需要自己主動提升了哪些方面，給團隊帶來過哪些分享和經驗總結，這個可以統計次數和分享評價；開放則主要是看問題的角度和性格，是大公司造成部門牆高築的最直接原因，從人著手考察。

　　思考能力（邏輯分析和解決問題）：能不能客觀地，符合邏輯地把設計要解決的問題講清楚，是否具備設計思考能力，解決問題有沒有熟練、合理的方法流程，會不會根據不同的專案需求改善流程，靈活運用。

　　執行能力（做的效率和品質）：這項是考察做得好、做得快的問題，設計稿的輸出品質要維持專業品質，在合理的時間內完成任務是非常重要的，如果有非常緊急的任務是否能夠支援加班等也會看。

　　溝通能力（會不會聽，能不能說）：傾聽團隊其他成員的、老闆的、自己帶的實習生的建議和意見，是對職業設計師的基本要求，聽完聽懂以後，能把自己理解的內容加上自己的思考變成專案的輸出，會議的總結，郵件的要點是設計團隊中合作的潤滑劑，溝通能力強的設計師，通常在設計領域的領導力也會強很多。

　　跟進能力（確保解決問題）：能不能跟進專案的全流程，做完一個專案後還要追蹤相關的使用者評價、滿意度評估、數據表現，甚至後面轉到其他專案中時，能提前整理好相關文件和經驗，交接給新同事，這都是一種職業態度的表現。

　　進一步看專業技能，綜合能力越強的設計師，是在以下各方面表現更均衡，技能更全面的那一批。橫向能力成長快的設計師，更容易獨當一面，也更容易成為團隊中貢獻更大的人：

　　設計研究：設計相關理論和方法論的研究、學習、知識儲備、知識運用，形成團隊和個人自身的方法論。

資料分析：知道使用使用者資料和產品營運資料等支持自己的設計想法，建立商業視角，做實際的、有意義的設計。

使用者研究：基本的使用者研究方法，參與到使用者研究的實際過程中，指導修正自己的設計。

同理心：訓練自己的同理心，做日常的觀察、對話、分析、思考。

需求分析：理解使用者的痛點、癢點、興奮點，知道需求是怎麼來的，怎麼去滿足。

資訊設計（IA 虛構人物、互動、視覺、動效）：資訊架構、互動設計、視覺設計、動效設計的綜合能力。

原型開發與測試：能不能把自己的設計想法直接做成高保真原型，用於演示和測試。

設計疊代：在設計疊代中能不能精益求精，逐步改善設計的細節品質，成為設計品質的守衛者。

自評一般都是以工作報告的方式，基於案例和關鍵輸出，講述資料和設計的專業呈現。設計師一般不可能只填個表就把績效給考評完了。

111 iOS 與 Android 設計特性的區別

> 周老師，請問具備一年互動經理經驗的人，在履歷中需要透過什麼內容或形式來展現自己的管理經驗或能力呢？履歷中是否需要展示這塊內容呢？希望能得到解答，謝謝。

如果只有一年互動設計管理經驗的人，在我看來是等於沒有的，因為通常剛開始走上設計管理職位的同學，第一年基本都是在嘗試、犯錯和

適應。

如果你需要在履歷中展示這塊內容，要先搞清楚目的和針對性，履歷中一年的管理經驗充其量可以讓你轉移到類似的職位上，不太可能躍升到總監級。描述管理工作要寫清楚這幾個部分：

1. 在什麼規模的企業、什麼性質的設計團隊中擔任管理職位。在 WeTV 這樣的企業擔任設計總監，和剛組建的 20 人的創業公司中擔任設計總監，是完全沒有可比性的兩個概念，至少從人力資源和獵才顧問的角度來看。當然不是說大企業內的設計管理者就一定非常厲害，也不是說創業公司的設計管理者水準和經驗就一定弱，但是從機率上，企業含金量上看，規模大小在一定程度上可以為你的職業價值背書；

2. 你是怎麼獲得這個職位的？在很多企業中，所謂的管理職位的任命很大程度上不是競爭任命的結果，而是歷史發展的順水推舟、忠誠度獎勵、業績肯定的回饋等綜合結果。這裡還不談那些因為架構調整而自然任命的「局內人」情況。所以講述你怎麼獲得職位的背景，有助於識別出你的職業路徑、經驗和真實的工作成績；

3. 一年的設計管理工作中，你遇到過的棘手問題是什麼？是怎麼解決的。做設計管理，有時候和做設計專案是類似的，管理的過程也是產品設計的過程。設計管理工作初始化時，你發現了團隊中流程、人才結構、匯報關係、氛圍、專業發展等哪些方面的問題，怎麼幫這些問題排序的，具體是怎麼著手解決的。管理不是發號施令，是協調資源、平衡關係、提升團隊績效，這和設計師的個人視角很不同。從「我做得好就行」到「幫助大家都做得好」，從「這件事就靠我，是我的成績」到「這件事靠大家，是大家共同的努力」；

4. 回頭看這一年的管理工作，你覺得第二年想要如何繼續提升自己？設計管理最大的陷阱就是，老問題沒解決，新問題又冒出來。所以

對自己的工作進行復盤思考，看看哪些問題在穩步解決，哪些問題需要風險識別，提前考慮，就是一個管理者的大局觀。包括但不限於對公司策略的理解、產品創新的支援、使用者的理解與洞見、市場和品牌的營運、技術團隊的配合、設計團隊內部的橫向能力建設等。

寫到履歷中的都可以提前準備，很多答案也可以結構化、流程化，但是從我個人經驗來看，是不是一個可靠的設計管理者，聊個 5 分鐘就什麼都知道了。形成設計管理思考，內化到你的思考和溝通中，並且拿出你管理的成果，比什麼都重要，加油！

112　如何分配時間

> 我是一名互動，目前在一個十幾人的設計團隊，半個月前老闆找我談話希望我帶 3 ～ 4 個視覺形成一個小團隊支援一整塊的業務。半個月來，自己既負責互動的產出又兼顧產品需求以及視覺產出的把關，還有各種版本疊代中的溝通，明顯時間不夠用，而在之前和老闆的溝通中他又明確地說：「下個階段更看重我的思考而不是動手的東西。」感覺我目前應該就是所謂的「管理新手」面對著從自己做到發動大家來做的轉變。目前的困惑是：如何分配時間？如何做好一個管理新人？謝謝周先生指教！

剛開始接觸設計管理工作，最大的挑戰就是從線型任務變成了並發任務：過去的工作聚焦在某一個模組或某一個專業領域，拿到需求，討論需求，做完後提交，審查後修改，每一步都有明確起止點和線型過度。但是接手設計管理工作後，你除了自己要關注的核心內容沒變，可能還需要查看一個團隊中每個人的任務，這些任務不但和需求有關，很大程度上也和

人有關，時間點、重要性、優先級都可能不再同步統一，對人的思考習慣會有很大挑戰。這是你不適應的根本原因。

要做好一個設計管理方面的新人，從現在開始，那種「有需求就做，沒需求就看看設計網站，聊聊天，聊聊 LINE，或者約幾個不忙的同事到樓下喝咖啡」的日子結束了。時間管理的本質不是管理時間分配，因為時間本身是不會增加的。做好時間控制通常只講 3 點：

1. 專注於你要解決的問題，計算整體優先級和重要性。這裡的具體方法可以參考史蒂芬. 柯維的書《高效能人士的 7 個習慣》，把判斷一件事的重要性和優先級變成你的本能。我的習慣是在公司永遠只做重要且緊急的事（設計競爭力的構建，設計專案的高品質產出），作為主線。支線只做重要但不緊急的事（專業建設，團隊資源爭取，橫向協作優化），其他的事情如果沒有進化到上面兩個維度，則人可以不見，會議可以不參加，需求可以不接受；

2. 提高並發思考能力。作為管理者和普通員工的最大區別，是你可以得到更多有價值，更全面的關於公司，產品，使用者的資訊，這些資訊你要吸收內化成你的思考素材。在大腦內形成一個關於公司、產品、市場、使用者、團隊的綜合架構，這其中設計團隊可以產生連接的部分，你要在不同的機會中曝光這些連接，找到問題的本質原因，把看上去單純的設計專案的問題，分解到各個部分去完成。比如，設計團隊中的幾個同事總是不能產出品質有保證的設計作品，源頭可能在於人事應徵的篩選機制不能吻合產品要求，而不是你應該給更多的設計培訓，分得清表面現象還是本質原因，是管理者的「思考能力」的表現；

3. 一次的輸出可以多次運用。從現在開始要求你的設計師建立「任何一個工作產出都是一個專案」的思考，以專案運作的思考看待自己每一天手上的需求。設計團隊一年的工作內容通常包括；設計需求分析、

使用者研究、設計研究、專案中具體的原型設計（含互動與視覺）、原型開發與測試、營運設計與追蹤分析、重點設計匯報、部門內專業建設、外部設計活動參與、專案設計總結，關鍵績效指標（KPI）考評、應徵等……這麼多工作，如果拆開來看，每一個事情都有建設專案，啟動共識、專案計畫、專案支援資料、匯報資料、具體輸出、專案管理與總結、風險分析、問題解決經驗整理等。

如果你能根據自己團隊的能力與現狀制定一套工作方法論，你就有機會把小事情做大，做得更流程化，一次專案設計的輸出，可能可以同時用於設計研究、設計匯報、專業建設、外部設計交流、設計總結等，這就是把一次的成果放大到多個場景中，把重要的事情分解到日常，而不是等到重要的事情必須立即解決了，大家才匆忙地從零開始啟動。

以上就是所謂時間管理的關鍵點，然而這些只是方法，最核心的只有一個因素：能不能堅持。

113　加薪對象的選擇

> 周先生好，如果加薪的名額有限，是給一年前加過薪的優秀的設計師，還是給兩年多沒有加過的但沒那麼優秀的設計師呢？

從管理視角來看，加薪是激勵手法，是要給那些值得被激勵的成員的。這見事情的本質和有沒有加過薪沒有關係，如果加過了就等一等，沒加過就先考慮，團隊最後就會變成集體用餐的氣氛。

1. 優秀的設計師，其產出特別好，就應該加薪，甚至可以考慮小幅度的多次加薪。不過整體薪水會有公司級別的平衡指標，這方面你可

以諮詢一下 HR 的經驗，他們比我們有經驗得多；

2. 激勵的方式有很多種，加薪是一方面，給予肯定，給予榮譽，提升職稱或者賦予領導職位，都是補充的方式，這些方式一定要結合使用才會產生最大效用；

3. 兩年多沒有加過薪，要先想想為什麼只有他兩年多沒加過，是被選擇性忽視了，還是就是因為他的績效一直不行？問題在哪裡？在個人能力、意願，還是團隊支援、流程上？診斷出問題，先解決問題，再考慮是否採用加薪這個手法；

4. 如果是管理上出現失誤，讓設計師屈才了，比如同樣經驗職級和績效的設計師中只有他最低，那麼應該補齊差距，平等對待；

5. 如果是因為設計師個人原因，在給出解決辦法和幫助無效的前提下，應該鼓勵他換職位、換工作。

User
Experience

Part4
設計思考方式

114　設計師如何輸出「實戰經驗」

(1) 不要在說或寫的過程中使用太多形容詞

雖然情感化描述難以避免主觀感受，但是在群體交流中，更理性的用詞會增加信任感；「資料顯示」比「以我的經驗來說」更有說服力。

(2) 不要說正確的廢話

比如「這次專案的合作讓我們都感受到了溝通的重要性」，這句話放在任何地方都是對的，而更有價值的是，你們如何「讓溝通變得有效」了？

(3) 不進行評價，只傳遞資訊

「我希望這個按鈕設計得更精緻一點」，這是一句帶有評價口吻的話，更有指導意義的說法是「精緻在這裡意味著什麼？精緻是這裡首先要考慮的事嗎？精緻是不是代表著別的，或更難描述的需求？」

(4) 獨立思考，經個人驗證過的資訊

實戰經驗一般是新的、獨特的、私有的資訊，設計師經過獨立思考在工作中踩過的陷阱，肯定比網路上看來的案例更有觸動人心的能量。展現自己的成功經驗，不如展示自己的失敗教訓。

(5) 考慮受眾的水準

不同特徵和屬性的受眾對實戰經驗的理解是不同的，所以你認為的實戰經驗別人不一定也這麼覺得，最好的方式是把「實戰經驗」轉化為問題、

故事。

　　其實，我現在不是很喜歡「實戰經驗」這個詞。

115　設計師怎樣進行思考能力訓練

設計師怎麼進行思考能力訓練？

(1) Scenarios based thinking

　　基於場景思考問題。任何設計意圖和設計目的都是基於特定場景出發的，場景變化，相關的人、事、物就會產生變化，原本有效的設計可能就會變得低效或失效，所以在看到一些反直覺的設計決策時，先思考一下相關的場景。

(2) Dynamic based thinking

　　動態化地思考問題。世界是不確定的，產品的疊代也是有機的，所以不要只停留在當前的問題中思考解決方案，用更動態的處理辦法，想像未來會發生什麼，這提供了隨機應變的可能。

(3) Details based thinking

　　細節化地思考問題。使用者對整體體驗的評價往往是多個細節問題累計的負面情緒，從細節聯想到致命問題是設計專家的首要責任。

116 如何分配工作與生活

生活和工作應該是交織狀態。早上 7：30 起床，晚上 1：00 睡。去除不能節省的雜事和吃飯時間，工作主要圍繞著各種專案會議、設計審查、設計專案深度參與、回覆郵件、寫文件等展開。

充分利用好「零碎時間」很重要。等待會議、發送郵件等空檔可以多滑幾條業界新聞，吃飯時間可以同時看一些深度文章和電子書，晚上休閒時候也可以想想產品問題和沉澱一些思路。

若想利用和平衡好時間，就要學會同一時間做多件事，一件事的輸出可以產生多種效果。比如，寫一個設計輸出文件，既可以用來匯報給上司，也可以當作自己的履歷，還可以作為素材用在對外分享和內部培訓。

117 產品的成功如何歸功於互動的成功

產品的成功如何歸功於互動的成功？

PV（訪問量）、UV（獨立訪客）、DAU（日活躍用戶數量）、轉換率、下載量等數據上去了，怎麼證明這些結果不僅僅是產品設計規劃和營運的功勞，怎麼證明互動在這裡面的作用？

這是一間公司內常見的由於對設計不理解而造成的問題。

(1) 需要向誰證明互動的價值

如果是向老闆證明，那麼互動設計有沒有聚焦於業務成功，在設計層面計算使用者經驗的投資報酬率我可以單獨寫一個主題。

互動的價值是提升互動的效率和使用者滿意度，但對數據直接負責是不合適的。互動設計師如果對這個負責，那麼就要負責產品策略和營運相關的工作，這部分薪水公司願意承擔嗎？有一些互動的細節設計問題，也不是只有互動設計師可以想到的，所以有些公司沒有互動設計師，有些公司沒有產品經理，這在一定程度上也說明了兩個角色交集很大（特別在產品的初級階段）。

（2）產品的成功是團隊的成功，不是某個人或某個部門的成功

如果一定要分清各自的價值，可以試試在一些單純數據環境中做設計細節的測試，網路產品經常這麼做。比如做兩套方案進行 A ／ B 測試，觀察數據變化，建立信任基礎。但如果只是為了比較價值誰大，而不是聚焦於讓使用者經驗提升，那麼這個出發點是有問題的。另外，如果讓產品來評價互動有沒有價值，這本身就是悖論。

（3）未來的團隊更強調領導力，而不是 role of position

每個成員在團隊內的價值是大家能看到的，如果團隊成員開始質疑某個角色的價值，已經說明這個角色的存在感或參與感不強，這個是信任關係的問題。

118　要不要轉行做產品職位

我最近去面試了，前兩段工作經歷包括一個 UI 和一個 UE。第二個工作在設計管理顧問公司，沒有產品經理，自己和客戶對接，自己去挖掘需求。現在面試的感覺就是我老是在說產品的一些透過競品分析和透過對使用者需求的

挖掘提出的創新功能點。在後期互動方案的實施上我卻沒有什麼好講的,當然自己的互動方面的基本功可能也不扎實。但是對產品和使用者需求的挖掘難道不算是互動上的優勢嗎?互動不是應該也把使用者和商業連接起來嗎?或許我是不是應該轉行做產品職位,我覺得很迷茫。

既然前期的使用者研究、資料分析、競品調查研究都做了,也能洞見使用者需求和使用者價值。那麼,根據這些洞察做出功能有什麼難度呢?補幾張互動稿不就行了嗎?這還是面試作品集準備是否充分的問題。

設計師思考問題一定是端到端的,從問題發現到落地解決,經過這一個完整過程才能稱為設計師。只會主觀地想點子,只會按需求畫稿子都不能算職業設計師。

也許你面試的團隊已經有負責思考和洞察的人了,只需要應徵在互動專業上比較專精的職位人才,那麼就不太適合你,要再看看其他職位。公司一般都是按職位需求招人,除非你是行業全才,才有可能因人設職位。

兩次面試算不上什麼,不用懷疑自己的定位和發展目標,也許你現在根本就沒有什麼定位。你只需要不斷提高自身專業技能和全面的視角,第一步你已經做得不錯了,那就接著在產品實現上加強吧!

119 遊戲軟體的封面

請教一下,遊戲類 App 很喜歡用人物作為桌面圖標,或者作為遊戲首頁的主要元素,比如《原神》(女孩),這是為什麼呢?人物形象對遊戲品牌或是遊戲本身有什麼幫助嗎?人物形象比物件形象更合適嗎?為什麼呢?人物的選擇又有什麼原則呢?

這與遊戲的沉浸式故事性強、娛樂屬性有關，遊戲當中一般是圍繞著具體角色展開故事和線索的，操作、劇情，包括互動和道具設置，都離不開人物本身，玩家的記憶和識別也聚焦在這個符號上。因此，一個有代表性的人物不但可以讓玩家快速定位這個遊戲，在一堆遊戲中被找到（別人也在這麼做），還可以和同類型遊戲拉開差異（如果所有的撲克牌遊戲都只用撲克牌元素，顯然使用者是分不清的）。

用人物是一個比較成熟、可行的方法，但並不是最好的解決方案。對於完全沒玩過這個遊戲的使用者來說，人物顯然沒有太多品牌作用，而且像《原神》這種遊戲，難免使用者會有「為什麼一定要用派蒙做圖標呢？我喜歡的是雷神啊」的想法，這是一個很大的問題。

解決辦法：在 iOS 支援不更新應用的情況下，已經允許應用本地化改變桌面圖標了，只是很多應用還沒跟進製做而已；使用更有品牌價值和差異化的視覺識別，這對遊戲美術和設計團隊要求很高，比如《紀念碑谷》。

120　有著大量使用者的產品品牌形象

> 擁有大量使用者的產品，像 LINE 這種，已經成為世界級應用，如何建立品牌形象？需要從哪些方面來思考？

使用者量即正義，世界級的產品做任何事情都能引起巨大的品牌效應，甚至是產品更新說明的一段文案。使用者量越大的產品，在品牌形象上越要重視：

1. 企業的價值觀要清晰化，產品表現出來的水準要對應這個價值觀；

2. 品牌形象要有一致性，從 logo，到 slogan，到代言人、產品包裝，都

要保持統一的調性，這樣會產生重複效應，而重複效應往往產生力量感；

3. 不要亂改品牌的形象，還美其名曰升級，升級不升級是使用者說了算的，不是市場部的負責人說了算；

4. 越中性的品牌調性，相容性越強，普適性越好，不容易引起反感；

5. 對品牌的塑造和廣告傳播要展現出人性、善良、包容，而不是拚命展示聰明；

6. 你的品牌讓使用者產生了情緒是好事，但是品牌自身不要帶有明顯的情緒。

121　產品的多維度分類

我們最近做一款產品，要在排行榜介面做多維度分類以達到排行訂製化的目的。維度有年、月、日熱門排行，綜合、遊戲、應用，全部、未下載，讓使用者透過三種維度去選擇然後篩選出一種排行榜，每個維度還有耦合關係，設計的時候覺得很難去設計，又感覺到需求有問題，因為覺得使用者不會在這個介面進行這麼複雜的操作，但是每一個篩選項好像也有存在的道理，像這種設計應該從哪些維度去思考呢？

我的看法是，你們的產品經理可能不是很成熟，對於需求的理解比較淺。我猜測你們是做一個類似應用市場的產品。

1. 降低使用者選擇難度，使用者才有信心去選擇，也是簡單的第一步；你把所有的選項組合的可能性都展示給使用者，這是極差的做法，這等於是在說「我把所有選項都給你了，你還選不到想要的，不要怪

我」，不但沒有幫使用者降低選擇的心理負擔，消滅選擇的障礙，還是在製造產品距離感。

2. 選項是否應該存在，要根據市場成熟度、使用者習慣和產品本身的發展訴求來看，單純從使用者視角來看，以年為單位的熱度排行就是沒意義的。你分析一下你們產品相關領域的資料，大部分剛需應用都符合馬太效應，一年下來高價值應用就那麼幾個，黑馬通常出現在細分領域，這就會導致這個維度的排行一年內可能都沒有什麼變化，更好的做法是做一個年度選單。

3. 未下載對於使用者來說是一個結果展示，而不是推薦維度。使用者下載了還是未下載他自己知道，他不想下載的內容，你放在未下載裡面，他就會去下載嗎？另外，你是怎麼知道這些都是我未下載的內容的？你是不是在讀取我的應用安裝狀態？作為一個 App 產品，居然讀取我的系統應用安裝狀態？貴公司的投訴電話是……

4. 綜合是什麼東西？你的分類不就是應用和遊戲嗎？這是資訊架構不清晰的問題，可以定位成精選、每日最佳等。

5. 篩選、推薦，是你的產品的事，是商業邏輯，不要把商業邏輯想不清楚的架構性問題轉移到使用者的使用上。

122　電力行業人員如何進入網路行業

　　我是電力行業的銷售，從事電力銷售四年多。但做了四年的銷售，我發現所處的傳統行業太閉塞，我受不了傳統行業的沉悶，很想轉行到一個更有活力的行業。我對網路產品及其新的趨勢有很高的興趣，有很強的邏輯能力，反應也非常迅速，做了四年銷售，我有很強的專案管理和與人溝通的能力，但是目前沒有任何網路工作背景，我該如何跨出我轉行的第一步，有沒有一種辦法能

夠讓我進入這個行業？

電力雖然是傳統行業，但也是最基礎的行業，有很大的價值，傳統行業的沉悶和網路的沉悶只是沉悶的形式不同而已。所以你跳槽或轉行的動力，不能以沉悶作為動機，否則 HR 也會質疑你的動機。

對網路的產品和趨勢有興趣不足以支持你的轉行，你需要的是狂熱以及證明你足夠狂熱的事例。你怎麼證明你對網路產品非常感興趣？如何讓面試官相信你有基礎能力和足夠的耐心從事網路產品工作？在四年的電力行業的工作經驗，是否有累積和總結一些對於做產品並有啟發性的思考？跨界思考和不設限的視角是網路行業最需要的，說不定你對電力行業的思考，就是切入網路的機會，但只是想轉行，可能有 1 萬人在你前面排隊。

如何證明你的邏輯能力和反應能力？你要透過一些案例來說明，至少是從使用者視角和產品思考把這些故事講出來。

網路是去中心化，只講能力不講背景的比武場，不過若想進入還是需要一些敲門磚，準備一份有說服力的作品集，如果是面試產品職位，那就說一說你對目前一些產品的分析和理解，對行業趨勢的分析，對使用者的洞見和理解，這些都是作品集的組成部分。網路相信實力，不相信興趣。

123　如何解決需求不明的問題

我們公司主要做高等法院的專案，有平臺專案，也有基於平臺的應用專案。我們不同於 2C（to Customer）產品，可以透過使用者訪談、問題回饋、調查問卷這樣的方法介入。我們的客戶群體很難接觸，並且他們也不是很清楚自己要什麼，最後，我們公司也缺少司法領域的行業專家。所以我想問，在這種情況下，我們有什麼方法可以在各個環節解決需求不明的問題？

「需求來自於對使用者的理解」，如果沒有深入接觸和理解使用者的過程，需求往往只剩下主觀想像和抄襲競品了。

接觸使用者的方式不限於書本上教的那些看似很嚴肅的方法，觀察也是很有價值的。對於使用者很難接觸的問題，我不是特別懂，既然他們不和你們溝通接觸，為什麼要找你們做專案呢？你們的專案產出幫助法院解決了什麼問題？產品是怎麼疊代的？每個版本更新的理由是什麼？

如果法院是你們垂直細分的唯一客戶源，那麼負責和客戶進行接觸溝通的專案管理人就應該變成司法領域的行家，至少是非常熟悉的人，不熟悉業務本身，做「提高行業效率」的服務就是一句空談。不僅是產品負責人而且開發、設計師、測試、營運人員等都應該或多或少地學習法律常識和司法行業的真實工作程序。

總結：想盡辦法，製造機會接觸使用者，接觸那些真正在用你們產品的人，思考如何幫助他們更好地解決問題，而找不到問題通常是缺乏使用者研究的訓練，產品的業務思考不足造成的。

讓公司內部的某些人變成業務的專家。和別人溝通時，有時候不是客戶講不清楚，而是我們自己缺乏相關的思考和語言。只站在自己的角度看問題，客戶可能在心裡已經認為你是菜鳥了。

需求澄清和理解，一定要當面進行，和客戶的最高利益相關人、團隊核心成員、產品的高頻率使用者接觸，觀察他們的使用過程，理解他們抱怨的內容，記錄他們的行為和情緒表現。

124 對工作流程感到迷茫怎麼辦

我是一個剛工作 1 年的互動設計師。這一年內我做出的互動圖先要給產品經理過目，然後產品經理指導我這裡用什麼樣的互動形式，那裡的彈出通知要

什麼樣的。有些時候我也會爭辯一下我為什麼用這樣的形式，直到產品經理說「OK」了，再進行審查。我對這樣的工作流程有些迷茫。總感覺一直這樣下去，既不能參與需求定義，做出來的互動圖還要經過兩三次產品經理的審核，我會淪為畫圖工具。除了看一些比較專業的系統理論書，我平時該怎麼做，累積些什麼，思考些什麼？

你們的團隊沒有設計的負責人嗎？哪怕一個小組長也好，設計稿的評審最好還是由設計主管來做，產品經理不是不能評設計，前提是他要足夠優秀，否則很難不摻雜商業訴求、關鍵績效指標（KPI）壓力以及缺乏對設計細節的專業指導，只會說「我覺得這裡可以大氣一點」之類的話。

首先，前期需求的理解和溝通，你要參與進去，明白做這件事的商業邏輯是什麼，公司為什麼需要這樣做；在正式出稿之前，和產品經理在紙上快速完成簡單原型的溝通，達成功能層和控制項層的共識；最後再到電腦上去完成更細節的工作。

既然產品經理可以指導你用什麼互動形式，甚至到彈出通知這種樣式的層面，那就說明你現在的專業能力是非常欠缺的。這個需要系統性的訓練，不是看幾本理論的書就可以了。

如果你們是做基於 Android 系統的產品，那麼針對 Material Design 的完整設計系統，你需要仔細、完整、一字不漏地熟悉。就這一件事來說，很多設計師根本沒做過。

下載、試用、分析大量的同類型產品或相關類型產品，進行互動層面的分析總結，不可少於 50 款。對於這一件事，又有很多設計師只是在有需求的時候，分析兩個就算了。

累積過去在專案過程中犯過的錯誤，設計審查時聽到的的好建議，老闆和產品，設計負責人在哪些問題上達成過共識，用筆記在本子上，有事

沒事就拿出來看看，形成思考公司產品時候的下意識輸入。這一件事根本沒有多少設計師堅持下來，他們過於相信自己的記憶力。

　　最後，最重要的是你究竟喜不喜歡你現在在做的產品、針對的使用者、幫助他們解決的問題。如果沒有從價值觀上對所做的事有投入，最後只是把事情作為領薪水的工作，那麼工作本身就很容易有倦怠和迷惑，但不會有激情和慾望。

125　「營運設計」與「設計營運」

> 　　最近經常聽到「營運設計」或「設計營運」這個詞，我的理解是：一個職位兼顧這兩種職能，比如設計一個網頁，除了視覺設計外，框架和內容也能由視覺團隊完成。現在很多設計師都希望能多元化發展。但是具體是哪些職能或者什麼環境中的設計師適合往這樣的方向發展呢？

　　營運設計是一個模糊的，誕生於網路產品的概念，被逐漸意會成設計輸出的名詞了。網路的大部分 2C 產品中，通常會把產品的功能設計與內容設計分開，產品企劃與互動設計師、視覺設計師（功能方向）溝通的較多。產品營運與視覺設計師（內容方向），如果做專題頁也會含部分互動。

　　營運設計的輸出物通常有：廣告位 Banner、專題版面設計、各種資源入口圖（含 ICON 圖標）、相關平面設計（實體活動的海報、印刷物等），大部分是內容視覺設計的工作。

　　你的理解是正確的，營運是一個完整的過程，使用者營運、內容營運、產品營運、活動營運都有不同的營運目標、需求、策略、流程、考核標準。所以，營運設計師應該充分了解這些資訊，制定相關的設計策略、目標、流程、輸出物標準。

為了滿足上述的內容，需要有互動、視覺、前端等參與，設計師的職能應該是交叉的、綜合的，不存在視覺設計師只負責畫圖，只有超級大公司才有這麼多人力分得這麼細。

一般內容驅動型（音樂、影片、應用等）、交易驅動型（電商、O2O服務等）的產品，對營運設計的需求會很大，挑戰也不小，更多的是 在品牌傳達、行銷策略、成交量等方面做思考。這個方向的產品可以累積大量營運設計經驗。

126　如何進行專業賦權與設計佈道

> 想了解周先生對這兩個環節的理解是怎樣的？具體該怎樣進行專業賦權與設計佈道。

專業賦權和設計佈道通常會交叉在一起，在一個對使用者經驗理解較淺的組織中，先佈道後賦權；在一個對 UX 理解較成熟的組織中，在賦權過程中，形成道的約束再提升到組織文化層面。

1. **抓住關鍵決策者：**獲得對設計活動進行決策、支援、資源投入的關鍵決策者的支持非常重要，這個人很可能不是你的直屬上級，要根據企業的組織狀態、部門的權重以及產品的發展目標去找，透過平時的會議、私下溝通、LINE 交流等建立信任感。

2. **找到內部致勝聯盟：**企業發展到不同階段會對 UX 設計的側重點不同，但商業的本質是滿足客戶價值，提升轉化效率，這個本質會分解成不同階段的具體的組織目標和關鍵績效指標（KPI），那些擁有這個強 KPI 的部門，都有可能是你的盟友。客戶的回饋、資料分析、

研究報告都是很好的聯絡手法，拉他們進入你的組織，參與你的日常工作，有助於逐步達成共識。

3. **重視關鍵匯報：**每次關鍵、重要的決策會議和策略會議，先在私下和跨部門盟友對齊思路和匯報側重點，不要只考慮 UX 設計自己的內容，要想想為他們能做點什麼，哪怕是幫助美化 PPT 也是有意義的（很多設計部門很反感這個事，其實是很愚蠢的，了解別人匯報的內容，恰恰可以發現自己的短處和不知道的資訊）。

4. **把設計過程透明化，把設計方法融入企業生產流程：**不要關起門來做設計，每次和使用者的溝通，資料的分析，設計工作坊的開辦，都可以邀請跨部門的關鍵角色參與進來，一起做參與式設計，理解他們的視角，並在方案中展現他們的部分思想，增加團隊認同感。

　　學會把設計的各種方法融入策略分析，需求挖掘，結對程式設計，敏捷式開發。單元測試中，只有設計的概念被記憶，方法被使用，結果被重視，使用者經驗的佈道才能融入組織，而不是成為又一篇網路文章。

127　不顧後果地辭掉工作

　　我是一個畢業一年的互動設計師，學設計學了七年，學互動設計學了三年，做了一年的互動，我內心總是有一種衝動，我想當作家，不想再去做設計了，現在不管是工作還是生活都感覺很沒有激情，不是自己喜歡的，很難受。我想辭職和朋友一起去外面遊蕩一段時間，邊遊蕩邊寫文章，看自己到底能不能堅持寫作，或者寫作能否養活自己，這是我目前最想做的一件事情。周老師對於遵從自己的內心衝動，不顧後果去做這樣的一件事情，有什麼建議嗎？

　　學了十年設計才發現自己不是真的喜歡設計，你的沉沒成本現在有點高了，導致你很難突然放手。

　　你的現狀不是單純的工作問題，大部分還是生活的問題，我不能給你最直接的建議。但是如果換位思考，我是你的話，我會這麼想：

　　是不是真的不喜歡設計？如果是的話，之前的十年是怎麼堅持下來的？是不是現在的公司、職位和發展預期與自己的前期投入非常不相配，導致灰心？如果換一間公司，換一個產品，換一個職位有沒有重新發現新機會的可能呢？

　　是不是真的想做作家？作家是一個比設計師更難變現，更難獲得優質生活的職業，一開始可能由於新鮮感，你會覺得很有激情，但是一段時間後，如果作品難以獲得認可，還有被迫寫作的壓力，仍然會產生各種問題。況且，要當作家也是需要產品思考的，你如何確保讀者會喜歡你的文章，為你的文章付費，從而獲得自己的粉絲。

　　設計圈也有這樣的案例，Meng To 就是辭職後，自己旅行加寫作，最後發布了一套 design+code 的課程，賣得還可以，現在也算矽谷小有名氣的設計師。

　　如果你覺得這是你追求的生活方式，也能承擔這樣做的後果（包括能否接受失敗，家庭是否支持，親朋好友的關係處理等），完全可以試試，能不能養活自己這個問題，不是做了才知道的，心智成熟的人，任何時候都知道怎麼養活自己。

　　做一種選擇必然要承擔成本，也要能分析收益，如果對決策不夠自信，可以考慮先休一個長假，一個月左右，從零開始營運一個粉絲團或者小社群，如果一個月的全心投入（包括產出內容、學習營運、堅持與使用者互動等）不能帶來比較正向的使用者量的話，說明你的累積還不夠，要繼續自省並學習。

　　同樣是遊蕩，有人是逃避，有人是享受生活，有人是忘掉前任，有人

卻拍出了國家地理的封面照片……

128　發紅包策略

> 為什麼一些平臺採用給評價後可以領紅包的策略呢？是為了促進使用者活躍度嗎？

具體是指哪個平臺？不同平臺的紅包策略和營運目的是不同的，不過本質都是吸引使用者，紅包是最有效，成本也相對低的補貼方式，還可以透過廣告分發的手法把成本進一步降低，比如 LINE 的無現金日活動。

129　有工作經驗的面試

> 我的互動設計經驗只有一年，現在想跳槽試一試（因薪水實在太低，而且幾乎沒有加薪的希望）。目前是獨立完成本專案組的互動工作，偶爾參與其他專案組的討論。所以想諮詢一下，面試的時候重點應該說些什麼？面試的時候能否聊一些公司的各產品情況、特色以及我參與的專案內容？說公司的這些和專案組的內容是不是涉及洩露商業機密？因為這是第一次在有工作經驗的情況下面試，所以還掌握不好這些。

薪資低不是跳槽的第一考慮要素，要看現有公司和產品還有沒有潛力可挖，跟著團隊老大還有沒有東西可以學。另外，自己是否清楚一年後再回顧這個公司，其現有產品會不會發展得更好，你能幫助它做些什麼。

現在 UX 行業內的職位需求更傾向於招綜合能力強、設計過成功產品，以及技術非常熟練的上升期的設計師，目前一年的經驗稍微有點尷尬。

面試可以重點講當前專案的具體設計問題，產品發展中你看到的使用者痛點和場景，你設計了哪些模組的內容幫助解決了這個問題。你現在的工作經驗比較少，談大方向和策略會站不住腳，描述清楚專案內的具體問題更有意義，你輸出的稿件只要展現你對專業的專注和投入即可。

說公司的公開資訊、新聞發表過的、市場上公布過的，不算泄露商業機密，不談論具體的核心資料即可。

130　怎樣進行知識管理

最近在整理設計作品和看書和網站學習設計知識，我發現看了書籍和網站的內容總會忘記，專案也沒有轉換為經驗性的東西，想問一下：對於設計師，有沒有知識管理的好方法呢？

這個問題分成 3 部分：看了為什麼會忘，看了後怎麼轉化為經驗，設計師如何做知識管理。

(1) 看了為什麼會忘

這個主要是你可能真的只是在執行「看」這個動作，那當然是看完就忘了，因為人的短期記憶的負荷是有限的，新的東西會沖淡舊的東西。在看的同時，你需要的是「想」：為什麼這個作品如此吸引我？這個作品是設計師花多長時間做的？是一個人的獨立作品還是團隊的？它解決了什麼問題？為什麼這個最終成為了定稿？有沒有其他的概念設計？我來做的話會

怎麼著手？這些思考和假想會在看的時候幫助你變成自己的思考。

　　通常變成自己思考的內容，就不太容易忘記。另外，根據美國國家訓練實驗室的「學習金字塔」模型（網路上很多圖），聽講、閱讀、視聽、演示都屬於被動學習，天然的知識留存率比較低；而討論、實踐、教授給他人，是屬於主動學習，經過這個步驟的知識沉澱會比較穩固，所以看到什麼好東西分享給別人，一起聊幾句，其實是對自己更有價值的行為。

(2) 看了後怎麼轉化為經驗

　　看過的設計流程、作品分析、經驗技巧，一定要進行練習才更有價值。一般來說，看設計教程立即跟著做一遍是比較好的，然後在沒有教程的幫助下自己再做一次，利用這種方法形成的自己思考的作品，最後把這種方法教給別人；了解到好的設計流程時，可以在團隊內部用一個小規模的需求驗證使用一下，看看有沒有什麼障礙和問題，為什麼使用的時候才發現有這些問題。

　　一旦進行實踐，實踐過程中遇到的好的回饋和壞的教訓，都會形成自己的經驗，然後自己再嘗試重新整理這個「看到的」內容，形成自己理解的方法論。

(3) 設計師如何做知識管理

　　我個人是使用 Evernote 做知識管理的，每年年底回顧一下今年收藏的內容，記錄的要點，對於已經內化成隨口而出的內容，落後於目前行業平均水準的內容，自己的理解已經更深入一層了的內容就可以刪掉，不斷形成各個內容之間的關聯，針對它們寫點文章。不斷修改自己的作品集，把以前做過的專案拿出來再回顧一下，如果現在再來思考它們，我會怎麼做，我會用什麼更高效、更有含金量的技巧去完成它，這也是一個知識建模優

化的過程。

做了知識管理，並不代表你具備了在這些知識基礎上應有的能力。設計師的能力一定是在專案中不斷被挑戰的，和使用者走在一起並且用同理心理解他們，在行業競爭中完成一個個微小疊代的超越，最後累積起來的。

知識很重要，但知識不能直接讓你成功。

131 貴的軟體宣傳片

請問：軟體（付費軟體）宣傳片怎麼做才能讓人覺得很貴？需要開個發布會之類的嗎？

要讓一個軟體宣傳片看起來很貴的意思可能是「看上去有品質，值得信任」，而不是「富貴、豪氣、高級感」吧？因為軟體和傳統消費產品的形態、目標使用者群畢竟不一樣。

首先需要確定「劇本」。因為軟體是為功能目標服務的，它要解決使用者的問題。但是只是羅列有哪些功能肯定很枯燥，這個時候要用「故事思考」去營造一個使用情境，還有使用者的實際操作，把使用者帶入情境中，最終形成「有品質，值得信任」的主觀感受。

這類劇本的必備因素一般有：功能點（最能打動人的一兩個核心功能），比競品好在哪裡（不要直接對比，可以以隱喻的方式做，比如競品是烏龜，你是兔子），使用者是什麼樣的人（住在別墅裡面的商務精英會比街邊的小販更有說服力，當然要看你的真實目標使用者群定位），解決問題的場景（一步就解決當然比三步才能解決更好），獲得的成就（故事中的使用者最後怎麼樣了），鼓勵分享（你做宣傳片當然希望更多的使用者看到，所以給一

個讓他們去分享的理由）。

　　然後，基於這個劇本進行主視覺的設計。什麼天氣、環境、時間、長什麼樣的使用者、在什麼地方、發生了什麼問題、怎麼解決的、他的心情和笑容，周圍的一切影響主觀感受的光線、聲音、色彩、產品（比如在室內，那肯定有家具）……這些東西組成了視覺的元素，元素越簡單，有品位，越能襯托你的產品的品質。

　　最後，對這個短片可以做一個測試，拍一個測試片，把它貼上你期望對比或認可的「高階產品」的 logo，讓你的使用者試看一下，看看使用者的真實回饋。

　　這個內容和之前做過的輸出，都會成為你發布會的核心素材。發布會是一個表演的空間，能不能成功還是看素材本身。

　　失敗的發布會一般是由本身寫錯了的故事，演講者拙劣的表演和缺乏細節的素材設計共同構成的。另外，可以參考一些拍得不錯的產品的宣傳片，去找找感覺，Kickstarter 上面有很多。

132　有關互動設計方法的書

- Alan Cooper: *About Face: The Essentials of Interaction Design* (4th Edition)
- Marcelo M. Soares: *Ergonomics in Design: Methods and Techniques* (Human Factors and Ergonomics)
- Neville A.Stanton, Paul M. Salmon, Laura A. Rafferty: *Human Factors Methods: A Practical Guide for Engineering and Design* (2nd Edition)

　　以上全部在亞馬遜有售，不用一字一句看，先看目錄和結構，挑自己不懂的先看看。在工作中遇到相關問題了，再查詢一下。但是只看幾本書

是不夠的，只有做專案，深入思考商業邏輯、資訊邏輯、互動邏輯，能力才會提升。

了解知識沒有力量，運用知識才有力量。

133　專業性網站與 App 的推薦

設計師不能只看設計類的內容，和人、科技、藝術、技術有關的內容都可以多看看，找到一些想法之間的「連接地帶」，啟發自己的創意才有實際價值。

https：//thenextweb.com

網路科技媒體，資訊更新很快，分類清晰。

https：//www.YouTube.com

訂閱一些設計、生活、藝術類的頻道，很有趣味性，也不枯燥。

https://medium.com

同樣訂閱一些設計師和設計公司的郵件列表，medium 的推薦算法非常人性化，看得越多，推薦的內容越符合你的需要。

https://www.kickstarter.com

全球最火熱的眾籌網站，看看別人都在思考什麼創新，做些什麼產品的新嘗試，對自己理解使用者需求有幫助。著重追蹤一些熱點專案，看看他們是怎麼和使用者互動的。

https：//www.ProductHunt.com

要是需要產品設計的點子，這裡每天都會更新，雖然大部分都不可靠，但是偶爾有一些亮點還是非常有啟發性的。

國內網站，基本我就看看站酷、知乎還有虎嗅等一些科技媒體了。

134　關於考研究所的意見

我現在在使用者經驗設計師職位工作十年，有考研究所的打算，專業上您能給個建議嗎？

工作十年後想到考研究所，是不是因為職業焦慮？希望透過學歷獲得更多競爭力？或是覺得自己的基礎知識不夠扎實，想回爐重煉一下？

如果是第一個原因，那麼學歷高低可能只對教育工作有幫助，因為同樣是碩士和博士，企業當然是更願意應徵剛畢業的啊，知識儲備程度相當，年輕有衝勁，給的錢還不比你多。

如果是第二個原因，在沒有家庭壓力和對行業發展的速度擔憂的情況下，那就追尋自己的內心，考研究所可能不是目的吧！獲得真正有幫助，有價值的知識，會更有意義。

從專業上看，讀心理學、社會學、人因工程方面的未來還是有競爭力的。隨著 AI 的發展和普及，能夠深入理解人的人更有競爭力。

135　在作品集中可以展現未上線的專案嗎

現在有個困擾，想向您請教一下。目前我已在公司待了近兩年，然而獨立負責的四五個專案最終都無一走到上線，從而萌生了想要辭職，換家公司的念頭。目前在準備作品集，十分苦惱。沒有上線的 A 專案（後期公司外包給其他公司）能否寫在作品集中？如果可以，側重點應該展示哪些？正在參與但未對

外發布的 B 專案（不保證百分之七十能上線），能否展示？是否要等到該專案有最終結果（上線或者不上線）出來再辭職？若都不可展示，那作品集要呈現些什麼。因為我也只有這近兩年的社會經驗，難道要寫上在校的作業內容嗎？

可以嘗試分析和了解一下這些專案都不能正常上線的原因，自己心裡有個數，因為你跳槽的時候，專業面試官也會問的。不能說完全不知道，那樣會顯得太不熟悉公司業務。

作品集中不是完全只能放已上線，或者已成功的產品的，因為產品的失敗率本身就比較高，而且是否成功是多種因素的集合。在這個產品設計的過程中，你展現出來的設計專業性才是你的職業競爭力。

沒有上線和沒有正式發布的作品，理論上是不能對外宣傳的，因為你在公司做的所有內容、所有權和著作權本質上屬於公司，不知道你們公司有沒有讓你簽保密協議，如果沒有的話，這是一個灰色地帶。可以適當放一些沒有最後落地的概念設計，例如設計過程、方法，如何洞察需求、理解使用者的，是完全可以說的。

發布過的成功產品，重點要講成績和你如何幫助產品達到這個成績的；發布但不成功的產品，就講它的設計過程與反思，例如裡面有沒有與設計相關的部分可以提升，如果現在再重來一次，你會怎麼做；未發布的產品談不上成功與不成功，簽過保密協議的最好不講，或者只講概念稿與設計思考的部分，沒簽過保密協議，你也要選擇不觸及商業泄密的內容才講，這是職業道德的問題。不過比起這個來，面試官更關心哪些內容才是你本人做的，而不是團隊中其他人做的。

學校內容沒有什麼意義，成熟的企業不看這個（如果你是海外名校畢業，又在 Google 做過實習專案且落地，這樣的話可以講）。

平時自己的聯想、專案 redesign、設計分享和寫過的設計類文章可以

放，但是也要是具備成熟度和產品級的東西才能證明你的實力，否則可能還會減分（不但正式工作做得一般，練習還沒有亮點）。

136 如何共同建立使用者經驗驅動

在建立使用者經驗驅動的文化時，跟同級的開發主管建立共識需要注意哪些方面，兩邊的差異點是什麼？

設計師和開發者都是專業驅動型工作，其實本質上應該很有共同語言，但是因為專業方向和思考方式不同，所以容易引起誤會。

1. 不要在開發側提什麼使用者經驗驅動，尊重使用者經驗這個是常識，軟體開發出來也是期望使用者能用的好，如果連這個認知都沒有，那就是開發人員的基礎常識不夠，要先做普及教育。

2. 考慮一下目前開發團隊的架構、管理方式、開發流程，不要在別人關注穩定性的節點去做介面像素最佳化的事，也不要在後端壓力測試的時候想著上什麼新功能。這些屬於專案管理的事情，先和專案經理與產品經理溝通好，再去順應大研發流程提出設計需求，提高需求接納度。

3. 關注開發團隊的核心關鍵績效指標（KPI），透過一些設計方法和溝通流程的最佳化，讓開發團隊的成員盡量少開會，多進行有意義的決策，幫助他們解放時間去真正地寫代碼。因為任何影響他們真正做程式設計的人，都會被認為是出一張嘴。

4. 和開發站在同一視角看問題，自己去學習基礎的開發常識、邏輯、專業術語，自學能力不夠就邀請開發團隊的主管到團隊來幫助培訓

幾次，別人說什麼你完全聽不懂，還要費勁和你解釋，那麼就很難達成共識。同時你也可以給開發團隊講解一下 UX 設計的基本原則、設計方法和設計思考。

5. 學會共享知識和資訊，團隊內各種產品資訊、使用者回饋、老闆的挑戰，都可以同步給開發團隊，不要孤立地認為他們只是寫代碼的。另外，遇到一些小問題，自己可以先去 GitHub 搜搜別人的代碼，到 Stackoverflow 上面提提問題，會有些不錯的源碼和答案。一方面可以提升大家解決問題的效率，另一方面也是自己學習的過程。

6. 不要隨便說「這個很簡單的，你很快就做出來了」，這和對設計師說「這個東西很快啦！你今天做兩張稿出來看看」都一樣，很招人反感。

　　設計和開發都是需要專業思考，深入洞察，符合邏輯地提出解決方案的過程，粗暴地簡化別人的專業性是對專業的不尊重，而不從專業出發，也就很難達成什麼具體的共識。

137　獲取知識的通路

　　您平時都看什麼書，或者透過什麼通路獲取知識、思考啟發和專業方法？想了解更廣範圍的閱讀和思考啟迪通路。

　　設計是跨專業學科，是利用專業設計方法和思考解決跨專業的問題，非常基礎的專業書籍一般在 Amazon 等平臺直接搜尋就可以，這些經典的專業書可以過一兩年再看一遍，多讀幾遍每次的體會也不一樣。

　　平時的知識來源主要依賴業內溝通，向跨專業人士請教，還有大量的

網路平臺。我個人每天獲取 TMT 行業新聞和設計專業類文章不低於 100 篇，但這裡面有看個標題、看個大綱與精讀、細讀的區別。

類似 TechCrunch、Medium 等平臺的報導，是要每天看的，另外再訂閱一些設計類平臺門戶的郵件列表，會按天、按週給你發送精選的內容，省去了自己刷網頁的時間。到 Quora 等平臺看看別人的問題，也是比較好的開闊思路的學習方式，但是要避免被八卦類問題帶跑。

因為設計是跨學科的，是聚焦於人的，所以平時相關領域的專業書籍需要花時間去精讀。特別是心理學、社會學、經濟學方面的書籍。最近我在看的一本書是耶魯大學政治學和人類學教授詹姆斯·C. 斯科特寫的《弱者的武器》。

這本書透過對馬來西亞的農民反抗的日常形式——偷懶、裝糊塗、開小差、假裝順從、偷盜、裝傻賣呆、誹謗、縱火、暗中破壞等的探究，揭示出農民與榨取他們的勞動、食物、稅收、租金和利益者之間的持續不斷的鬥爭的社會學根源。

看完這本書，再回過頭來想想為什麼很多企業無法做好專案管理、設計管理、人力資源管理，就一目瞭然了。

138　如何把實體產品類的布局和設計與使用者需求研究有效結合

實體產品的策略布局，由於供應鏈和生產關係的影響，基本是長週期的，至少一年；而以使用者為中心的網路思考，卻發現使用者需求時刻發生變化，如何把實體產品類的布局和設計與使用者需求研究有效結合？

　　實體產品的更新疊代速度也越來越快，單個產品雖然時間長，但是抵不上幾款產品同時跑，因為市場和競爭對手不等你。

　　網路的小步快跑，精實疊代等產品思考方式，也在向各種傳統行業滲透，大家都不傻，能提高效率和成功率的做事方法總是被很快地學習的。

　　使用者研究在這個問題上也要靈活區別看待，快速疊代中具體的可用性測試、使用者訪談、游擊式調查研究，本來就應該非常快才對；而大型的專題研究，深入課題調查就需要一定的樣本量、資料分析和專項研究時間。

　　另外，現在對於產品大數據的分析維護也逐漸變成很重要的使用者研究技能，從數字中洞察使用者需求、行為變化，甚至心理訴求，都是對使用者研究從業者的新挑戰。

　　再看網路產品的使用者群表現，其實也不存在使用者需求時刻發生改變，而是使用者的注意力容易被分散。行動網路的使用讓使用者的行為更碎片化，但是需求本身還是固定的，吃喝玩樂，生老病死的主題並沒有從根本上被顛覆。

　　實體類產品鏈條長，問題反應慢，也可以透過一些網路工具來解決。比如，現在各大手機廠基本都有自己的社群網路服務興情監測系統，也就是快速獲取使用者聲音，反映問題並進行改進的工具化思考。

　　建議在實體產品類企業工作時，要多到線下的一線去走訪，看清楚一線的真實使用者和需求，建立自己的使用者親密調查組，隨時與使用者保持聯絡；另外在一些大型課題的布局上要有提前量，從策略層考慮下一代產品的設計競爭力；同時，在企業 IT（資訊科技）系統上更深入地分析數據、興情、產品研發週期，讓使用者有機會進行參與式設計，不要靜態地看問題，改變過去瀑布流的思考方式。

139　設計師與人工智慧

　　設計師在人工智慧初期建完基礎的底層結構幫人工智慧升級到強人工智慧了，設計師還能做什麼？模型建完後設計師又要面臨危機了，而場景挖掘對設計師來說又是隱性工作，很難量化、視覺化。

　　從樂觀的方面來看，設計師之所以可以成為一個職業，他的不可替代性在於創新慾望和想像力。

　　創新慾望通常對機器來說不是主動的，機器需要接收元指令，才能啟動一系列的動作，並達到一個人類期望它達到的目的，這有時候恰恰限制了創新的可能性。

　　而想像力是需要具備前瞻性和直覺的，屬於感性邏輯部分，這個也是目前對機器來說很難突破的點。不是說你可以畫一幅類似梵谷風格的畫，就可以說你有想像力，而事實是畫 1000 幅，也變不成 1 個達利。

　　設計師幫助人工智慧構築基礎的視覺組件、版型規則、色彩運用規則、字體使用規則，是提高自己勞動效率的好辦法，雖然這很有可能帶來底層設計工作者的失業，但也提升了對設計師的專業要求，對行業整體的發展是有利的。設計師從重複性勞動中解放後，可以更好地聚焦想像力方面的工作。

　　當年電力廣泛使用替代蠟燭的時候，過去生產蠟燭的企業，可以去做新的電力使用的工作，而且伴隨電力發展，興起了電器、電動玩具等產業，創造了更多有價值的工作職位。在這個歷史發展進程中，蠟燭被極大弱化了作用（但並未被完全替代，蠟燭現在變成了香薰產業的一部分），很多點燈人雖然失業了，但不能說電力的運用就是錯誤的。

140　如何閱讀相關英文文件

在圈子裡，您發布了很多英文文件，對於詞彙量不多的同業閱讀文件，您或者大家有什麼快速有效的解決方法嗎？

裝一個好用的螢幕取詞翻譯軟體即可，堅持用一個月，你會發現很多專業詞彙出現的頻率是差不多的，閱讀平常的文章難度不大。

我為什麼發布很多英文文件？

1. 現代設計中的各個領域幾乎都是西文世界的研究更加深入，也更加前沿，直接掌握第一手知識是最快的、成本最低的方式。

2. 很多翻譯類的文章通常在時間上都會比較落後（隨著現在翻譯組多了起來，這個現象在好轉），且並不能很好地選擇哪些內容才是真正有價值的，這也是 Curated Contents（加速內容策展）服務一直長盛不衰的原因。

3. 隨著流量經濟和知識付費的興起，很多文章在翻譯轉載重編輯的過程中，或多或少會夾帶私人觀點，或者改變原作者的初衷，這是很惡劣的做法。

4. 有價值的、及時的、高品質的翻譯類內容不會憑空出現，一般都需要付費購買或正版授權。我個人時間有限，很難做這個增值服務。

141　使用者經驗測試的方法

- Jeffrey Rubin： Handbook of Usability Testing

- Tom Tullis、Bill Albert： Measuring the User Experience

做使用者可用性測試通常需要先思考一些基本問題，用 5W 法來確定問題範圍：

1. 為什麼要進行這個測試（why）？測試可以驗證一些設計中的疑惑，或者找出現有的介面、流程設計上的問題，具體問題可以具體分析。

2. 什麼時候，在哪裡做測試（when、where）？時間一般是需要和被測試者協調的；地點一般選擇在安靜的會議室或者休息區，如果公司有專門的體驗實驗室就更好了。

3. 誰作為測試者（who）？這裡可以在招募測試者時詳細討論，不過測試者一般是符合我們人物誌描述的人，或者換個說法，測試者一般是我們的核心目標使用者。

4. 我們要測試什麼（what）？測試一些功能點、測試介面設計、測試流程設計以及測試設計中有爭議、有疑問的地方。確定測試的基本問題後，就是撰寫測試腳本、進行測試環境的搭建、製作測試原型、進行實際的測試和記錄工作。

最後根據測試結果的分析形成測試報告，用於指導後續的設計疊代環節。網路上有很多不錯的案例，搜尋看看吧！

142　如何自學心理學和人類學的理論

目前 5 年 UX 互動工作經驗，想自學一些心理學或人類學的理論，該怎麼做？

這個問題比較大，兩門學科中不但細分的領域很多，而且對理解人、

理解設計的幫助也是不同的。

在自學之前最好先把問題縮小到自己能夠控制的範圍，比如先弄清楚心理學和人類學都是做什麼的，它們對提升設計能力有哪方面的幫助？

人類學有很多分類方法和研究視角，最簡單也最符合人類思考方式的劃分是：搞清楚人的一生究竟是怎麼樣。從一個人的出生，到這個人的生理和社會的死亡，觀察研究他一生的歷程。出生、童年、成長、叛逆、戀愛、婚姻、家庭、事業、死亡。比如一個愛丁堡大學關於人的健康與康復專題的人類學課程大綱，你大概可以看到只是這樣一個話題，需要看多少論文和書籍。

心理學領域中對設計本身有很大參考價值的是認知心理學的部分。認知心理學關注的是人類行為基礎的心理機制，其核心是透過輸入和輸出的東西來推測之間發生的內部心理過程。認知心理學是一門研究認知及行為背後之心智處理（包括思考、決定、推理和一些動機與情感的程度）的心理科學。這門科學包括了廣泛的研究領域，旨在研究記憶、注意、感知、知識表徵、推理、創造力及問題解決的運作。比如我們熟知的格式塔原則，就是這個分支下的一項內容。

《普通心理學》、《實驗心理學》、《心理統計學》、《心理學研究方法》、《人格心理學》、《變態心理學》、《認知心理學》、《發展心理學》、《教育心理學》、《社會心理學》這些都是基本入門類的書籍，如果沒有時間都精讀的話，可以選擇性地閱讀其中你個人感興趣的部分。

143　體驗式銷售怎樣拿下第一份訂單

1. 按摩儀器體驗過程是最好的直接溝通過程，盡量了解使用者的真實生活背景和形態，透過觀察聊天判斷其消費能力，很多銷售人員賣

不好東西就是他們太關注銷售本身。你要理解大多數消費者，特別是老年人的心理處境是：目前我的預算不夠，但我不想別人知道，你更不能懷疑我的消費能力。溝通過程中，注意用詞、眼神、推銷的時機，讓使用者享受按摩本身，了解功用，而不是使用者用了以後就要買，好像體驗一下就是欠你的似的。

2. 既然是促銷，應該把錢花到轉化本身，少做媒體廣告和 DM 宣傳單，把經費轉移到刺激多次體驗的機會上。比如，老年人在體驗三次後（基本資訊你應該都了解了），以後每次再來贈送 50 元體驗金券，真正買機器的時候可以折算。老人帶小孩來，或者多帶一個親屬來，贈送 100 元。我們內心總是有「別人給了我幫助和好處，我也不好意思總占便宜」的心理。

3. 真的碰到一直占便宜的使用者呢？（肯定有，但不會多），你要理解老年人的生活是比較自由的，個人可支配時間較多，喜歡約朋友做較省錢的娛樂活動。如果一個使用者經常過來，起碼你的產品或者你個人對他（她）是有吸引力的，可以從他的親友著手，比如快過年過節了，使用者的生日快到了，可以電話聯絡其親友：「最近您的媽媽經常來我們店體驗，她很喜歡我們的產品，我們非常高興（描述事實，幫助解決問題），近日她的生日（或某節日）快到了，是否想送給她這個她一直喜歡的產品給她一個驚喜呢？」

你銷售的通路環境和銷售的方式會對實際的「體驗行銷」帶來很多障礙，也可能是幫助，你的前置條件不夠，所以給出的方法也不一定有針對性。讓使用者從使用者變成消費者是所有行業變現的終極問題，這個問題不是一兩個案例可以說清楚的。

總之，體驗的基礎是產品本身好，這包括產品的設計、用途、目的性、價格，但關乎健康和家庭關係的產品一旦出現品質問題，使用者群體（使用者和使用者的家庭）的直接丟失是不可避免的；體驗的環境是你的推

廣策略、銷售終端、城市環境等，因此不要指望在一個高級別墅區兜售按摩器；體驗的變現是服務和營運，一個使用者累積不易，怎麼用好這個使用者的最大價值，包括使用者自己的消費，使用者親友的消費，使用者自己的口碑傳播，使用者親友的口碑傳播等。如果實在不能讓使用者購買，只要你的整體體驗是良好的，你也可以在他身上獲得其他的回報。

144 設計師如何提升自己的產品感和市場感

能回答的東西太多，而且不知道你對哪方面更感興趣，我嘗試說一說，不能說得全面，你就當相聲聽吧！

1. 設計師首先應該鍛鍊的是自己的設計能力，這裡不是說具體的互動和視覺設計的技法，而是以結果為導向的解決問題的能力。培養優秀的產品感覺和市場敏銳度，有可能是因為你的設計能力提升了帶來的自然而然的，舉一反三的思考，也可能是想轉不同職位時去做的儲備。不管你做哪個職位，解決問題的能力是必須具備的；

2. 從現在資訊的複雜度、行業的細分度和知識的廣度來看，如果你希望自己變成一個好的問題解決者，那麼只有某一個領域的知識，甚至只做某一個固定的事情，顯然是不能勝任的。不跨界，無創新，但要注意「設計師有更好的產品感覺和市場敏銳度，是為了更好地做設計，解決產品、服務、品牌甚至企業的設計問題」。

我在團隊中是明確要求設計師要懂得提升自己的產品感覺的，工作能力要求見下表。

提升產品感覺最重要的是要改變自己看問題的角度，時刻記得你是在設計一個產品的全部，而不是在為一個產品做（部分的）設計。在看別人的設計的同時，多想想產品經理會關注哪些問題，站在產品

經理的角度去思考。日常工作中，對產品屬性和行業生態的分析報告；與產品各版本相關的市場表現、營運資料，使用者口碑的資料收集與分析，並得出前瞻性結論；有無參與產品開發會議並給出具體設計建議，建議是否被採納，建議採納後的完成度與成功率如何；是否為產品和共事的同事提供設計的培訓與知識共享⋯⋯這些都是培養產品感覺的具體做法。

說起來都很簡單，但問題就是，90% 的設計師根本不去做，或者沒有堅持做，有些做個一兩次就回到原有的思考中，沒有形成習慣。

很多設計師做不好角色扮演，在一個產品設計的全流程中，不能只考慮使用者經驗和使用者價值，還要考慮公司和企業的成本、利潤、風險、技術的難度、營運的機會和可持續性，是否為上下游合作夥伴留出空間，有哪些是公司價值觀要堅持的，有哪些是我們沒有能力做的⋯⋯所以，問題的本質在於很多設計師對資訊和事實的掌握不全面，常靠猜測，並過於保護「設計」成立的原因，只有當你丟掉這些包袱，才可能有做產品的感覺。（有人會說，公司沒給我這樣的機會呀——公司也沒給你發米，你怎麼會吃飯的？）

3. 市場敏銳度，這玩意兒更神奇了，專家會告訴你要學會洞察人性和商業的本質，我解釋不了，我只能說要學會理解當前目標市場的商業規則。

要理解網路管制，學著從網路上每天發布的各類行業新聞中明辨真偽⋯⋯光這一點，只讀書是沒用的，你想學習這種能力，只有靠跟對人，一個好的老闆你跟著他一年就能學到很多，換一個和外界不怎麼接觸的企業，你可能一輩子都學不到。

我開始做設計的時候首先學到的不是職業的設計方法論，而是學會了怎麼寫好 PPT 提案，怎麼去和客戶談訂單，怎麼利用客戶對設計缺乏了解的資訊不對稱抬高價碼，這都是設計公司的必備生存技能，做手機設計的

模組	細分	描述	
業務能力＋專業能力（按工具包執行）權重比例：50%	有對產品和營運的理解與思考，具有業務視角	根據《專業能力模型》各細分項去思考和溝通	
		根據《風險與問題自查表》Check 專案在初期、中期、末期的問題，並記錄 a、可以解決的，請記錄解決方案，並和大家分享； b、靠個人無法解決、推動的，需在會議上提出，尋求團隊一起解決； c、補充完善自查表	
	有高品質的設計指出，並推動規範化的設計審查	設計思考、過程及設計指出要合乎規範且專業	
		推動設計審查按流程進行	
產品感覺權重比例：30%	清楚知道產品、營運的目標，並在思路上對齊	清楚專案的產品背景、現有資料及未來趨勢	
		主動參與前期討論，給出專業意見	
	以解決產品、營運的問題為出發點	主動發現問題，給出解決方案，提升個人影響力	
團隊貢獻權重比例：20%	鼓勵分享所知	將個人的經驗、發現分享給團隊，積少成多（高頻率、低容量）	
	提升影響力	自己的項目可能對團隊整體對外影響力的作用	
	主動完善工具包	在使用已有的工具包時，幫助疊代完善。鼓勵發現和創造新的工具，幫助團隊更加專業、合乎規範地前行	

時候，我去櫃檯賣過手機，做 PC 軟體，我去客戶家裡修過電腦……學會做生意，學會和使用者走到一起，你對這個神奇的「市場」會多了解一點。

後來我知道了私下兼職是怎麼回事，遇過土豪老闆把錢砸在桌子上說改不好不許回去的時候，作品被盜版還被反咬一口，拖設計款不給用高粱

維度	指標
專業自查表問題與交流，日常主動和 leader 和 DPM 溝通	1. 專業自查交流後，問題的落地執行情況，是否有新的問題未解決問題應主 Leader 溝通，並召開下一次交流會； 2. 主動與 Leader 和 DPM 溝通的次數、頻率，考核設計師向上溝通的能力
每月驗證，與 KPI 綜合評分共同記錄提交	根據部門 KPI 綜合評分記錄中的對應問題每月檢查，並且按季度為單位收集設計師手中的《風險與問題自查表》
遵守互動設計輸出範本，視覺設計出範本。以及每月部門月報的輸出標準範本	1.DPM 和 Leader 向產品、開發、設計師三方確認是否有不按照設計輸出範本進行設計出物提交的情況，若出現將嚴重影響品質因素評分 2. 每月月報的輸出品質與各資料範本的整合性檢查
產品設計 showcase 流程的使用，前期與產品達成共識的郵件紀錄	1.DPM 檢查產品設計 showcase 流程的使用推進情況； 2. 產品側確認設計師是否有對設計產出做足夠的前期溝通，並達成設計共識
對產品屬性與行業生態的主動分析，定期做思路整理	1. 日常工作中，對產品屬性及行業生態的分析報告 2. 與產品各版本相關市場表現，營運資料，使用者口碑的資料收集與分析，並得出前瞻性結論
參與產品需求會，旁聽並給出具體設計建議	有無參與產品需求會並給出具體設計建議，建議是否被採納，建議採納後的完成度與成功率如何
部門雙週開例行會議、跨職能技術交流並參與講師工作	1. 是否積極參與跨職技術交流的講師工作； 2. 部門會議中是否提出好的團隊成長與流程建議
evernote 分享，設計蜂巢，設計夜校	1.evernote 公用帳號的知識共享的資料； 2. 設計蜂巢、設計夜校分享的次數和品質
跨設計組的交流和資訊收集，突發公共專案與額外工作的主動承擔	1. 主動承擔額外工作與突發性公共專案的表現； 2. 對外進行跨設計組資訊收集和溝通的主動性
主動優化設計工具包，為團隊成員解決實際工作問題	1. 為團隊提出設計工具與設計方法改良的次數和效果

酒抵帳，在某地遇到過極品的主管怎麼詆騙上級併購自己在外面開的公司，和某旅遊局合作設計形象網站見識了基層政府的腐敗，也在 ODM（原廠委託設計代工）企業工作時知道了山寨機的諸多神奇玩法，還和一些客戶去美國 CES（消費電子展）了解了原來展覽根本就不是賣產品，在做品牌產

品時跟某傳奇創業者學習了行銷和創業原來該這麼玩⋯⋯

你看，實際上只要你在一行做得時間夠長，接觸的事情夠多，一些你意想不到的經濟活動或者市場的自然行為總會圍繞著你出現，一切都可以交給時間去解決。如果你只是在一個成熟、平靜的企業做了 10 ～ 20 年，沒接觸過以上所有事情，那也沒什麼，生活不過都是由各種不確定構成的。

你說這些經歷真的和市場敏銳度有關嗎？對我的設計有幫助嗎？我想說，是的。我可以更全面地看待我的設計可能面對的市場和客戶，在遇到一些突發性的問題時，我沒有那麼緊張，我可能還會被一些小白認為很「油」。但是我信奉的就是，如果你不會游泳，你就應該跳到水裡去，一直在岸上的人除了會說風涼話不會幫到你什麼，甚至他們說的話也不會停留太久時間。

要對市場敏銳，就要進入市場，去團購，去炒股，去買房，去旅遊，你可以認識珠寶大亨，也可以認識路邊乞丐，洞察人性都是在人性發生的地方，這樣你的專業可能才能接軌市場。

145　怎樣啟發產品感覺

作為使用者經驗設計師，工作的出發點是在提供的產品設計和服務設計中，真正滿足使用者需求，解決使用者問題，提升產品服務的口碑。也就是常說的「做正確的設計」的優先順序，要比「正確的做設計」來得高。

做正確的設計就是解決對的問題，問題對不對取決於考慮問題的重要性和優先級的變數：同樣是社交產品，LINE 今天要解決的問題和 Tinder 顯然是不一樣的。這裡面不但涉及產品階段、企業規模、市場狀態，還有創始人的氣質、團隊的經驗、與上下游合作夥伴的契約要求。

不過上面那些都太宏觀，對於一線設計師來說，「怎麼訓練自己的產品

感覺，並在設計思考的驅動下，落實到自己的設計過程中」才是需要關注的問題。

有感於現在很多設計師期望提升自己的產品感覺，我今天來聊聊在團隊合作中，應該如何啟發設計師的產品感覺（考量到各公司的流程，團隊的複雜性和針對使用者的產品服務差別較大，這個方法請靈活使用）。

（1）訓練自己的產品觸覺

如果你在日常生活中聽到：「這個太不方便了……」、「如果可以……那就太好了」、「這個做得不行啊，還不如……」，那麼你的機會來了，馬上和說這話的使用者建立關係，進行訪談、交流，觀察導致他不滿的原因。

同時，對比自己在用某些產品時的痛點，是否會有共鳴，找出它們之間的關聯。

產品觸覺這件事情，其實就是敏感地洞察自己遇到的問題，又能具備同理心地觀察到和你相似的另一些人的問題，推己及人，以人為鏡，也就是找到需求的能力。

比如，人人都在用瀏覽器看網頁，看到一個不錯的網頁除了保存下來以外，可能還有截圖的需求，那麼截圖這個功能是不是可以做一個特性？

（2）產品設計的評估過程

大多數解決方案的 beta 版本（測試版本）都是簡單粗暴的直接提供功能，方案可能就一句話：「為我們的瀏覽器加一個截圖功能、一個按鈕就行了，放在工具欄上」。

這時，團隊群策群力的討論開始了，正常情況下，方案會進一步描述為「這個截圖功能需要支援滾動截圖操作吧？」圍繞這個特性，接下來有一種設計師很快就會接話：「現在市面上有做滾動截圖的人嗎？」、「開發難度

好像大了很多！」、「嗯，好像不錯，不過我應該用不上。」

另一些設計師開始思考：「現在的使用者用什麼軟體來滾動截圖？競品分析一下」、「滾動的節奏、頻率、圖片的最大支援容量和尺寸，保存到哪裡？」、「滾動的同時是否能智慧封鎖廣告？」、「如果使用者放大超過瀏覽尺寸，滾動截圖時是否智慧切回到 100%？」

還有一些設計師開始盤算：「截圖未必要我們自己做，開放接口給 SnagIt 是否可以？」、「截圖如果可以基於帳號共享，瀏覽器就成了使用者的雲端圖庫」、「圖片可以雲端輸出到 PPT 和 Keynote 中，線上辦公不是夢」。

這種對話和思考，可能在很多團隊中都出現過。這裡不談思考角度的對錯，其實你會發現因為各自角色的不同、關鍵績效指標（KPI）不同、利益刺激點不同，對於產品細節的討論傾向性都很明顯。這是大部分方案討論過程中常見的，不必在意。

（3）設計思路的收斂變量

偏重產品側的設計師更關注使用者留存率和使用者活躍度，偏重營運側的設計師更傾向於評估 PV（訪問量）和 DAU（日活躍用戶數量）收益的短期和長期價值，而產品經理同時還要考慮開發週期、產品節奏、實現與運維的難度，甚至到團隊評價與業界的評價。

今天主要講啟發，這部分的詳細內容以後再說。

分享一個我自己設計的小工具，我叫它「產品曼陀羅」，用來訓練產品概念設計的日常思考。從內到外的因子排序是：行業領域—企業自身的優勢—使用者普遍需求—產品的具體形態。在 4 個圓環之間旋轉排列，做成紙板模型來訓練自己從陌生領域中發現潛在需求的能力。

比如，在醫療領域中，一家擁有社群基因優勢（掌握使用者關係鏈）的公司，像如果希望滿足使用者節省治療時間的需求，去營運一個 Facebook 帳號會怎麼樣？

透過逐步分析，層層問題的遞進，來看看這個命題是否成立，經常持續地進行這種訓練，對於產品的感覺會逐漸飽滿。而如何將問題層層分解，哪些對於問題的推進是有價值的，哪些是問題的陷阱，下文有機會的話繼續說。

146　設計類 App 的推薦

廢話不多說，先看下圖，這是目前我的設計文件夾內的 App，當然文件夾裡面的 App 會有新增和刪除，一般比較有用的我不會輕易刪，所以被刪掉的也就是我覺得可以替代的。

有幾個 App 也有 iPad 的版本，在 iPad 上的觀看效果會更好，我就不重複了。

第一頁

- **Frameless**：Framer JS Studio 的手機端原型配套演示工具，由於是個嵌套瀏覽器，其他 HTML 類型的原型頁面也可以顯示，而且支持全螢幕演示。

- **Perform**：App Store 裡面的名字是「Form Viewer」，Form（就是那個被 Google 收購的原型工具商）的手機端原型配套演示工具。

- **Pixate**：互動原型設計工具 Pixate 的手機端原型演示工具，有 iPad 版本，只要用你的帳號登錄，同時可以支援選擇演示多個綁定帳號的設備上的原型。

- **Hype Reflect**：Hype3 的原型演示工具，有鏡像模式，只要在 Hype 裡面保存一下，手機上馬上同步當前設計狀態，而且支持 JS 代碼控制臺，手機上可以直接調整 HTML5 動畫。

- **AppTaster**：AppCooker 的原型演示工具，播放器本身沒什麼，AppCooker（只有 iPad 版）本身不錯，不但有圖示看臺，應用程式的商店詳細資訊和定價報告，還有直接進行意見回饋的功能，但是這個原型工具是專為 iOS App 訂製的，所以對於 Android App 的設計師來說，CP 值不高。

　　裝這麼多原型演示工具主要還是因為現在市面上缺乏一個大而全面的高保真原型設計利器，要不是動畫細節調節不完美，不然就是多層級跳轉關係製作麻煩，期待盡快出現一個整合功能較好的工具。

- **DN Paper**：DesignerNews 的第三方新聞客戶端，每天最新的設計圈新聞和資料推送，建議每天看。

- **Design Shots**：Dribbble 的第三方客戶端實在太多了，最後留了這一

個，可能只是因為 GIF 的加載速度還可以吧！

- **Behance**：這個不用介紹了吧？每天看三遍。
- **Adobe Color**：拍照取色神器，可以輸出色板到 PS 中，做 Mood Board 的幫手，不過因為無法精確地取 CMYK 的色譜，對於平面設計師來說並沒有什麼用（還是好好看 Pantone 色卡吧）。

第二頁

- **FontBook**：雖然本質上是 fontshop 的字體購買工具，但是這個 App 拿了很多的設計類獎項，也是很好的英文字體參考手冊。

- **WhatTheFont**：拍照查字體，只支持英文字體，記不住或說不出字體名字的設計師有救了，但是有時候精確度也不夠，比如分別 Arial 和 Tahoma 時。
- **SVA Design**：美國紐約視覺藝術學院 2015 年畢業作品集，內容的加載速度很慢，需要一些耐心。
- **Typendium**：各種著名英文字體的歷史介紹，有內部購買。
- **Collection**：App Store 上搜尋「Design Museum」，倫敦設計博物館的 59 件設計藏品的展示、大圖、高清，有影片且免費，業界良心。
- **500px**：看照片、找照片的好地方，但是後製一般都比較弱，可能是業餘氛圍吧！
- **iMuseum**：今天如何在水深火熱的生活中參與藝術呢？看這個就行了。
- **Kickstarter**：大家都認為是它是個眾籌網站，我認為它是個設計網

站，每個新產品的圖片、文案、宣傳影片拍攝都值得學習，當然也有不少腦洞大開的專案。

- **Artsy**：紐約市的在線藝術品經紀公司。超過 10 萬件藝術品讓你看個夠，你在這裡可以看到波提且利是怎麼和艾未未產生關聯的。

第三頁

- **Yoritsuki**：hybridworks 的大作，日本溫泉旅館為主題的道具類 App，製作精美，音效完美，無廣告，無打折資訊導流，無閃屏促銷，這就是「禪」。
- **Sooshi**：這個 App 讓壽司變成了藝術，其實壽司本來就是藝術。
- **榫卯**：中國 App，很用心的設計和素材篩選，我不是想做木工，就是看著滿足。

- **DeviantArt**：如果不出意外的話，你這輩子應該看不完上面發布的設計作品。
- **UX Help**：體驗設計類的付費問答網站，知識就是生產力，知識就是新臺幣，你要是願意付費，我也可以回答你的問題。
- **Zen Brush**：現在的宣紙和狼毫太貴了，只能在手機上寫寫，筆觸效果至今沒有找到比它更好的，不過更新太慢，沒有書法家的風格選擇是個硬傷。
- **Design Hunt**：多個創意類網站的訂閱推送服務，編輯每天幫你推薦「他們認為」最好的創意資源，有些還不錯，有些別當真。

- **Fleck**：創意圖片每日更新，還有個社群，可以連結你的 instagram 帳號，上廁所＋坐捷運專用，圖片品質還可以。
- **Product Hunt**：每天更新新產品的速度太快了，也不知道他們是不是 24 小時輪班的。

最後來一張 iPhone 桌布全景圖，希望大家不要被手機綁架所有時間。

147　推薦閱讀

> 每年計劃閱讀至少 5 本對設計職位有幫助的書籍。可以是提升溝通的，使用者心理學類的，題材不限，老師有什麼推薦的嗎？

有時間能看多少算多少，5 本的量還不錯，但和真正的閱讀比起來還是少了點。

另外看書並不能幫助你提升溝通能力，提升溝通能力的最好辦法，就是去溝通。找那些你不喜歡的，你曾經吵過架的，你不敢對話的人去溝通；帶著問題，帶著請教的心態，帶著對雙方都有價值的問題去溝通。

看書也不能幫助你真正了解使用者的心理，要了解使用者心理就要到他們生活的、聚集的地方去體驗，去觀察，而不是在網路上看文章，聽故

事，去聞過打工者的汗臭，去遊艇上看過一擲千金的浮誇表演，你會被這些社會階層真實的生活有所觸動，才能嘗試理解他們。當然，做這些事可能需要一些錢和時間，我只是建議你了解使用者的最好方式，是走近他們。你想想，你如果做遊戲的體驗設計，自己從來沒有掏過一分錢買裝備；你做手機系統的體驗設計，自己從來沒有去專賣店或維修點聽過一次使用者的詢問和抱怨，你要是能做得好，你自己信不信？

　　建議說完，書單還是給一個，看書很重要，但不足以重要到超過實踐，加油！

《禮物的流動：一個中國村莊中的互惠原則與社會網路》：閻雲翔　著

《暴力：一種微觀社會學理論》：蘭德爾・柯林斯　著

《灰犀牛：如何應對大機率危機》：米歇爾・渥克　著

《傳播與社會影響》：塔爾德　著

《哈佛談判心理學》：艾莉卡・愛瑞兒・福克斯　著

158　關於 iOS 與 Android 設計特性的區別問題

　　你好周老師，關於 iOS 與 Android 設計特性的區別問題，從入行時面試被問道到起，到現在偶爾作為面試題去問別人，我自身一直不是特別理解這個問題。在我看來，iOS 和 Android 提供的設計規範只是系統自帶的特定控制項類型和樣式而已，而在實際行動產品設計時，iOS 與 Android 基本只做一套設計，開發可能在個別控制項上會為了同樣效果去做一定的製作，但是整體來說差別並不大。那麼在這種情況下該如何看待這個問題呢？問這個問題的意義是什麼？理解這個特性的實際應用意義又是什麼呢？

iOS 與 Android 的差別，這個問題實在太大了，它包含硬體平臺，軟體系統設計策略、系統設計演變、設計語言和平臺規範、第三方生態與規則、系統平臺開發邏輯……如果直接甩出這麼大一個問題，被面試者根本不知道從何答起，恐怕連問的人自己心裡都不知道參考答案是什麼。

應徵的目標職位是什麼要求，應該將這個問題拆解成具體可回答並且能識別出被面試者綜合能力的小問題才行。

1. **負責一線產出的互動和視覺設計師：** 通常可以理解到系統設計規範的層面，就是你說的控制項類型、設計範式、樣式規範等，做過兩個平臺的設計和輸出的，肯定知道兩者的輸出差異（比如 iOS 的切圖導出兼容三個尺寸就夠，Android 至少要 5 個尺寸）；設計細節的差別：比如全局導航的邏輯（特別是返回桌面和 App 內返回），控制項差異（比如 iOS 全局沒有 toast 這個概念）；色彩規範和系統字體差異等，能夠熟練講出這些內容證明肯定是做過相關工作的，屬於工作經驗和能力的口頭驗證，一般設計師要求到這裡就可以了；

2. **負責模組獨立設計的高級設計師：** 在熟悉以上內容的基礎之上，還能掌握更多平臺設計的更豐富的細節，比如某個 Rom 系統 App 的設計選擇某個範式，不是因為考慮不到更好的方案，而是 Google CTS 的要求（全球出貨的廠商必須遵守，除了 Google 管不到的中國區域）；在設計具體的通知欄下滑的時，知道 Google 原生 Android 系統的默認滑動響應時長是 150ms，根據 App 的具體產品訴求，保持還是更改這個響應時長？在涉及系統通知鈴聲的時候，知道 Google 和 iOS 的系統鈴聲、媒體鈴聲、鬧鐘鈴聲的默認差異化，是保持和系統一致，還是根據產品場景修改為更符合上下文的獨立音量？能夠講出這些，說明之前的工作思考是非常細緻的，也碰到過棘手的問題，在細節打磨上有經驗和耐心，有能力獨當一面的處理設計需求；

3. **負責系統級設計的設計負責人或設計經理：** 這樣的人至少是完整跟

過一個成熟產品（可能是某個手機系統，也可能是大型網路 App 產品）2 年以上的人，他對細節肯定很熟悉，而且對未知的細節問題也知道如何最快地拿到準確資訊，有和產品企劃、產品營運、技術開發、策略、市場方面熟練的合作經驗，當他去看一個 App 時，腦子裡想的是：這個產品如何達成產品目標的？使用者價值怎麼展現？面對 iOS 和 Android 的雙機使用者如何符合他們的習慣？產品營運過程中，Hybrid 的架構上哪些可以動，哪些不能動？每次製作熱修復對 UX 有什麼訴求？灰度測量和資料洞察應該怎麼和版本設計的節奏掛鉤？介面哪些地方要有 A/B testing 的預留位置？兩個平臺的應用市場上架規則，審核邏輯是什麼，要避免踩哪些陷阱？ Android 平臺在全球化、無障礙上天生做得比 iOS 要差，我們的 App 推出以後怎麼解決這個問題？ iOS 平臺的差分隱私技術接口，對我們在使用者資料獲取和分析方面有什麼幫助？能回答這些問題的，坦白地講，當前在 UX 行業裡面並不多，甚至很多產品團隊自身都從來沒有考慮過這些問題。這就不具備普遍性了，只是想說在平臺差異化這個問題上，如果你想挖得夠深，空間是無限的。

每個不同的設計師是具體的個人，有不同的經驗、背景、長處和短處，所以根據不同的職位需求和設計師的具體情況去提問才能找到適合你團隊的人；問這個問題的意義隨著提問的人的經驗上下波動，有時候能達到專業能力的準確測量，有時候是隨口一問驗證一下工作經驗，有時候只是沒什麼好問的了；理解這個部分的差異是目前 App 類產品設計師的必修課，即使不是為了面試，在工作中也應該非常熟悉這個方面的內容，這是專業的基本要求。

149　怎樣讓方案演示更具說服力

> 周先生，在原型評審會上，我覺得很好的方案，對標競品也是這麼做，但別人不能接受，有什麼方案可以讓方案演示更具說服力嗎？

這是幾個設計審查的要點：

1. 設計審查過程中，至少需要幾個角色在場：產品負責人、設計負責人（至少是這個模組的負責人）、技術負責人，如果有專案管理和資源方面的問題，現場有協調人，或者知道這個問題該怎麼跟進的人；

2. 設計負責人對你的方案是非常清楚的，知道優缺點，最好在會議未開始之前這幾方有簡單的共識，討論過一些細節；

3. 「你覺得很好」，不夠，要在客觀的視角上證明為什麼是好的，設計是關於「Why」的問題，而不是「How」，你的方案背後的使用者需求、產品價值、技術支援、資料論證，這些周到的考慮和分析，才能提升你方案的說服力，讓參與會議的其他人能理解，找到認同點；

4. 落實到設計本身，你的互動設計應該是具備完整邏輯和各種場景條件考慮的，你的視覺應該是有合理的視覺要素考量的（比如使用者喜好、風格定義、品牌相關性、色彩心理學、認知心理學的分析等），說不出所以然的設計出發點，就會被別人認為是專業能力不夠；

5. 「對標競品」是基礎工作，找出優劣不同，目的是為了讓自己的產品更好，和競品一樣也許就不是這次設計審查的目的，你在競品分析後的洞察落實到了設計方案的哪個部分才是大家關心的；

6. 如果你符合設計邏輯地展示了設計的思考過程，也有完整細節的設計稿輸出，別人依然不能接受，多半就不是設計本身的問題，有可能是團隊利益衝突，關鍵績效指標（KPI）導向不同，甚至可能是團

隊負責人之間的個人恩怨（這種事真的不是電視上演的而已）。

150　App 的場景擴展

　　最近在一個訂餐產品的專案裡，客戶希望加入知識分享（其實是新聞）的功能。了解競品時發現，對方的 App 也在發現 TAB 裡提供新聞，而且是抓 LINE 官方帳號的內容。做這樣的功能有什麼好處呢？這個模組營運效果怎麼樣？看新聞與訂餐是兩種場景，是不是分開做兩個 App 會更好？

　　這是典型的「超級 App」的場景擴展做法，每個產品在新增使用者數出現瓶頸，活躍使用者數隨著場景（訂外送通常一天就是 1 ～ 2 次，加上夜宵一共 4 次，很少有是單個使用者一天訂很多次的情況）無法繼續提升使用頻率，單個場景中需要停留，可以提供關聯場景功能的時候，通常產品經理為了數據和營運的需要，會嘗試去做這種功能。

　　模組的營運效果只要觀察一下他們是否在利用其他位置推薦後，使用者參與度如何？功能是不是在持續更新或者短時間就被下架了，就能猜出來。

　　看新聞和訂餐從單資訊流來看確實是兩個場景，但是這兩個場景並非沒有關聯性，比如，使用者在訂餐的時候無聊，順便看一眼新聞，發現某個明星喜歡吃一種東西，然後點擊過去直接在訂餐平臺搜尋一下（不確定以後會不會做這種關聯任務），這就刺激了場景中的二次潛在消費。

　　使用者在叫車的時候也是同樣的，叫車等待的過程中，無聊也可以玩玩小遊戲，所以是有 App 在等車的介面中提供過遊戲功能的，而且遊戲的分發量還不錯。

　　網路的產品，特別是 O2O（Online To Offline，線上到線下）每一個功能都是為服務營運準備的，不是心血來潮，因為使用者在長鏈條、多節點的產品服務中，需求的交叉性太強，多觸及一點使用者的心智，控制一些使用者的注意力和行為，總是對整體數據和商業轉化有幫助的。

　　但是這種周邊關聯場景的做法，需要非常有產品營運經驗的人來控制其平衡，否則大多數使用者的需求不明顯反而會帶來違和感，讓使用者覺得產品複雜。

151　關於一些問題的理解

　　周先生你好，我是剛剛加入大型設計中心的視覺設計師，想聽聽你對一些問題的理解：①在一個強商業導向的產品中，如何去做好商業化和使用者經驗的平衡；②如何在一個中性風格以及規範嚴格的產品中去盡量做一些「有亮點」的設計；③如何判斷一個產品的設計風格或語言是否是優秀的；④想聽聽你對於一個優秀視覺設計師衡量的標準。

1. 商業導向和使用者經驗從來就不是衝突的，除非某個商業行為在產品生命週期中處於下行階段。簡單來說，做好使用者經驗本質上就是把商業回報的週期拉長，讓更多新使用者願意使用，使用者願意花更長的時間使用，願意反覆使用，使用完還願意評價，推薦給朋友，你做得太好以至於別人不喜歡時，還會幫你捍衛品牌形象。這些都是使用者經驗設計帶來的商業增值。但如果一個產品走入了不可避免的下行狀態，那麼商業上就更關心如何割最後一波韭菜，或者直接轉型，升級到另外的產品形態。

2. 這個世界上不存在什麼「中性風格」，現在你看到的各種所謂極簡

風、性冷淡風,有時代發展的大背景,有物質選擇過多的市場環境,也有資訊爆炸引起的焦慮,綜合導致了我們(特別是網路軟體產品與服務)選擇一種更聚焦於資訊呈現、突出內容的產品設計方向。消費者不願意猜、不喜歡等,商家強調快轉換、快識別,當然設計就需要改變基礎的形式邏輯。不管是男性,還是女性,老人還是小孩,本質上都是人,回歸人的環境和訴求是一種人本主義的表達,和性格、性別無關。

3. 設計規範非常重要,因為規範確保了一致性,一致性帶來效率,又回到了上面的風格背景成因裡面。但是只有一致性,只是控制了出錯率,並不能帶來創新,你講的「有亮點」,也許就是一些創新的細節或者讓人產生情感共鳴的設計,例如:親密感、高級感、儀式感、歸屬感等。當產品需要這些設計時,應該超出規範本身去看問題,從品牌和消費者心理的維度來進行創意,因為品牌邏輯本身就是一種規範,而基於消費者心理的設計可以幫助品牌在不同市場,環境,產品載體中製造不同的驚喜。

4. 這個問題太大了,要單獨寫一篇文章,你可以另外想一個問題,給一個例子什麼的,因為評價設計風格不能脫離產品載體和發展階段、目標使用者群、還有上下文(context)。

5. 優秀的視覺設計師肯定是細節控,有良好的美感訓練,對品質保持高度熱情,自我要求高,待人處事非常自律。我從業這些年遇到過的優秀設計師,都基本符合上面的幾點,至於手上功夫這種事,透過合理的訓練,工作中的經驗累積都不會很差的,但是卓越的視覺設計創造力來自於設計師的內省、洞察、不妥協,美不是光靠外貌,是哲學,視覺能力通常是一個人完整的思考展現。

152　彈出式視窗的按鈕布局

　　周先生好，請問 App 中彈出式視窗的 2 個按鈕是上下布局還是左右布局更合理？在英文 App 使用環境下，例如「確認」和「取消」按鈕，「更新」和「下次再說」按鈕等；另外，不考慮文字長度因素，因為按鈕文字是精簡過的，預計都能放下，即使很長的文字也會考慮放外面，不放到按鈕裡面，因為這個布局規則會應用到整個 App 的彈層按鈕，所以還是想能有依據地做出選擇。

　　假設你做的 App 只在手機端呈現，那麼主要針對 iOS 和 Android 平臺，從這兩個平臺的彈出通知 Pattern 來看，右邊的是比較適合系統設計原則，也是使用者比較熟悉的。

　　若無必要，勿增實體。所以這兩個設計方案沒有在「合理」層面上的可比性，在沒有特殊需求和商業邏輯強制性的必要下，原則上應該使用慣用的控制項，Pattern 和 Layout。另外，右邊那個方案的彈出通知上，在左邊的按鈕用了深灰色突出，是說這個位置要放「確定」嗎？這兩個平臺的確定性主操作通常都放在右邊。

　　從資訊閱讀的順序上看，左邊方案的視覺動線會有一次變化，先從左

到右閱讀彈出式視窗內容文本，再突然切換到從上到下閱讀按鈕文本，降低了閱讀效率；右邊方案則都是從左到右的閱讀視線，效率更高。

但有兩種特殊情況會出現使用左邊彈出式視窗的樣式：

1. 你的產品是針對全球使用者的，文本顯示要跟隨系統語言，比如德語或者很多小語種，同樣一個簡單的單詞，也許長度超過你的想像，這個時候布局要相應調整為左邊的方案，因為這個時候的設計目的——完整讀完並理解文本，比讀得快更重要。

2. 這個場景的彈出式視窗操作，在描述上或者屬性上無法用簡單的「確定」和「取消」來完成，比如按鈕上需要加入倒計時這類互動元素，以強調場景內操作的邏輯，那麼為了讓使用者更關注按鈕上的互動資訊，刻意用了這個設計，但這個設計是不夠好的，應該盡量避免。

153 產品經理與互動設計師的工作內容的區別

> 周老師，產品經理和互動設計師的關注視角和工作內容有什麼區別？如果工作需要兩個職位同時做，想要都做好，有哪些注意要點呢？謝謝。

以前面對這種問題，我還經常仔細講解兩者的差異和重心區別，最近這兩年的職場情況讓我重新審視了這個問題，我的意見是：不要再區分什麼產品經理應該做什麼，互動設計師應該做什麼了，這兩者的交集越來越密集。

這兩者的終極目標就是為了讓產品在生命週期內確保正確的方向，準確滿足使用者價值，理解如何平衡商業價值與營運成本的關係，在 AARRR 海盜模型的基礎上透過功能的規劃、產品目標的設定計算，互動設計（可能

還包括視覺）的最佳方案，盡力幫助產品成功。

　　以始為終地來看這個目標，當然是誰有更強的專業能力，有更全局的視角，有更豐富的經驗，誰就應該站出來去推動成功落地。產品經理對產品的整體成功負責，互動設計通常為產品中的互動部分滿足產品目標負責，這兩者原本就是分不開的。現在很多大團隊中細分設計師的職位，是期望在每個環節獲得最高的效率，但事實就是溝通成本反而更高了，該省的時間也許並沒有省下來。最高的效率當然是節省不必要的環節和溝通成本，同時確保整體輸出品質，但滿足這個條件的人才又非常少，所以成了一個悖論。不過，具備這樣能力的人，一般溢價都很高，市場經濟還是相對公平的。

　　我的建議是：模糊職位給你的限制，你現在是產品經理並不意味著你不用去思考互動設計，你是互動設計師也不意味著你應該忘記分析需求合理性，探討商業可能性，以及大量的接觸使用者、研究使用者。

　　同時做的見過一些，但是同時都能做好的真的不多，一方面是專案壓力，一方面是沒有給你在開車的時候換輪胎的時間。所以，一定要有取捨，分析一下你的職業現狀，如果是公司發展中很缺產品經理，那麼你應該先做好產品經理，同時補齊設計方面的能力、開發的視角和商業的嗅覺，最後達到產品負責人的高度；如果是沒有互動設計師的支援，你應該先把互動做好，然後拓展到產品層，輸出對於產品的建議，從使用者視角給出產品營運的想法，最後也才有機會帶領一個產品專案。

　　需要注意的就是：你要跨界兩個專業領域，必然需要花費更多的時間去學習、論證、研究，這是對你堅持力的挑戰；即使是兩個方向，最終的目標還是合一產生價值，所以最好立足於現在手上的專案展開，在實際專案的階段性成功中找到專業自信，不要去搞什麼所謂的概念專案來鍛鍊，不能進入真實市場考驗的專案都沒有什麼價值。

　　專業的常識 50% 靠網路，50% 靠專家，平時多和產品經理、互動設計

師溝通你的困惑，談一個小時比看一個小時的書收獲大很多。

　　盡早建立資料驅動和商業聚焦的思考，設計師的主觀判斷在面對大量現實和數據的時候，剩下的只有權衡和決策，這兩個能力的鍛鍊是職業人的核心，一個懂得巧妙權衡和做決策有邏輯的職業人，做產品經理和互動設計師都不會差，甚至可以發展成 CEO（首席執行長）。

User
Experience

**Part5
設計方法論**

154 新手互動設計師的重點發展方向

剛接觸互動設計半年的新手需要鍛鍊的是：

1. **高效率高品質的設計輸出能力：**建立自己最有效率的工具包和學習途徑。

2. **深入理解產品的設計模式：**熟讀活用設計規範，做好產品研究，App Store 上 25 個分類的 top20 應用都操作一遍，做個橫向分析。

3. **弄清楚你的公司和參與的產品是怎麼賺錢的：**建立公司商業價值和使用者價值的思考鏈條。

4. **保持好的工作習慣：**專注的做事，累積自己的經驗，不要顧慮外部因素，讀點好書，常關注身邊和能接觸到的使用者。

以後的發展趨勢是多元的、不確定的，保持好自己的專業競爭力即可。如果現在 AI 很火你就轉去做 AI，VR 很火你就轉去做 VR，這很危險。對一些看似「趨勢」的東西，不妨先觀察、先思考再說。兩年後的設計師的綜合能力肯定會比現在高，這是可以確定的。

155 如何審查互動和視覺設計稿

另外，審查時應該關注哪些維度？有哪些比較通用的審查原則？

每日在小組內審查，leader 審核第一輪，叫上總監；產品、技術等再審一次是第二輪；重大特性，需求太複雜的可能會製作專項報告以及給老闆的匯報，至少 3 輪吧！

審查時關注需求閉環、場景閉環、可用性、一致性、資訊設計原則、

情感化。

　　原則是根據設計目標、實際使用者需求和產品場景而不同的。對於設計規範的遵守和打破不是簡單的是和否的問題，所以不可能只有一套原則，你遵守了，然後審查對照這些原則打勾。

　　基礎的認知心理學原則（比如格式塔原則等）、可用性原則都是可以做參考的，但是很多情況都是在評估非常細節的東西，這個時候通常做的是評估選擇，有時候也有妥協。

156　廣告圖上加按鈕更有利於點擊？

> 　　我的一個營運同事只要有廣告需求，都會盡量在廣告圖中加上按鈕。例如「馬上預約，立刻下單」，但在實際設計中，視覺上又覺得冗餘，特別是在廣告資訊較多時。

　　廣告圖 Banner 上加的按鈕叫做 Call to action（行動喚起），也就是 CTA。這是 Web 產品上延續下來的設計模式，按鈕文字通常帶有強烈的誘惑，比如免費、馬上獲得、倒計時之類，而且按鈕本身有下意識點擊的視覺引導，使用者會想去點。

　　但是，把這件事拆開看，首先，按鈕只是 CTA 的一種表現形式而已，只要能讓使用者注意到重點資訊並產生點擊轉換的，都是好的 CTA，視覺樣式可以有多種嘗試；然後，一個 CTA 的有效樣式是隨著產品形態、平臺屬性和使用者的社群氛圍改變的，這個可以多做一些 AB 測試來看數據，進行靈活調整，按鈕的樣式也有千變萬化，哪個才更好呢？最後，隨著行動網路（我假設你們也做行動端）使用者的成熟，那些不看 Banner 廣告的使用者早就知道那些是廣告了，瀏覽的時候會自動過濾掉。這個時候與其堅

持放上一個 CTA 的按鈕，不如想想使用者營運、內容營運、活動營運本身的最佳化。

157　面試互動設計

> 請問面試互動設計師的時候，做了自我介紹以後，是不是就開始介紹自己的專案呢？如果按照專案流程介紹一遍，感覺平淡無奇，面試官對專案也不了解。怎樣才能讓面試官眼前一亮，耳目一新呢？

面試時要隨機應變，根據臨場環境進行溝通調整，這本身就是在考察設計師的溝通能力。一般來說，有經驗的面試官不會一開始就讓你自我介紹，因為你的基本資訊在履歷裡面已經有了，他會直接選自己最感興趣的部分發問，面試官通常會感興趣的部分是：

1. 你的職業經歷裡面剛好有這個職位目前急需的能力和經驗，他想了解你的設計過程。

2. 如果你的經歷是成功的，他想了解成功的原因以及你在這個過程中做出的努力，是什麼方法讓你成功了。如果你的經歷是失敗的，他會想知道你是否反省了教訓以及你現在會怎麼改善。

3. 你的作品集和履歷展現了別人沒有的背景或能力，特別是不同領域的專案經驗，也就是我們說的差異化。一個成熟的設計團隊希望吸引更多有差異化思考的人。

4. 你在一個完整專案中，遇到的最大困難是什麼，你是如何尋找資源，積極溝通和推動，最終解決這個困難的。重要的是展示你思考和執行的過程，而不是單純展示執行的結果或設計稿。

5. 你是否知道自己真的想做什麼，為了追求這個目標，你願意付出哪些努力，或者拋棄什麼。

6. 你能否能將你以往的專案用三句話跟根本不理解的面試官講清楚，就像你和使用者、父母解釋你的工作一樣，這也是很重要的說故事的能力。

7. 你在工作中最擅長和最不擅長的部分是什麼，在與團隊進行協作中如何揚長避短。若能夠簡單、高效率地回答上面的問題，一般的面試應該沒有什麼問題。

158　大數據分析統計產品

在大數據分析統計方面有哪些設計做得比較厲害的產品以及在這方面如何評估互動設計的工作？如何快速提高在這方面的設計能力？

你的問題我沒看懂，是指大數據分析的產品本身設計很好的？還是基於大數據應用的產品，在櫃檯表現層做得不錯的？

從本質來看，所有的強網路屬性的產品都是由數據驅動的，Facebook 的社群、蝦皮的電商、雅虎的搜尋，背後都是對業務數據的深入解讀和深度營運。他們的產品設計都做得很好，某些 App 體驗可能會差一些，但是他們的搜尋設計能力是很強的（這裡不要摻雜商業邏輯、價值觀的事情，就看產品本身）。

互動設計的產出價值肯定要和商業邏輯、業務結果、系統可用性提升、使用者滿意度提升綑綁在一起，單獨看設計是沒有意義的。

「如何快速提高這方面的設計能力」，這個問題一句話說不完，至少需

要上 2 個小時的課，後面有機會再慢慢說。設計師快速提高專業能力的核心是：在正確的方向上，用聰明的方式下笨功夫。

如何選擇正確的方向，什麼是聰明的方式，怎麼下笨功夫，這個要慢慢拆開來講。

159　有哪些 CP 值較高的素材庫值得購買

國外的有以下幾類：

1. **正版授權圖片**：Shutter Stock，CP 值很好，還可以靈活協商價格和授權方式，比較適合網路產品和行動 App 產品使用。

2. **綜合類的設計素材，付費訂閱的**：Envato、Creative market，這是兩家老店了，素材品質還行，更新比較快，常用的上面都有，要注意的是上面有些素材會有重複。

3. **UI 領域**：UI8，目前看綜合品質，它是最好的，價格也很公道。記得買年費授權包，單個買很不划算，實際上買來也是練習和看看別人的設計組織思路，畢竟不可能用在商業專案上。

160　理智面對突發事件

當您遇到一個全新的專案或是突然發生一件事需要您處理的時候，您是如何思考的，您的方法論是什麼？

首先，考慮事情的性質，是好是壞，是長期還是短期，和我的關聯性

是強還是弱，理清事情性質是建立本質思考的第一步。

其次，任何事情的發生要注重最終結果，如果是持續性事件就不要在階段性的時候下結論，驅動結果的大部分都和人性、經濟效益相關，不要只考慮情緒因素。

最後，解決事情就是遵從邏輯找方案，第一優先順序肯定是定位本質問題是什麼？然後找資源去支援，解決過程依靠成熟的方法論（方法論都是現成的，不知道就需要多看點書，多認識點人），最後檢驗結果是不是符合預期，一定要閉環。

161　如何建立使用者信任

今天聽到老師說使用者的信任感依賴場景，我感觸良多，比如我們在產品中期，有了盈利模式後如何與使用者在合適的場景中建立信任，提高交易頻率，或者說什麼樣的場景會更易於建立使用者信任，有規律可循嗎？

提高交易頻率還是商業邏輯的事，這和需求相關，一天三頓飯，這是人的普遍需求，解決的是饑餓問題，但人一天會吃多少零食就是個性化需求，是解決饞的問題。你希望提高交易頻率，就要找到使用者在你的產品上的哪些部分引發「饞」的心理，這種「饞」，可能是貪便宜，怕麻煩，渴望完成一個任務獲得成就感，害怕失去一件有價值的東西等。

但僅僅完成上面的事情，還不足以建立信任感（長期信任感），信任感建立在品牌價值觀的認同上。下面的一些場景在軟體產品中有機會建立信任感：

1. 軟體啟動，使用的速度快且不卡，不閃退，任務調度迅速，這是非

常重要的基礎，但很多軟體都做不好。

2. 核心任務和功能一定要簡單，極致的簡單會讓使用者降低防衛心理，優先使用。如果一個東西複雜，使用者會從心理上抵抗反覆使用，你產品的觸達次數就會減少，沒有觸達率，品牌建設就是空談。

3. 和使用者一起升級；密切關注你的使用者怎麼感性評價你的產品，「好玩」、「潮」「不明就裡」，這些詞反映的相應功能和介面，是你應該合理放大的。

4. 幫助使用者解決問題，而不是給出提示。我看過太多的產品和服務，在使用者真正遇到問題的時候，都是給出一些莫名其妙的彈出式視窗、提示、警告，像機器一樣的線上客服，換成是工作很忙的你，你會信任嗎？

5. 觀察使用者的替代品，如果一個場景中，你的產品可以解決這個問題，而競品不能，這會極大提升信任感，使用者研究過程中，研究使用者的替代品（我沒有說是競品，你的使用者使用的替代品可能根本就不是你以為的競品）會獲得場景啟發。

162　有關晉升報告的注意事項

最近在準備晉升報告，Keynote 框架也按該職級標準寫好並附以專案說明，但覺得太乏味，並不能脫穎而出，總覺得缺乏技巧和打動人的東西。想請問如果你作為評委，更注重考查設計師哪塊能力？通常在講演完畢的 Q&A 環節，你會提什麼樣的問題？

你的感覺是對的，如果只是按照職級要求標準把內容羅列進去，並不

能突出你的個人優勢和差異化，因為別人也是這麼準備的。職級評估這種東西，說起來是對你個人能力的檢視和評價，本質來說還是一個比賽，你要確保你在當次職級評估中比其他人拿到更高的分數，才有更高的通過機率。

1. 了解一下和你一起晉升報告的都有誰，他們在負責什麼專案，有哪些專業優勢，你的欠缺點在哪裡，有針對性地準備匯報文件；

2. 和匯報會議負責的祕書溝通，調整自己的匯報時間，不要和當場實力最強的人排在前後位，你可以選擇第一個或者最後一個匯報；

3. 報告文件不要超過 30 頁，一般每人的時間也就 30 分鐘，還要加上中途提問、解釋等時間，寫太多根本沒有意義，占用別人的時間也不禮貌；

4. 匯報的過程是一個敘述的過程，你只講做了哪些，肯定缺乏支撐，你要說明個人的價值，對團隊的價值，對公司的價值，職級評定表面上是評估專業能力，實際上還是選拔對公司更有價值的人才，是一個管理手法；

5. 對設計師的要求：獨立帶領產品專案整體設計的能力、成熟的設計思考、在設計專案中的推動能力、能不能把自己的經驗輻射到團隊，帶過多少人成功晉級，是否對設計團隊的增值做過一些額外工作等；

6. 每個評委都有自己的審查傾向，有人特別關注專業能力，有人特別關注溝通能力，有人特別關注設計的推動和說服能力……我個人一般考察這幾點：用簡單的話把複雜的專案講清楚的能力（因為之前我根本不知道你做的這個專案是做什麼的，2 分鐘講不清楚專案背景、洞察到的問題以及怎麼解決的，我會認為你思考不夠，可能專案不是你帶的），現場的靈活溝通能力（總有評委會突然問非常細節的問題，一般老闆也會這麼做，不懂得快速分析問題本質給出回答，說明設計邏輯的反應缺乏訓練），基於設計思考的成果呈現（基本的設

計流程都涵蓋並應用到專案中，好的過程會帶來好的結果，千萬不要講「因為我有一個靈感」），是否考慮商業價值和產品邏輯（完全沒有這個部分，我會扣分，不過其他評委不一定會要求這個）。

Q&A：

一般我會問比較細節的互動和視覺問題，看看設計師的專業深度，因為晉升大部分考核因素還是基於專業本身的，但有時候也會穿插一些刁鑽問題：

「你負責的這部分內容，如果現在再讓你修改一次，你會怎麼改？」、「團隊中如果這個部分內容不是你負責的，你認為結果會怎麼樣？」、「如果我現在就說你的晉升不能通過，你還會補充什麼內容來說服我？」

163　構建 App 元件化

能聊一下關於構建 App 元件化的話題嗎？在產品的哪個階段可以考慮構建元件化？構建元件化的流程和標準是什麼？在製作過程中該怎樣跟開發協作？最近跟開發的負責人一起做元件化的落地，不太知道從何入手。

這要看產品的發展階段和穩定性，如果只是在 MVP（最低可行產品）驗證階段，這個時候要抓緊時間疊代和測試使用者的核心需求滿足情況，其間存在很多不穩定性，不要急著做元件化的事情。

元件化的必要性是：

1. 構建產品穩定的設計語言；

2. 產品和開發團隊規模變大，業務解耦以後用以維持設計統一性、開發統一性，提升效率，降低錯誤；

3. 形成自己的開放生態後，用來和第三方無縫合作（比如：LINE 的小程式平臺）。

如果是要做到設計和開發無縫的整合組件，（以 Android App 為例）需要有兩個條件：

1. 對齊開發和設計語言，具備基礎的軟體知識。例如，對於 Linear Layout、Relative layout 等介面布局方式的理解；

2. 深入理解控制項的使用場景和類型，了解 UX 的控制項和開發的控制項的對應關係。例如，Listitem 與 SingeList 的區別，List 與 Perference 的區別，Textfield 的類型與輸入法的關係。

現在建議使用 Flutter 來幫助設計師和開發人員溝通，實現設計的代碼化，這個 SDK（軟體開發工具套件）生成的代碼是直接可以 copy 到 Android Studio 中進行 App 構建的，不是那種為了動效和場景跳轉做的 prototype（原型）。

如果是基於 Web 的元件化，那麼透過網路上的很多 design system 的線上展示可以很好地學習到別人的最佳實踐，比如 Salesforce 的 Lighting design system。

164　資訊架構

> 怎麼構建一個合理的資訊架構？在混合結構關係裡，比如層級、自然、矩陣，在做資訊架構圖時都需要展現嗎？有沒有案例可參考？

關於資訊架構的概念，可以自行搜尋。

合理的資訊架構是實時的、動態的、隨著使用者屬性（Personal）、情境

（Context）、需求（Requirement）不同而不同，通常在一個產品或服務環境中，能夠滿足 80% 以上使用者的搜尋和使用資訊的需求，那麼架構設計就可以說是比較合理的。

　　使用什麼架構和產品達到什麼目標有直接關係，比如你希望產品的平臺化屬性更自由、去中心化，讓資訊的流動更自由，但是負責這些服務的企業模組卻是流水線型的、決策高度集中化的，那麼即使資訊架構如此設計，在後續的維護和服務上也可能出問題。

　　一般來說，資訊架構會選擇一個路徑作為基礎開展，很少有把層級式與節點式混用的情況，比如一些原型製作軟體編排元素的方式，Framer 就是層級式的，Origami 就是節點式（自然式）的。

　　資訊架構的經典書籍可以反覆閱讀，這些概念都解釋得很清楚：

1. Amazon.com: How to Make Sense of Any Mess: Information Architecture for Everybody (9781500615994): Abby Covert: Books

2. Information Architecture: For the Web and Beyond: Louis Rosenfeld, Peter Morville, Jorge Arango: 9781491911686: Amazon.com: Books

3. Amazon.com: UX Strategy: How to Devise Innovative Digital Products that People Want eBook: Jaime Levy: Kindle Store

165　設計師的溝通能力

　　很多時候公司都會強調設計師的溝通能力，那麼設計師的溝通能力表現在哪些方面，每一個方面合格和優秀的標準又是什麼呢？

　　設計師的溝通整體來說就是「符合設計邏輯的，講清楚為什麼要這樣

做」，解釋「Why」的問題，而不是「How」、「What」的問題。

　　好的溝通方式，可以導致好的溝通結果，達到預期的目的，獲得認可，在複雜團隊內對齊思考和語言，達成設計的共識，並知道下一步如何行動。

(1) 保持客觀，聚焦於問題

　　為什麼要做這個方案？以及這個方案是為了解決什麼問題？是首先需要回答的，所以設計師應該在問題的判斷、定位、洞察上有一些思考，將其作為設計的出發點。這是通常說的「需求」，不過大部分設計師都是直接把產品需求當作「設計需求」。「使用者希望在這個列表中快速找到最好的餐館」，這是產品需求，對於設計來說，是簡化列表項，突出重點，還是把推薦的餐館直接置頂，或者把最好的餐館的圖片放大，這些是具體的設計手法，選擇哪個手法和能不能直擊問題本質高度相關。沒有針對問題的洞察，就沒有方案的優劣比較，設計的溝通就很難客觀。設計師在努力證明自己方案對的時候，也別忘了客觀地說一下方案可能的缺點。

(2) 展示設計分析過程

　　設計分析過程有很多維度，其中比較重要的是競品分析和使用者研究，來自市場、對手、使用者的直接回饋與評價，會影響很多商業決策的方向。在推出方案之前，做了多大程度的研究可以提升設計方案的客觀性、可行性、成功機率。分析的過程要包含定量和定性的因素，使用者聲音與資料分析都很重要，最好一起展示。

(3) 耐心聆聽，中性回饋

　　廣泛地聽取設計審查中的意見和建議，別急著維護自己的作品，要多

思考為什麼別人的視角和你不一樣，記錄下來。如果當場沒有合理的數據和使用者研究結論支援，不要急著爭辯。大多數情況下，對方的資訊也不完整，中性的對話更有助於問題的解決。

(4) 堅持設計準則

產品發展過程中會形成自己的品牌語言、產品調性、使用者群細分和產品特色，這些都是設計準則提出的前提條件，如果一個原則形成了大家的設計共識，那麼最好不要輕易改變。在創新的過程中，要考慮對舊使用者、舊設備的相容性與友好度。

一些通用的設計準則不需要設計背景也可以理解，比如一致性，這個不能隨意妥協，也是建立專業度的好機會。

(5) 使用者價值與商業價值

善於溝通的設計師一定有強使用者視角，同時具備商業理解，在保證使用者經驗的情況下，最大化商業回報是職業設計師的工作價值。以一個標題設計來說，標題的字體、字數、字號在介面中的位置都是圍繞使用者價值展開的；但是不是有（多圖）標籤，是不是高亮關鍵詞顏色以及標題的趣味性，就是影響轉換率的商業元素，這裡不但需要有營運思考，還要有數據思考。

166 使用者經驗設計師在提升產品效率方面可以做些什麼

目前產品正在進行產品優化改進階段，除了研發人員在技術方面進行改進

> 外，設計師可以從哪些維度去最佳化效率，比如讓使用者使用上感覺上快一
> 些，互動步驟少一些……

現在產品的使用效率是第一優先級的問題嗎？如果是，那就需要做可用性改進了。

1. 深入到使用者中。使用者實際使用情況是什麼？遇到產品的最大的問題是什麼？是效率的問題，還是其他問題？從使用者真實場景和使用感受出發，得到具體的痛點和待解決問題列表。

2. 理解產品的路徑規畫。產品目前發展的狀態和最主要的產品目標是什麼？做效率的提升是不是當前最重要的事情？怎麼幫助產品在這個階段達到應該達到的目標？不要理所當然地把「最佳化」限定在互動的可用性上。

3. 設計師要橫向做好可用性測試和專家評估，如果自己設計的方案都不知道可能存在哪些基礎的可用性問題，可能是專業經驗不夠，這個需要根據你的產品實際情況按每一個頁面來單獨分析，我甚至還不知道你們的產品是什麼，沒辦法給出具體建議。

167　如何把提升產品的使用者經驗轉化為目標

> 根據 Smart 原則，使用者經驗中有哪些可以是具體的、可被量化的？（我是做遊戲 UI 的）。

遊戲產品是一個強商業驅動的產品類型，但是遊戲本身又是特別關注使用者經驗的。這兩者之間可能有矛盾，但也不是完全對立。

遊戲成功的本質還是「是否給玩家創造了沉浸式體驗」、「是否能讓玩家上癮」。

第一點是專業的遊戲模型設計、故事、遊戲類型設定、世界觀、價值觀等要素，這些主要是由遊戲的策劃來完成，設計師在這個過程中也應該更多地參與，做好競品分析、使用者觀察和調查研就，到具體的遊戲中參與互動，理解玩家的心態與情緒，這些分析本身也是 UX 設計的重要組成部分。

讓玩家上癮有比較成熟的方法，比如 hook 上癮模型等，這也是消費者產品設計的通用方法，方法中的具體數值，衡量指標本身就是 Smart 化的。

有了「沉浸式」和「上癮」兩個要素，剩下的就是大量的營運工作和如何提高轉換率的問題。

遊戲的通路廣告投放，新玩家註冊轉化，首個道具與充值皮膚轉化，日 / 週 / 月遊戲次數，遊戲停留時長等，每個都是具體的轉化場景和指標，這些數據可以透過對設計元素 A/B TESTING 的方式來測量。

建立自己的 SUS（System Usability Scale：系統可用性測量表）和 TPI（Task Performance Indicator：關鍵表現指標）來調整設計和營運方案。

可以針對自己遊戲的特徵屬性制定相關的 TPI，比如：

目標時間：在通常情況下完成這樣一個任務，一個玩家需要花多少時間；超時：一個玩家在完成這個任務時，超過了 5 分鐘；自信心：在每個玩家完成每個任務後，他們的自信心波動情況如何。

* 小錯誤：玩家不是很確定自己是否玩對了，但是結果總是會成功的。

- 大災難：玩家本來非常有自信地去完成任務，但最後還是失敗了。
- 放棄：玩家最終放棄完成這個任務。

168　競品分析的角度

在做競品分析的時候，設計都是從那些角度入手的呢？互動和視覺都是從什麼角度去做？

競品分析是產品設計過程中需要全流程去做的事，因為現在市場發展，使用者完成教育的速度都非常快，也是設計輸入中很重要的組成部分。

競品分析的第一優先級工作是找對競品，而不是分析市場中規模最大、表現最好的那個，選錯競品，分析就沒有任何價值。

這個要綜合你們之間的市場定位、使用者重合度、品牌形象、提供的產品價值等因素來考慮。假設你已經選對競品，競品分析的核心工作有：

(1) 互動方面

1. 分析互動框架（設備、互動模式、場景、行為）；
2. 分析互動流程邏輯（資訊流、任務變量、頁面關聯邏輯，邊界條件）；
3. 分析頁面狀態和規則（頁面元素，控制項、判斷邏輯 – 基於角色、時間、場景）。

(2) 視覺方面

1. 品牌一致性（品牌基因、視覺風格、多觸點的視覺一致性）；

2. 視覺基礎元素（字體、圖形、色彩、質感、動效等）；

3. 視覺規則與表現（網格系統、設計規範、演進趨勢與策略）。

169 品牌升級的流程

做一個使用者量大的品牌升級的流程一般是怎樣的？需要注意什麼？產品如果有三個或多個品牌關鍵詞，有必要整理出一個核心關鍵詞嗎？如何整理？

使用者量大是多大？十萬級？百萬級？千萬級？億級？

十萬～百萬級：品牌靠線下推廣和使用者口碑。

百萬級～千萬級：品牌靠百萬網紅，通路硬廣告，讓利使用者。

千萬級：品牌靠社會事件，抱流量大腿（BAT 等），頂級明星，自帶品牌光環，不要盲目地改品牌的任何元素。

從設計出發，品牌升級的核心內容有：品牌名字、品牌標識（logo 等視覺、聽覺元素）、品牌談吐（口號、文案等）、品牌承載（代言人、廣告、產品等）。

做好這幾件事需要注意運用完整、成熟的設計邏輯，而設計邏輯由下面幾個部分構成：

1. 品牌升級的目的。為什麼要升級？是以前的品牌出現了問題？為了顯得專業？為了拓展業務範圍？為了跟上潮流？為了覆蓋不同使用者群體？收購了一家新公司？單純想占領一類視覺符號？不同的目的和出發點，設計的過程和難度也不同。

2. 充分理解目標客戶。使用者是使用你的產品和服務的人，客戶是實際花錢購買的人，這兩類人都受品牌影響，這兩類人有時是同一個

人，有時是一群人，他們之間的關係、認可度、評價，都會反向影響品牌的作用力。你的產品、服務的核心關鍵詞要圍繞著他們展開。他們在衣食住行、生老病死中是什麼狀態，生活方式中的語境、上下文是什麼，這才是你推導關鍵詞的核心。關鍵詞不要停留在設計側，強調「傳統」、「自然」，你要的是「華碩品質，堅若磐石」這樣的核心內容，設計圍繞著客戶會買單的核心元素去構建。

3. 保持差異化：品牌設計的一個面向是簡化，簡化更容易被記住和傳播，這是常識，但是足夠的差異化，才能讓使用者記住，使用者在每個核心需求上只會記住一兩個品牌，要形成他們的下意識認知，就是保持堅持和重複。如果你的品牌設計不具備差異化元素，那麼堅持和重複的工作最後可能是為你的競爭對手培養使用者。

4. 整理核心資訊：品牌關鍵詞是打造不出品牌的，品牌是由複合元素構成的，目的是傳遞核心資訊。傳遞核心資訊的方式：

① 適度奢侈化。抬高品牌的價格、價值觀、故事性、目標人群，做降維攻擊。用設計汽車的思路來設計手機，用設計紅酒的方式來設計冰淇淋，然後定一個目標使用者能接受，但是又有點小貴的價格。

② 做生活方式的發明人。品牌傳遞不要直接指向商品，那是沃爾瑪的路線，你要指向購買這些產品背後的人及其生活、思考、審美、情趣，打造一個「我也是這樣的人，我知道你想要什麼，你還不來買嗎？」的語境。「斷捨離」、「斯堪地那維亞風」、「馬拉松」、「嘻哈 style」，都是在樹立這種標籤。

③ 品牌一定要溝通，不要宣傳。「此時此刻你在想什麼」、「我懂你」、「有些東西是要改變了」、「我給你講個故事」、「不如試試這個」完成這個溝通過程，品牌才能植入消費者心裡，但這個過程需要長期累積，也很困難，所以大部分宣傳還是停留在影劇中植入產品

這個層面。

④ 品牌依賴流量導入。一個知名遊戲主播使用的鍵盤，當然比掛在 momo 購物的廣告 Banner 上的鍵盤更有說服力。現在的品牌都在尋找這種自帶流量的個人垂直平臺，然後根據品牌定位和他們做深度合作，流量在哪裡，銷量就在哪裡。選擇流量方式，如何合作，透過什麼方式講故事，是當前品牌設計中很重要的一個環節。

170　視覺層面的大改版

你曾經發過開會時貼的關鍵詞標籤，我們在改版時也用過這種方式，我想問視覺層面的大改版通用的步驟是什麼？

貼便利貼的形式是 KJ 法，但是貼的目的會根據工作內容有差別，是卡片分類，還是腦力激盪，還是做使用者旅程圖（User Journey Map），目的不同，貼的方式不同。

單純的視覺改版一般步驟是：

1. 定義目前產品的視覺問題，找到關鍵問題，改版才有結果可以衡量，視覺不是單獨存在的，除了美以外，更多的是資訊傳達和品牌印象；

2. 分析品牌需求、使用者回饋、競品改版情況以及視覺設計趨勢；

3. 將以上的分析做一個 design brief（設計概要），進行第一輪匯報，確認問題是否正確，需要投入多少時間、人力、資源來處理這些問題，制定專案計劃；

4. 根據專案計劃，把視覺設計按屬性制定設計流程，比如圖示、版

型、字體、圖片、色彩等，概念設計雖然是整體展示，但是元素屬性的設計還是基於 atomic design（原子設計）方法的；

5. 根據設計問題、設計方向、品牌調性將分開嘗試的各種設計元素做組合嘗試，找出最符合設計需求的 hero image（主頁橫幅），也叫 keyline visual 的，就是主視覺方向；

6. 根據主視覺繼續設計 20 ～ 30 個介面，再把介面放入各種融合場景中測試，比如手機、網站、平面廣告等；

7. 確定設計後，生成 style guideline，開始後續開發等工作。

171　同一 App 介面中的兩個入口

> 在 App 頁面中，出現了兩個指向同一功能入口的連結，在體驗上有什麼問題？有人曾講過類似的問題，是關於手機加書籤收藏位置的，當時的結論是：左上角和底部更多操作裡的書籤都收納到底部，合二為一了。為了使用者更容易記憶，除此之外，還有其他原因嗎？

互動設計的基本原則是「符合直覺」與「最佳化效率」。

不在同一個 App 介面中，使用兩個入口（可能是圖示，可能是圖片）指向同一目的介面，原因是：

1. 手機的螢幕尺寸有限，手指操作又需要一定的元素間留白，這就導致手機在介面上寸土寸金；同時，為了保證合理的可用性，大面積空間讓位給內容，那麼留給功能區的部分就非常有限了，你還留兩個入口給同一個頁面？這違反了「最佳化效率」原則。除非是這個目的頁面有非常高的商業價值，但本質上還是低效的，因為點了第一個

入口成功找到目的介面的使用者，基本上不可能再退出來點第二個。

2. 兩個入口，一個目的，一定程度上是增加了使用者的選擇負荷，當然，有些產品就是刻意這麼做的，比如某些拉流量的廣告。產品經理的說辭通常是：「使用者點哪裡都可以進，這不是提升了易用性嗎？」但是因為第一點原因的存在，刻意增加某個功能的曝光，勢必影響了其他功能的曝光，另外，使用者如果這次點 A 可以進去，下次點 B 也可以進去，這顯然帶來一定的「誘騙感覺」，使用者會反問「那我究竟應該點哪裡進去？」這違反了「符合直覺」原則。

甚至還有產品經理提出過：「那網站上的導航有『首頁』連結的入口，為什麼點網站 logo 還能回首頁呢？」這是他們本質上就做錯了啊！而且網站點 logo 回首頁是有歷史傳承的。所以，現在很多網站仍然保留點 logo 回首頁的傳統，但「首頁」連結基本上都被去掉了（不排除有些小網站仍然沒改）。

PS：

輸入網站一級域名網址，但很可能被帶到二級網頁這種事，要看清楚，二級網頁基本都有「回到首頁」連結的。

172 怎樣寫互動設計規範文件

最近部門要求要寫互動設計規範文件，不知道該從哪方面寫起，也不知道該寫一些什麼，老師可否給些意見或建議，或者給一些相關的資料來學習一下。

現在網路上常見的 design guideline 很多聚焦於樣式指南的範疇，如果

要舉一個比較完整、成熟的設計規範案例，應該是蘋果的 Human interface guideline（人機介面指南）。從內容結構到指南描述都非常簡單、平實、易用，很有指導意義。

客觀分析一下在 User interaction（使用者介面）的部分，蘋果特別說到了互動特性（interaction feature）和範式（patterns）：3D touch、可達性、音訊、驗證、手勢、回饋、進度、導航、請求處理、設置、術語表等是圍繞系統本身的軟硬體能力還有人的行為展開的。

以此類推的話，如果你自己要寫一個互動設計規範文件，要包含的範圍內容至少應該有：

1. 設備支援的情況（基於什麼設備，這個設備的輸入和輸出有哪些方式，使用者對此設備的空間感知是什麼）；

2. 目標使用者的情況，關於人的屬性部分、語音、體態和手勢分別是什麼（是人主動操作，還是系統主動識別）；

3. 使用者與設備的互動形式有多少種情況，通常在怎樣的場景下，這些場景會引起什麼樣的互動限制條件；

4. 使用者的基本資訊流應該如何完成，需要遵守哪些設計原則（如果是可選的條件下）；

5. 為了讓使用者完成任務，我們提供了哪些互動組件，範式、回饋、資訊架構怎麼構建；

6. 如何保證可用性，符合人的直覺，使互動過程舒適等輔助方法，甚至是提供某些服務設計。

173　面試產品經理，如何準備作品集

面試產品經理時應該準備作品集嗎？如果需要應該有哪些內容？

　　產品經理的工作經驗基本上透過一些常規的產品思考提問，可以了解大概。我側面觀察過的產品經理的面試，一般都是現場的產品邏輯分析以及對過去產品設計過程中的細節詢問。因為產品經理的工作比較難以標準化，所以各個公司考察產品經理的方式都不同，不一定會看「作品集」。

　　我理解你說的「作品集」，應該是用於證明「我有足夠能力勝任產品經理工作」的各類文件或者工作輸出。產品經理當然是可以有「作品集」的：

1. 對過去工作的專業描述：詳細說明在各個版本的產品設計過程中，你負責的工作內容，哪些使用者需求是你洞察的，你如何將這個洞察轉化為功能。在設計過程中如何透過有邏輯的思考設計整體產品的架構、核心任務、資訊流，如何在滿足使用者目的的同時達到了商業目標。每個版本的疊代，做哪些功能，不做哪些功能，配套的營運思考是什麼。如何判斷需求優先級和重要性的，如何理解目標使用者的變化等；

2. 詳盡且有獨立思考的競品分析：在你從事的垂直領域的產品中，你深度分析了多少個競品，他們的產品設計邏輯是否可以逆向推演，為什麼他們的決策成功了或者失敗了。如果你來設計一個類似的功能，你如何做得比他們更好？這樣的分析應該是產品經理的日常功課，你肯定有相應的報告文件可以展示；

3. 建立使用者視角的體驗邏輯：你每天接觸多少使用者，你是怎麼發現目標使用者聚集的位置，如何觀察他們，和他們走在一起，如果他們向你抱怨你的產品很爛，你通常會怎麼辦？如何透過觀察，訪

談，社群網路服務平臺去理解他們，如何在粉絲群中獲得真實的聲音⋯⋯這些也是產品經理的日常工作，你應該持續記錄和追蹤；

4. 產品設計過程中的細節思考：一個成功的產品經理肯定不止停留在策略層的思考、行業的判斷、競品和使用者的洞察。產品介面中的每個細節他應該都很熟悉，特別是互動架構和視覺表現的層面，他也許不會動手做，但為什麼最後產品使用了這樣的介面形式，他應該是非常清楚的。把決策的依據、當時審查的難點、和老闆溝通時的障礙，專案組遇到技術問題時你的 B 計劃，沒有時間和財務預算時你怎麼曲線救國的⋯⋯這些都是產品經理天天會踩的專業陷阱，專案管理難點、團隊溝通難點，你成功克服的困難，就是你最好的競爭力，你可以在文件中寫出來。

174　Office 系列產品互動設計

> 最近研究 Office 系列產品的互動設計，從 2010 到 2013、2016，多文件打開有比較大的變化，2010 是多文件都在一個視窗中並排顯示，到了 2013 後卻改成了單獨的一個個文件視窗的獨立形式，可隨便拖移，想怎麼排列就怎麼排列，2010 到 2013 兩種多文件打開方式的變化主要出發點是什麼？或者說為什麼要變？

這是一個挺經典的問題，除了 2013 版本後多文件打開都變成了獨立視窗以外，其實 Excel、PowerPoint 和 Word 軟體在之前的版本上的邏輯也不同，比如 Word 就是多文件打開也是獨立視窗，而 Excel 打開獨立視窗必須透過 Shift ＋點擊 Excel 程式圖示的方式實現。

具體的設計邏輯很難逆推，畢竟我不是 Office 設計團隊的，但有一些歷

史典故可能可以說明這個問題的源頭。首先，這幾個軟體不是相同的開發
團隊來做的，不同的開發團隊對技術架構的設計哲學不一樣，Excel 團隊倡
導 DDE 模型，就是動態資料交換，把對資料的輸入和輸出作為電子表格的
操作機制；而 PowerPoint 團隊提倡 OLE 模型，就是文件的連結和嵌入，這
兩種不同的設計機制，必然帶來各種不同的細節。

　　隨著微軟 Office 設計語言的逐漸成熟和穩定，這些歷史問題在新版本中
會不斷地被統一、被修正。

　　讓每個文件擁有獨立的視窗，猜想出發點和辦公使用者的使用場景相
關，現在的顯示器尺寸和解析度都在不斷提高，雙螢幕也逐漸成為辦公使
用者的標配，那麼透過複合 TAB 承載多視窗的形式，其優越性就不大了（當
然也會引起一些習慣該模式的使用者的反彈）。

　　當然，獨立視窗也不是沒有缺點，比如同時打開多個文件，又在其中
一個文件中觸發了互動視窗的話（比如：列印設置對話框），你要反覆切很
多次視窗可能才會找到。

　　也許更好的解決辦法是，讓使用者可以自己設置習慣的多文件視窗模
式，類似 PS 那樣。

175　互動設計師的作品集

　　互動設計師作品集應該包含哪些必要內容？能加分的內容又應該有哪
些呢？

　　這裡只說「作品集」的部分，履歷的問題網路上有很多文章可以參考。

　　1. 作品集包含的最重要的部分肯定是作品，放四五個能展現你整體能

力的作品會比較完整（當然也要看你是不是經歷過這麼多）。我說的「完整」，不是那種大產品整體的完整改版，也可以是那種非常具體的模組或功能需求，完整的意思是設計思考–流程–方法–執行–驗證閉環都完整出自你的手。這樣可以展現你對待設計的態度，無論大改版還是小需求，必要的過程和思考都要做的到位，這才是職業設計師。

記得把最重要的作品放在第一位，比如使用者量較多，公司內外獲得過獎勵，市場上比較知名，甚至是面試公司的競品。

2. 不要只放線框圖。你的單個作品至少應該包含需求分析文件（不是產品給你的，是你自己做的）、資訊架構圖、資訊流程圖、具體的頁面互動稿。這裡面需要在每個文件上展現你的設計思考，你當時是怎麼考慮這個問題的，設計過程中是不是有反覆思考過，如果有懷疑怎麼去驗證，設計稿是否清晰，是否符合邏輯地表現了完整的互動流程，極限場景和邊緣場景有沒有考慮到。

3. 自己怎麼想的就怎麼寫，不要照抄或篡改設計方法論。我看過很多互動設計師的作品描述，前面先在書上抄一個設計框架，然後就把自己的設計輸出往裡面套，這樣的作品集 5 分鐘就問出毛病來了。你有沒有深入理解使用者，看過產品資料，發現過使用者痛點，資訊流程中的缺陷抓得準不準，你自己心裡肯定有數，編是編不出來的。面試官也會用各種問題探尋你的真實情況，究竟是獨立負責，還是團隊內協作，或者只是打雜而已。

4. 互動設計師也要有視覺能力。這裡不是要求你把作品集設計得多麼美觀，但是不要有錯別字，分得清資訊邏輯關係，圖片清晰和字體字號有自己的一套 style guide，元素能對齊，不要在黃色的背景上放一個綠色的字，少用或者不用驚嘆號，這總能做到吧？別的面試官什麼情況我不太清楚，我看互動設計師的作品集，如果作品集中超過

3 個明顯的錯別字（特別像標題這樣的地方），後面的我就不看了。

5. 加分內容，是你的橫向能力。比如對產品需求真的有自己的獨到見解，發現使用者的痛點時有很好的洞察，互動設計稿的細節考慮非常周全，有對技術開發難度的預估和把握，甚至有商業層面轉化的思考。互動設計不是單獨存在的，它是一個遵循邏輯，符合結果導向的綜合設計過程，你越像一個產品的整體負責人，你的互動設計就越成熟。

176　資料的價值

> 想請教下與資料相關的知識。如何篩選自己需要的資料？如何從分析營運數據得到體驗設計的思路？怎樣從體驗設計的角度出發規劃資料埋點？我們公司是電商平臺，目前開始有些流量，日 UV（獨立訪客）十幾萬級別。

隨著網路的發展越來越成熟，大家逐漸理解到要更精細地做事，符合邏輯且可量化評估，這就讓資料的價值越來越大（其實資料對每個行業都是重要的，只是因為網路的產品形態讓資料的相關工作直接成了工作必須技能）。

做網路產品，資料的價值一般有兩個：資料驅動決策（提升商業成功率）和資料驅動體驗（降低產品失敗率）。如何篩選自己需要的資料？

個人認為，資料分析和運用的一系列工作要產生好的效果，必須先思考清楚一個問題——什麼資料才是有分析價值的？我希望獲取什麼資料？業界有一個詞叫「北極星指標（North Star Metric）」，也就是對目前產品成功來說最關鍵的指標，比如，對於電商網站來說，頻道訪問量、搜尋量、成交量……這些數據都是很關鍵的，由於不同營運目標和平臺發展策略，

這些數據的重要性是動態變化的。但總有一個核心指標是在當前必須關注的，如果你做垂直品類的爆款引流，那麼單日爆款成交量就很關鍵。

關於指標的選擇和判斷，可以對比 AARRR 模型來思考，同時要結合產品階段和使用者社群性格。

如何從分析營運資料得到體驗設計的思路？資料經過採集 – 建模 – 分析後，得到的洞察才有價值。

採集階段就有明確的埋點要求，比如像 UV、PV（訪問量）、點擊量、營運專題的疊代等，這些應該做到視覺化 / 全埋點，任何一個環節的埋點缺失會影響你分析整體效益，難以猜測和理解使用者的「意圖」，數據只能表現使用者的行為，但當諸多行為形成有邏輯的事件流後，使用者的「意圖」就是最有價值的成果。

核心轉化流程，對於不同通路來源，不同推廣方式的 A/B testing，這些需要做代碼埋點，形成行為的大數據，導入你的資料分析模型中分析，建模聽起來很高深，其實就是再組織分類，簡化語義，直到產品經理和設計師能看懂。

「怎樣從體驗設計的角度出發怎樣規劃資料埋點？」應該改成「如何從資料埋點得到體驗設計最佳化的思路？」這是資料分析的範疇，資料分析不但要看廣度，還要看深度。

廣度就是比較普適的看使用者的行為，點閱量、訪問量、購買操作、操作之間的序列關係，看關鍵轉化步驟的跳出、失敗、回滾等操作，提煉出有問題的點。自己也作為小白鼠，去按照這個流程走一遍，看看自己操作時會不會卡，踏實去還原。

深度就是挑選一些極端使用者，比如每天都網購好多筆的，一個月天天都看某個頻道但從來不下單的使用者……研究他們的行為路徑，看看他們這些行為的樣本是否有潛在可以挖掘創新或體驗提升的點，「難搞的使用者」往往會幫助你更好地洞察場景中很難設想的問題。

177 如何讓公司了解使用者經驗帶來的價值

> 我在一家網路金融公司工作，同一個 App 由不同事業部設計師在設計，而且其他事業部沒有 UE（使用者經驗），老闆不是產品出身，對使用者經驗也不懂，以為只是做得好看炫酷就好。我作為一個統籌部門的 UE，如何讓整個公司了解使用者經驗能夠帶來的商業價值？並且能夠讓公司看到 UE 的價值。

首先做一個當前版本產品的 UX（使用者經驗）審計，包含以下幾個方面：

1. 產品呈現是否很好地滿足了商業目標。找各種營運資料來分析目標值和偏差值，以及使用者行為資料，給一些 UX 設計上提升商業數據的假設；

2. 對產品目前的核心使用者做一個訪談交流，包括觀察、高級使用者訪談等，收集使用者現在的投訴、建議、回饋等；

3. 把這些數據分析和使用者調查研究的結果做成一個表，要具備邏輯、美觀、簡單。找一個高層上司聚集的場合去匯報，只說現象和看到的問題，然後告訴大家你的下一步計劃；

4. 作為統籌部門的 UE，應該為整體體驗負責，所以組建一個短期的攻關小組是比較可行的方式，比較容易針對上面看到的問題，快速拿出一些解決方案，投入到實際營運中實驗，如果產品大版本不支援，可以做一個先行版之類的；

5. 把設計改版後的數據和使用者回饋，再做一個回顧分析，比較之前的方案看看哪裡有提升，再做一次匯報；

6. 把做過的這些東西導出為標準設計流程、設計指南和設計系統，具體根據你的公司規模、部門大小、產品線交織情況來定，然後固定

成為組織流程，並組織設計師學習掌握，再制定相應細節的各種設計方式和驗證流程。

178　怎樣陳述設計方案

我們最近做一個較大的模組的版本大更新，修改的點非常多，也非常散亂，在講設計方案的時候，我的小組員都不知道我在講什麼，針對這種情況，有什麼辦法能讓我在思考和描述方案的時候邏輯更清晰呢？

構建設計概念的時候可以按照下面的過程來思考和陳述：問題—目標—方法—方案—細節—測試—總結。

1. 首先回答為什麼會有這個版本的大更新，一定是有重點需求，來自產品策略的大調整，定位改變，或者使用者側的重要回饋。一個改版一定是有驅動力的，否則不會投入大量人力和時間去做改版的事。

2. 定位好問題後，就要給這個問題定一個假設的設計目標——這個改版會解決哪些問題，這些問題為什麼是需要首先被解決的，這就是你的「各種修改點」的集合。整理修改點的屬性分類，把他們做一個共性的歸納，這種歸納既利於和產品經理的溝通，也更容易向開發側傳達設計需求。你說得非常多，非常散亂，可能是因為你和產品經理都沒有很好的經驗技巧來做歸納。

3. 使用正確的設計方法來確認設計過程中的各種輸入和輸出，讓非設計背景的人聽得懂，看得明白。設計的理論支持、原型 demo、資料分析……讓討論設計方案時所見即所得，會提高審查的效率。

4. 方案的細節是用來說明複雜的商業邏輯、體驗上的感受和技術側的

難點的,說線框圖之前先說清楚資訊流和使用者旅程,說視覺稿前先說清楚品牌調性、產品定位和目標使用者的視覺偏好。

5. 任何方案都可以做一些基本的測試,帶有原始資料的方案更容易客觀地被評審。

6. 自己先說明設計方案的優缺點,不要在會議上讓老闆和其他設計師來挑毛病,好不好你自己心裡有數,大家也看得見。

179 如何平衡使用者目標和商業目標

使用者目標和商業目標本質上不是衝突的,商業達成的前提條件就是滿足使用者需求價值後獲得合理的收益。

由於過去的商業環境中資訊不對稱比較嚴重,物質生產與獲取也不豐富,使用者和商家之間存在巨大的資訊差,且處在賣方市場,所以商家作惡的成本很低(其實這是一個高維和低維的問題,在不熟悉的領域,使用者天然是有資訊瓶頸的)。製造虛假需求、恐嚇使用者、利用使用者隱私、價格歧視、偷換概念、隱瞞真實資訊、降低必要成本獲取暴利、造假售假等。

但隨著經濟發展與消費升級,使用者的知識水準提升,網路讓資訊更為對稱(也可能是另外一種不對稱),幫助使用者獲得了更多的選擇權,特別是大眾消費品領域。商家逐漸意識到,優先滿足使用者需求,提升產品對使用者的價值,才是獲得長久商業成功的保證,除非是那種準備撈一票就走的。

有了這個基本認知,那麼平衡使用者目標與商業目標的方法就容易理解了:

1. 資訊透明公開、誠信:功能說明上小到看不見的字,使用者抽獎時內

定熟人，關聯推薦的下載又不讓使用者取消……這些小聰明的手法既損害與使用者間的感情，也傷害整體的商業目標，應當盡量避免；

2. 守住使用者價值的底線：使用者為什麼使用你的產品或服務，這個底線是不能突破的，在核心任務上保證使用者的正常使用，提升易用性和效率。使用者想買一款筆記型電腦，如果必須多買一個電腦包才賣，就是突破價值底線；

3. 不要刻意浪費使用者時間：聚焦節約時間的產品不必做密集式地營運，聚焦消磨時間的產品一定要足夠有趣，促成沉浸式體驗，否則都是在浪費使用者的時間，浪費時間就是浪費生命，使用者不會原諒你；

4. 直接告訴使用者你要賺錢：免費雖然是很好的招攬新客手法，抽獎雖然是很好的促銷手法，但也會帶來很多低品質流量。所以沒有小聰明是萬能的，你要賺錢就大大方方告訴使用者你為什麼要收錢，你能夠滿足使用者的核心訴求，收錢不是什麼壞事。

180　全鏈路設計

在談全鏈路設計的今天，設計師怎麼做專業度縱深和知識多元化的平衡發展。

這是一個選擇方向的問題：究竟是期望獲得更多元視角的知識，來幫助最終做好設計；還是讓自己得到更多職業選擇的可能，走上管理或者創業的道路。

全鏈路的定義和建議和我之前提過的全流程思考的設計師是很類似

的，這裡不但強調全局思考的敏銳度（這件事情要做成，我在其中的作用，其他同事和工作環節的作用，相互之間的關係），還要有全流程關注的積極性和態度（這樣做是不是足夠有效率，是不是投資報酬率最優的，除了輸出設計稿之外，設計還可以幫助哪些環節的成功），至於是否一定擁有全流程設計輸出的能力（輸出使用者研究報告、輸出互動設計原型、輸出視覺設計稿、輸出動效 demo……），倒不是特別關鍵的。

專業度縱深從表現來看有這幾種：

1. 你知道別人不知道的設計知識和背景，可能是因為你閱讀面比較廣，知道很多經典案例；

2. 你了解這個設計的前因後果，歷史傳承和踩過的陷阱，說明你在這個領域，這個產品形態上做過比較長的時間，遇到過足夠多的問題；

3. 你能從一個設計上的小問題洞察並發現更本質的原因——使用者為什麼犯錯？這個錯誤在其他狀態還會有嗎？是否在系統級也具備普遍性？這些普遍性在社會學、人因工程學、心理學上有沒有一些論證和研究？

4. 你能快速發現一個別人發現不了的細節問題，互動上的強迫症，視覺上的像素眼，使用者研究上的同理心，都屬於這類。

你能從不同維度的視角同時評論一個設計方案，並最終給出一個最佳平衡，你會想到商業上的問題、資料的表現、技術的瓶頸等。

做到上面 1 ～ 2 點，你可能是高級設計師，做到 3 ～ 4 點你可能是專家設計師，全部做到，你可能是神。現代設計的進步越來越依賴跨學科的綜合團隊的共同工作，而且每個人都有自己思考和能力的邊界。

所以你會看到，需要更加的專精，這一定離不開聚焦當前專業的不斷探索、掌握更新的資訊，更好的實踐以及更有邏輯的思考策略；同時，深度的持續突破，一般都會有廣度的介入，當你橫向能力擴展後，一定會對垂

直領域的理解更上一層樓，它們不是矛盾的。

181　UI 與 VI 的視覺規範

> 　　我們公司在產品 UI 和平面 VI 方面都總結了一些視覺規範，但是在實體平面設計和品牌設計方面一直不知怎麼整理一個好的規範，讓供應商和同事在展覽或者各種會議時能夠做出和我們風格統一的物料，還想聽聽周先生在這方面製作規範的建議或者有沒有好的例子可以讓我們學習下。

　　成熟的平面 VI 規範，理論上應該涵蓋了各種實體平面設計的字體使用、色彩使用、版型選擇以及印刷的材料建議，在網路上搜一下比較大的公司的 VIS（視覺識別系統）手冊，或者去一些平面設計公司談談，都能看到比較專業的指導手冊。

　　供應商和同事不遵循設計規範一般有兩個原因：你的規範裡面沒有考慮這些場景，沒有給出相應的範例和參考，別人不知道怎麼做；你的規範只有視覺樣式，但有時候做事的一致性及遵循程度和企業品牌價值觀、要求標準相關，也就是包括 BI（行為識別規範）、MI（理念識別規範）。

　　你可以去查查麥當勞的品牌規範作參考，從中可以看到，要合作夥伴遵循風格需要做到：準確地傳達你的品牌理念和價值觀，給出視覺上的參考範例和反例，明確規定哪些方式不能做。

182 互動設計師需要掌握哪些資料分析方面的技能

作為一名互動設計師，我們需要掌握哪些資料分析方面的技能，以及在企業運作當中，互動設計師會在資料分析過程中達到怎樣的程度？

專業的資料分析應該是產品經理和產品營運的事情，互動設計師平時可以接觸，主動去理解的資料通常有：後端打點統計到的產品相關數據（日活躍用戶、留存率、流失率、轉換率等，根據產品屬性不同，關注的重點數據也不同）。

這些資料看了後要去參加一下產品經理的例會，看看公司的產品關心的資料數據是哪些，他們一般會怎麼看數據，然後你從 UX 的角度給出自己的意見。

如果你們公司也用 Google Analysis 等工具，你可以申請一下這些數據的訪問權限，每天看看，形成一個對產品整體使用者行為數據的印象，然後追蹤產品基於這些分析給出的具體產品洞察，培養自己的思路，在這個資料裡面也可以看到很多基於使用者行為的統計，透過同理心猜測使用者行為背後的意圖，作為後續使用者研究階段的參考；資料的獲取、統計、清洗和輸出報表都不算很難的工作，真正的難點在於解讀和反覆驗證，只看一次數據是沒用的，只會看數據統計結論而缺乏洞察也是沒用的。

企業運作中，通常是設計師有這個需求，產品會嘗試幫助申請相關權限，當然核心的商業資料很有可能不開放給你，這有資訊安全的問題，但如果大家都根據數據說話的話，有很多需求的傳達會變得有效率。

183 如何進行產品體驗度量

類似 CRM（客戶關係管理）和 ERP（企業資源規劃）這樣的企業級產品在使用者很少、UV（獨立訪客）數據很低的情況下，如何進行產品體驗度量？有哪些方法？

CRM 和 ERP 這種 toB（面向企業）類產品如果使用者很少的話，要定位一下使用者少的原因，大部分可能是推廣、銷售、客戶採購的問題。你要先做到以下幾件事情，才能開始進行合理的產品體驗度量，否則度量的輸入數據的失真會很嚴重。

1. 有針對性地對比相關優秀的競品，看看別人在產品體驗上是否有比自己做得好的地方，這些內容只靠設計師的專業分析就行，不用依賴來自使用者的資料和訪談驗證。

2. 對種子使用者和高活躍度的使用者進行一次深訪，定位他們的工作流程，業務模型，以及這個系統使用過程中的問題。你可以認為這是一次深度的可用性評價和焦點群眾。

3. 每日核心資料的建模，確定是長期數據不好看還是週期性的波動，toB 類產品會受到業務週期的影響，不要誤讀數據。

4. 產品起步期要聚焦解決核心問題，並快速理解客戶的商業邏輯，建立模組化的服務，最佳化流程。這個時候使用者業務的匹配程度，是不是解決了核心需求是關鍵，比如系統快不快，穩定不穩定，處理大量資料和文件時是否便捷。這些都是產品體驗的核心：度量核心任務完成率、使用者操作失敗率、使用者滿意度等指標。

5. toB 類產品對使用者經驗的度量，一定要做客戶高層和採購負責人的一對一訪談，理解他們的營運目標和公司組織管理邏輯，不要只從

2C（面向顧客）使用者的角度出發。

184　註冊 App 的步驟

首先要考慮的是究竟需不需要註冊流程，然後思考註冊應該放在哪個環節（一開始、任務完成後，還是必要資訊或獎勵獲取時）才不會讓使用者反感，最後才值得去考慮流程是否簡單。

大多數註冊流程是營運需求和 CRM（客戶關係管理）的需要，根本和使用者無關，「我在你這裡有註冊資訊，就一定會成為你的忠實使用者嗎？」

通常的做法是先讓使用者瀏覽部分內容，有明確的吸引力後才告知使用者需要註冊。

如果產品必須讓使用者從初始步驟註冊的話，要盡量思考如何降低註冊的門檻，提高註冊的效率和成功率。

1. 允許使用者連接其他社群平臺的帳號（比如 Facebook、LINE 等），獲得基本帳號資訊；

2. 讓使用者輸入手機號，獲得驗證碼，也為未來使用者可能忘記密碼做準備；

3. 其餘需要完善的資訊，包括實名認證、年齡、郵箱等資料，可以在產品使用過程中逐步引導使用者補充。

185　手機 App 的動畫效果的價值

動畫本身的作用不同，帶來的價值就不同。如果你只是想做一個具備

基礎可用條件的產品，而且產品非常強調成本，CP 值優先，那麼會帶來很多限制：晶片效能較低，螢幕解析度不夠，運行暫存記憶體不足，對動畫的渲染限制很多，還會同時帶來功耗提高和性能下降的問題。這種情況都會讓產品團隊，技術團隊質疑動畫的價值。

但是，如果你的產品希望走入高端市場，更強調使用者經驗的整體性優化，動畫又是不可或缺的。因為動畫可以傳遞出靜態視覺資訊傳遞不了的資訊維度，同時可以給互動操作更符合直覺的回饋：

具有功能性資訊的動畫能很好地幫助使用者理解場景中的要素變化，同時降低心理負荷，比如讓使用者等待的進度條動畫。

具有情感性資訊的動畫，能很好地傳遞品牌調性，讓使用者在使用的過程中獲得更好的人性化感受，比如長按 iOS 桌面的 App 圖示的時候，圖示從靜態變成抖動的樣式好像是 App 在說：「好害怕，別刪我。」

元素本身的細節動畫會讓使用者感覺到設計者的細心、專業，同時更好地表達當前的點擊回饋，並預期接下來的系統行為。

轉場動畫會建立起上下文的聯繫，讓使用者不看文字也知道前後跳轉的邏輯關係，不至於迷失在快速、複雜的操作中。

總而言之，動畫是人機互動過程中的一個必要手法，特別在消費者產品領域，動畫除了傳遞必要的功能資訊外，還擔負著品牌傳達、情感化設計的角色。

但是，如果你設計的是特殊化場景和特種用途的產品，那麼是否使用動畫要根據場景來判斷了，比如戰鬥機的作戰指示介面，若放入不必要的動畫，想想就是不合理的。

186 初級創業者怎樣解決產品包裝設計問題

不太清楚你的問題核心是聚焦在設計，還是聚焦在使用者增長上，我只講設計方面的。

無論怎麼說自己魯蛇，創業必然是有啟動資金的，只是你願意在產品包裝設計上（這裡我理解為整體產品的品牌形象，而不光是包裝盒的設計）花費多少比例而已；另外，你做的這門生意面對的使用者或者客戶，是否真的在乎你的品牌形象，產品的初始競爭力是不同的，有些是靠進入了合適的行業，有些是靠大客戶支持，有些則完全就是拼 CP 值。不同的啟動背景，對設計的訴求不同，不是說設計必須是第一優先級的問題。

品牌形象的建立在初期，沒錢沒人的時候，你只能二選一：要知名度，還是要好評度。這取決於你的目標市場現在需要什麼。

要知名度的話，可以選擇走親和路線，蹭流量和熱點事件，適時推出一些短平快的營運設計案例，選擇正確的通路進行傳播，比如杜蕾斯官方帳號的做法（當然，杜蕾斯是做得非常專業的，你可能很難複製一樣的思路和團隊）。這裡的包裝設計要極其貼合你的產品功能和賣點，有傳播性為第一目標，記憶性倒不是特別重要，因為你的頻率高，重複次數多了，大家自然有印象了。

要好評度的話，就是聚焦於自己的價值觀，透過打開垂直差異的使用者群關注來形成口碑，比如核心價值觀是真貨，那麼就把製作的整個過程進行直播，並允許使用者對產品進行現場抽檢，從互動行為到消費者連結都圍繞著這一個價值觀做，做到使用者信服。圍繞著這個主線，再展開具體的設計，強調絕不抄襲、尊重版權、真實抽獎等。做有信譽的事情，一般都不僅僅是視覺層的產品設計，還包括更多服務設計和價值觀與人物設定建立的工作。

187　開發很難實現的視覺效果和互動效果

　　暫時沒有一個視覺效果的開發實現難度對照表，在回答這個問題之前需要先限定一下範圍，Web 端產品和行動端產品對開發的挑戰是不同的，但是從開發的角度來看，實現什麼效果都是成本和收益的問題。理論上任何你見過的、沒見過的效果都做得出來，Web 端有 canvas 和 WebGL 渲染，行動端有大量的動畫庫、控制項庫、GPU 渲染演算法。

　　對企業來講，投入多少研發人力，並且專門用於解決視覺和互動效果的開發，這是一個商業問題，有很多設計層面的事情對不同產品來說，優先級是不同的，如果不是核心商業因素，可以不那麼著急著去考慮。設計師非常強調這個，是因為他的工作本身要對這個負責，而開發團隊也許不這麼看，這裡面就出現了溝通障礙。

　　對開發團隊來講，更多考慮的是技術整體性、系統性能、功耗、穩定性等實在的問題，他們的視角是技術驅動，比如你要在 Android 平臺上做一個圖庫的應用，到他們那裡會分解為：需要用到 camera 類中的哪些方法，圖片怎麼顯示、分類、排序、圖片選中後的 focus 效果，圖片被手機點擊、放大、縮小的方法，這涉及 X，Y，Z 軸的判斷、位移等屬性。如果圖庫顯示要做成循環的，還需要涉及修改重寫 Adapter 中的 getCount 和 getView 兩個方法。

　　你看，一個簡單的、對設計師來說就是幾張圖的事（有時甚至是幾句話），在開發那裡會變成很多細分的、有邏輯關係的一系列代碼，所以開發人員需要在動手前詳細了解需求價值、專案時間、效果難度判斷，技術是否支援，能不能進行代碼複用等問題。經驗足，有耐心，認可你的需求價值的開發，會認為這個可以做，不太難，或者努力一下能搞定；經驗不太足，對你的需求價值有懷疑，專案時間又緊迫的開發就會認為這個不值得做，不願意做，甚至不會去嘗試挑戰。

iOS 平臺的 UIkits 本身很強大，很多效果都可以原生搞定，算系統層面支援非常好的；Android 平臺上涉及複雜運算和渲染的，通常都會有難度，比如半透明模糊效果；Windows 平臺自從推出了 fluent design system 的架構以後，在視覺表現上也做得很不錯了，但是要遵守它的調用規則。

從設計師本身來講，平時在設計落地的過程中和開發人員學習，自己主動掌握一些開發常識和技巧，也有助於推進設計效果的實現。比如我們在動效設計的過程中，經常會遇到的插值器的概念，可以很好地幫助你和開發人員溝通具體的動畫曲線效果。這裡介紹一個線上的工具：http：// inloop.github.io/interpolator/

188 需要制定設計規範的產品階段

產品做到什麼階段或者規模，會需要制定設計規範（設計語言）？

在起步、快速成長、10 萬使用者量以下的階段，通常不需要做產品級的設計規範，原因是：

1. 產品在快速成長階段基本都是在解決基礎可用性問題，升級技術方案，保持方案穩定，快速疊代，存活下來。沒有時間去想什麼全面的設計規範，通常都是基於設計樣式做一些 style guide，這樣的範本已經很多了；

2. 這個時候設計團隊的人肯定不多，做設計輸出的樣式控制基本都是靠一兩個人動腦搞定，因為出口簡單，控制項整合度高，主要做的都是核心需求，所以控制起來也比較有跡可循；

小團隊和小產品的設計規範不是沒用，而是 CP 值比較低，你花很多

時間去整理一套規範出來，產品的發展速度太快，也許從策略方向到整體設計都要改，你跟不上這個節奏。另外，小產品很難建立合理的第三方生態，沒有第三方和你一起玩，你建立的規範就只是對設計團隊和部分技術團隊起指導作用，這樣的工作完全可以透過建立開發側的公共控制項解決。

什麼時候開始建立正式的設計規範：

1. 產品團隊和設計團隊開始變大，設計模組開始多到有一天你發現「為什麼這個介面的這個控制項和那個地方不一樣？」這種情況出現時，就是需要建立正式的設計規範的時候；

2. 技術模組開始解耦，各個技術團隊開始提交不同的分支模組，做分支測試和合流發布的時候。這個時候好的設計規範可以提升每個模組中設計師和開發的配合速度，也更容易把高內聚、低解耦的思考貫徹到研發流程中；

3. 產品的設計品牌需要一個整體的一致性，開始強調產品的價值觀、原則性。設計規範這個詞是脫胎於平面設計領域的視覺識別系統的，隨著你的產品使用者數增多，宣傳通路複雜化，版本營運的多樣化，如何保持與使用者的有效溝通，設計規範在這其中會起很大作用；

4. 隨著公司逐漸發展壯大，人員視角和關鍵績效指標（KPI）都會出現各種分歧，作為產品設計原則的一部分，設計規範有它的約束力。成熟的設計規範應該成為產品設計中的憲法，你不理解沒有關係，遵守它就行了。

189　卡片式設計有什麼好處

　　讓資訊更規範整齊、簡單，提高閱讀的速度和舒適性，用不用卡片式和產品的終端顯示區域有關係，小螢幕低解析度不適用。也和資訊的樣式複雜度有關，完全一致樣式的資訊應該用列表，更適合閱讀。這涉及資訊流總量和單個資訊豐富程度的平衡問題。

190　設計 leader 怎麼準備作品集

　　我想問一下作為一名設計 leader，要怎麼準備作品集才能既展現自己的管理經驗又能展現自己的設計成果？請多指教。

　　作為設計管理者，通常沒有做純管理的，還是以專業驅動管理的形式在做事。

1. 設計管理者永遠要站在專業的第一線，不管你是多高的 level，產品線的負責人和 VP 都是日常關注產品，抓著產品經理問細節的。只有產品成功，使用者認可，才顯示出你的價值，這個不能放手不管。

 你的設計成果當然不只是簡單的輸出互動稿和視覺稿了，你要集中呈現在產品設計過程中你的整體理解，你是如何推動設計落地的，以及專案中你自己做到的直接導致了產品價值提升的決策，使用者經驗最佳化，以及商業數據的增加。舉個小例子：當年 uber 在首頁地圖介面中做了一個營運活動——送冰淇淋，直接把司機的車輛圖示換成了冰淇淋圖示，獲得了大量使用者的主動轉發和積極推薦，這就是巧思。另外，這些巧思顯然是設計師不太容易想得到的，也

需要經過產品、營運、技術、測試等綜合思考。如果沒有這個，事實上你的設計管理是不太合格的，你的視覺做得比團隊的設計師更精細，互動思考的場景更全面，都不是你這個階段最核心的價值。

2. 設計管理的經驗，坦率地講，大家都是報喜不報憂，比如團隊成長速度快，培養了多少設計師晉升，組織了什麼培訓和對外交流，橫向的組織專業建設，團隊形象建設等。但是仔細想想，上面那些事的過程和真實結果，除了你誰都不知道真假。

我建議切換視角想這個問題，把管理的經驗案例化，比如，如果遇到一個沒有上進心，能力水準又比較弱的設計師，你是怎麼對待的，甚至最後是怎麼開除他的。或者，跨團隊的上司不理解你的團隊在做什麼，你用了什麼方法或者帶著團隊做了什麼事情，讓他改變了自己的看法。這些具體的，可見細節的案例，才能展現出你的設計管理能力。

191　什麼是設計系統

什麼是設計系統？什麼情況下需要一套設計系統？

　　現在業界通常對 design system 的定義還是圍繞在打造一套完整的視覺語言，以幫助產品團隊建立統一的設計認知。設計系統的作用是鞏固和維持設計語言的一致性，引入設計組件和工具，使得設計過程的效率提升，並在團隊之間建立起溝通的橋梁。可以說，建立成熟的、完善的設計系統是對產品設計品質的保障，也讓設計師有了可以共同遵守的約定。

　　現在的企業發展，特別是 TMT 類型的企業（以網路企業為代表）越來越強調產品研發週期的效率以及正確性，隨著產品企劃和研發隊伍的快速

擴大，設計團隊通常有幾件事要跟進：徵更多的人、設計得更快、同時為多個複雜問題提供解決方案。

　　這幾個要求也同時帶來了問題：徵更多的人意味著團隊的管理和培訓成本上升，設計得更快就減少了設計師的思考和檢視時間，同時處理多個複雜問題（通常是設計需求的並行化）就會帶來對一致性的影響。這些問題單靠設計師的個人能力是很難去控制的，所以設計師需要一個基於設計原則、設計流程和工具運用的新方法來解決。這就是設計系統誕生的原因。

　　如果你的設計團隊遇到了以上一個或多個問題，那麼啟動設計系統的規劃工作就需要列入考慮範疇。設計系統其實就是由過去的 style guideline 演變而來，不同的是過去的 guideline 更強調控制項、範式的元件化和一致性。

　　一套完整的設計系統至少應該包括：設計哲學、設計原則、設計方法、設計流程、設計規範、設計工具化、公共組件代碼庫。

192　GVT 工具與淨推薦值度量

　　你在《建立使用者經驗驅動的文化》這份文件中，提到了 GVT（Go vendoring tool）工具和淨推薦值度量，文章的篇幅有限，能分享一些這方面的知識或者工具嗎？

　　GVT 是內部介面測試對比工具，用來看開發還原介面後和設計稿之間的實現差距的，有一些公司也在用自己開發的，細節不能多說，屬於保密內容。

　　淨推薦值是淨推薦者得分：是一種計量某個客戶將會向其他人推薦某個

企業或服務可能性的指數。是佛瑞德. 賴海赫德（Fred Reichheld）針對企業良性收益與真實增長所提出的使用者忠誠度概念。它是最流行的顧客忠誠度分析指標，專注於顧客口碑如何影響企業成長。

一般回答的問題是：「您有多大意願向您的朋友推薦 ××× 產品？」推薦者（Promoter）：具有狂熱忠誠度、忠誠粉絲、反覆光顧、向朋友推薦。被動者（Passives）：整體滿意但不忠誠，容易轉向競爭對手。貶損者（Detractors）：使用不滿意不忠誠，不斷抱怨或投訴。淨推薦值的得分值在50% 以上被認為是不錯的。如果淨推薦值的得分值在 70% ～ 80% 之間，則證明你們公司擁有一批高忠誠度的好客戶。調查顯示大部分公司的淨推薦值值還是在 5% ～ 10% 之間徘徊。

193　遇到「設想使用者需求」的情況怎麼辦

> 周先生您好，總監帶領我們做產品規劃時沒有做任何使用者研究，全部從競品出發得出結論，但在規劃文件輸出時卻要求從使用者的角度得出這些結論，這個時候就得自己設想使用者需求並和結論對應上，這種做法周先生怎麼看，是不是很多公司都會這樣？

如果是因為老闆喜好，產品線思路要求，專案時間緊張等因素做一兩次這種事情，是可以理解的，但這種做法一來不專業，二來不能解決根本問題；如果你們總監只會這樣做事，而不考慮以使用者為中心的思考導入，運用合理的設計和研究方法支撐設計結論，那麼你們總監就是不稱職的。

也許有不少公司內部是這麼做的，但我不太清楚具體數量，我經歷過的公司不可能這樣去做（特別是在一個專業團隊中）。

如果沒有來自使用者的定性和定量研究結論，沒有對於市場和產品營

運資料的分析，你去做競品分析，在分析什麼你知道嗎？分析達到什麼目的，支援什麼設計轉化你清楚嗎？還不就是無腦抄襲嗎？連競品為什麼上這個功能，真實使用者資料如何，營運效果都是懵懂狀態，還不談有些人連競品都不會選，商業邏輯的更新跟不上產品疊代變化的要求。

從使用者視角出發看問題，做專業的、聚焦於問題的使用者研究和設計分析，是為了降低設計出錯的機率，提升產品的成功率和競爭力。了解你們產品真實目標使用者是誰、在哪裡、遇到什麼困難、對產品有什麼期待和抱怨、尚未滿足的需求是什麼、為什麼選擇了其他產品……這都是設計邏輯的基礎問題，沒有這些，任何設計方案都是無源之水。

稍微重視一點商業邏輯和產品邏輯的老闆和產品總監，都不可能會認可這種抄襲競品，無使用者視角的設計過程。

194 怎樣提升用 Sketch 做互動的效率

周先生你好，想問一下用 Sketch 做互動，有什麼提升效率的方法？

互動設計的輸出有很多內容，從使用者旅程、資訊架構圖、體驗畫布分析，到業務流程、資訊流程、界面線框圖，以及基於互動邏輯開發的低、中、高保真原型。這些內容你可以用 Keynote 做，用 Visio 做，也可以都用 Sketch 做，新版本中已經加入了 link 功能，可以實現簡單的互動點擊跳轉。

假設你是用 Sketch 做介面線框圖，包含資訊流程的關係說明，那麼軟體本身的工具是完全夠用的，如果是初期只是討論概念方案，完全可以用自帶的 Libraries 中的 iOS 控制項庫完成。或者使用新發布的 Material Design V2 的外掛程式，安裝後可以自行定義新的基於 Material design 風格的自己

的設計規範控制項庫。

另外，熟悉所有的 Sketch 快速鍵是必須的，強大的外掛程式庫也能很好地提升你的效率，比如 Craft 外掛程式，它除了自動填充圖片、複製元素等功能，還支援你導入真實的後臺資料來顯示原型中的內容，這個非常有用。

上面說的都是做的部分，這個部分基本上的原則就是：軟體使用熟練度，和能不能找到合適的外掛程式應用到需要的場景。

但是互動設計的難點本質在於思考設計細節的深度，對商業邏輯的理解，以及對使用者痛點的洞察，這些部分才是效率的瓶頸。

195　怎樣做定量使用者研究方法的意願研究

定量使用者研究方法裡的意願研究是怎麼做的？是否對品牌調性的確定有幫助？

意願研究使用定量的分析方法，通常是先收集一段時間範圍內的資料報告和文獻，提出一些初步的研究假設，再採用抽樣問卷調查的方式獲得使用者資料。也有資源比較充足的公司會對產品銷售和服務場所進行影片、音頻的追蹤。

在研究的過程中，變量（自變數、控制變數、應變數）的觀察追蹤與分析是最重要的，根據不同的產品類型，經常會包括品牌信任感、品牌整體形象、產品購買環節體驗、態度變數關鍵影響因子、購物意願影響因子等。

獲得問卷資料結果後的分析，需要關注樣本結構的合理性，差異性分析能明確匹配到你的產品目標，相關性分析、迴歸分析：比如以消費者的

態度關鍵詞聚類分析結果為應變數，產品專業性，可靠性、吸引力、功能性、經驗性、銷售地點便利性、空間體驗、標誌等為自變數，進行多元線性迴歸分析。

品牌調性可以作為一個具體的分析主題，導入意願研究的方法來分析，是可以做的。但是品牌調性通常是意願的結果，而不是意願的起因。

196　設計師設計得「不好看」

最近對接的營運負責人總是以不好看為理由讓設計師反覆修改，設計師也嘗試過從競品的風格分析、進一步引導了解對方覺得不好看的理由等方式做溝通，但也沒造成明顯的效果，對方還是在反覆提及不好看。另外一個問題是在設計流程上雙方也沒完全達到一致，在對方的認知裡面，設計是最後一個環節的事情，前期的一些企劃和想法無須設計師參與，設計師只需要等最終文案和框架確定了之後直接做視覺就好了，而我認為設計師必須要參與到前期活動頁面框架劃分的環節裡面，增加設計師專案參與深度更利於最終視覺的落地。從團隊 leader 的角度上來講，我可以再從哪些角度上去做利於兩個部門的協作及設計的高效落地。

你們兩個團隊是匯報給一個老闆，還是不同的老闆？如果是一個老闆，你要和營運負責人一起跟老闆坐下來談一次，找出問題關鍵，建立有共識的解決方法。如果不是，你們上面兩個老闆要找到更高層的老闆去確定。這種協作的問題，只有管理手法可以推進，專業展現只是你們溝通的素材。

另外，營運設計在你們產品中的地位究竟如何？如果不和商業利益直接發生關係，那麼這道題很難解。如果發生關係，你要找到在產品核心指

標衡量中，營運所背關鍵績效指標（KPI）目標是哪些，把這些目標分解出來落實到頁面上的每一個控制項，圖片、文案，計算他們之間的轉換關係，這些營運的節奏，目的究竟是什麼？是為了吸引新客人，還是留存、轉化？不同的產品目標，映射不同的設計目標，在這個目標上制定你的設計規範，設計標準和互動，視覺上有提升量化的手法。

好不好看是非常主觀的事情，但是透過協作達成共識，制定量化標準，可以一定程度把主觀變成客觀，這樣大家的情緒化爭吵會少一點。你的理解是對的，設計師必須參與到前期的企劃、互動、營運指標分解中，但是前提是你手下的設計師是否具備了這個能力？不是說他參與了，就一定能理解，或者能在這個階段提出相應的設計預見和建議，這個能力的提升工作需要你日常去完成。

不要抱有「設計師設計出來的東西就一定是美的」這種想法，做得醜而不自知的情況很常見，所以在營運指標的基礎上，拉著營運負責人、營運人員一起做情緒版的工作很重要，看看業界做得好的究竟是什麼樣？他們心目中美的標準是什麼？哪些「美」的設計既符合產品品牌基調？又促進了營運指標提升，還獲得了使用者好的口碑？——無非看競品、看市場、看趨勢、看使用者回饋。在此基礎上，建立你們營運設計審查的條約，以後大家就能清晰地知道該如何評價營運設計，而不是隨口一說。

最後，就是對設計出來的內容，做一些 AB 測試，讓使用者研究結果和資料追蹤告訴你們，產品的目標使用者究竟為什麼風格買單，再難纏的營運負責人也不會跟使用者過不去。

197　設計師如何提高話語權

您好，周先生，我是一名設計師。在這個行業四年了。每天做著廣告圖、

產品新功能介面等等關於形、色、構、質的東西。我常常做出新功能介面後因為缺少引導或回饋體驗差而重做，我卻未能在做設計時就意識到這一點。我常常根據設計原理去定義一些板型、顏色的規則之後卻會因為 PM 都想要提高點擊率，都想要提高廣告展示率而每個頁面又都變得不一樣。我參加審查會時，我常常提出自己關於提升體驗的意見，但總會被告知不會採納我的意見。我不想僅僅在做視覺的東西。我想掌控我做的產品，我想提高話語權能指出 PM 需求的不足並最佳化。我該怎麼做，我該從何開始學習？

想掌控設計的決策權需要做到兩個方面：一是專業能力足夠，並且知道面對不同角色用他們聽得懂的話，把自己的專業性傳達出去；二是在組織中的權威地位或領導地位，讓不同角色能耐心地、理性地聽完你的話。

第一點，從你的描述中看，你在設計專案啟動的前期並沒有建立起對整個專案設計目標的充分認知，這可能是你的專業能力還不夠，也可能是前期缺乏溝通導致你掌握的資訊量不足。在一個組織中，商業成功是優先保證的，然後是不同角色的關鍵績效指標（KPI），然後是產品順利及時地上線，最後才是設計層面的綜合考量。

提高點擊率，提高廣告曝光率，和好的設計是完全不衝突的，如果你的設計違背了產品的目標，然後再企圖用所謂設計的原理來解釋，當然不會得到認可。設計原理是基本的做事方法，但是不同的方法在不同的組織中，不同的產品階段，甚至不同的場景中是不能互相套用的，這個在設計原理的書裡面通常不會寫。

如何學會根據不同的設計目標和場景調整自己的設計思路，靈活運用原理？首先要學習在特定組織中讓設計落地的方法，聽取他人的建議，對齊基本的設計目標，這個溝通在設計開始前就應該完成，形成對設計方案的輸入；其次，應該多接觸實際使用者，理解產品的相關營運數據意味著什麼，有時候並不是 PM 的需求有問題，而是你的思考聽不懂別人的需求。

　　然而這些經驗沒有任何一本書會說，通常都是在團隊專案過程中累積下來的，不同的團隊在溝通、協作的成熟度上又有很大差別，所以即使原封不動地告訴你頂尖的團隊是怎麼做的，也不能解決你組織中現有的問題。所以要看第二點。

　　第二點，建立 UX 驅動的產品邏輯是一個大工程，由上往下推論比較容易，由下往上推論是很難的，因為 UX 本質上是 mindset（心態）的建立，改變思考是組織中最大的挑戰。那麼在設計導向和專業性不夠成熟的時候，一個成熟的設計負責人（可能是你的上司，也可能你自己勝任到這個位置）就顯得尤為重要。

　　設計團隊的話語權，或者說幫助組織建立設計競爭力的團隊，他們的瓶頸通常都在那個設計總監（或者經理、主管）身上。如果你的設計團隊沒有一個專業度夠好，說服能力夠強的上司，那麼很容易在群體公開討論的場合找不到話語權的切入口，導致團隊越來越被動，最後淪為需求解決方。

　　說服力又是建立在：足夠的專業能力、強大的溝通能力、因為坐在這個管理位置能獲得比別人更多的資訊量、理解商業和設計的關係、擁有理解使用者的同理心、成熟的設計決策經驗。這些能力需要適當的團隊、產品的經驗、工作的資歷、甚至一些背景才能達到。這也是為什麼這個行業裡面這種人很少，而且特別貴的原因。

　　回到怎麼學習上，首先在專業上建立設計＋商業＋使用者＋技術的綜合思考，意味著你要去了解公司是怎麼賺錢的，PM 在背負什麼關鍵績效指標（KPI），設計團隊在產品的不同階段應該做什麼事，假裝自己是設計總監來思考問題。

　　然後你要開始有意識地鍛鍊自己在公開場合有邏輯的表達自己想法的能力，會議中學會觀察別人，理解會議和討論的目的，什麼話應該講，什麼話不應該講，以解決問題的最終結果來準備自己的方案和資料。

　　堅持自己的專業度，如果經過全面思考的方案被挑戰，要懂得不放

棄，不過很多設計師其實這一點都做得不夠好，原因還是第一步的準備不足或者經驗不夠，所以在被挑戰時，輕易就被別人找到了短處。

　　為什麼 PM 說的話通常會比設計師更有效，更容易被接納呢？因為很多設計師並不會考慮公司的成功，而只考慮設計的「成功」——被接納，被認可。

198　產品大版本疊代

> 　　周先生你好，在一個產品做大的版本疊代時，如何尋找 / 賦予產品新的設計 / 視覺 DNA。

　　一個成熟產品的大版本疊代應該是穩定的，不輕易進行互動和視覺的徹底改變。

　　很多實驗都證明頻繁地改變產品的互動，視覺風格會帶來留存率的下降，除非有以下幾個要素存在：產品的整體策略產生徹底變化，面臨轉型；因為併購與整合等問題，產品需要新的版本來告知使用者；以前的版本累積設計問題過多，使用者抱怨很嚴重。

　　產品的設計 DNA，由幾個方面構成：品牌、功能、互動、視覺、營運、公關形象等。整個設計 DNA 探索確定的過程，是一個抽象 – 具象 – 抽象的過程。

1. **品牌：**你的企業和產品在使用者心目中是什麼形象？什麼樣的使用者才會用你的產品？用你的產品意味著我是什麼樣的人？從具體的調查研究和訪談中得到你的使用者畫像，這裡面可能有不契合你的企業或產品價值觀的方面，找到突破口，形成關鍵認知和缺陷的清單；

2. **功能：** 從功能上補齊你的目標使用者的訴求，並且加入一些上一步關鍵認知中的改進點。比如，你從查研究中了解到使用者認為你的產品僅僅是個工具，不具備長時間停留的吸引要素，也不願意分享給朋友。但這點又是你現在產品的階段改進目標，那你就應該豐富工具外的產品功能，增加內容側供給，並開關新類目讓使用者留在產品中，並突出分享的模組；

3. **互動：** 互動的本質是要符合人的直覺、心理感受和場景限制，更強調效率的產品會突出互動路徑最短，操作效率提高這幾點，強調情緒的產品會突出微互動的細節動效的引入，會改變自身產品的文案風格，更具親和力。這些改變是使用者在使用過程中下意識能感受到的，屬於 DNA 很重要但不那麼顯性的部分；

4. **視覺：** 視覺 DNA 要覆蓋到品牌要素、圖形、色彩、字體、版型、圖像風格、視覺引導（動線）、動靜關係、空間關係等。選擇其中的部分組合作為你們的差異化特徵，比如色彩＋字體的組合，然後在各種適合的場景中反覆強調，形成整體的風格，這給使用者會帶來強烈的認知。但這個認知的本質是為了傳遞你的品牌資訊和功能資訊，不能喧賓奪主，在 App 中的各種關鍵細節場景也可以透過視覺組合的方式來強調 DNA，比如啟動頁、空頁面、內容加載動畫、關鍵控制項、營運位 Banner 風格等；

5. **營運：** 做什麼樣的營運，就會給使用者造成什麼樣的印象，比如新聞類產品經常會發通知給使用者，有的產品就從來不發通知，這些具體的營運行為也會給使用者造成整體的產品印象。「這個產品很煩」、「這個產品很安靜，不打擾我」，這些印象也會轉化為具體的感受在潛意識中影響使用者對產品的看法。如果是那種依靠積分、紅包、福利來做營運驅動的產品，其實你的視覺 DNA 做成什麼樣並沒有什麼影響，你只要在營運中把具體數字放大就可以了；

6. **公關形象：**好的公關形象會給 DNA 帶來加分，也會讓使用者形成產品是言行合一的感受。被媒體曝光、被政策監管、選擇負面形象的代言人、與競爭對手惡性競爭、獲取使用者隱私……這些行為都會讓使用者對產品反感，進而討厭你的產品設計本身，所以 DNA 的閉環通常都是行為層和整體形象的整合，這種 DNA 會反過來影響產品的設計，從互動到視覺再到營運。

設計的思考，UX 設計核心問答

198 個設計師常見問題，從專案管理到方法應用，設計不只是單純的紙上談兵！

作　　者：周陟

編　　輯：林瑋欣

發 行 人：黃振庭

出 版 者：崧燁文化事業有限公司

發 行 者：崧燁文化事業有限公司

E-mail：sonbookservice@gmail.com

粉 絲 頁：https://www.facebook.com/
　　　　　sonbookss/

網　　址：https://sonbook.net/

地　　址：台北市中正區重慶南路一段六十一號八
　　　　　樓 815 室

**Rm. 815, 8F., No.61, Sec. 1, Chongqing S. Rd.,
Zhongzheng Dist., Taipei City 100, Taiwan**

電　　話：(02)2370-3310

傳　　真：(02) 2388-1990

印　　刷：京峯彩色印刷有限公司（京峰數位）

律師顧問：廣華律師事務所　張珮琦律師

- 版權聲明

定　　價：450 元

發行日期：2022 年 10 月第一版

◎本書以 POD 印製

國家圖書館出版品預行編目資料

設計的思考,UX 設計核心問答：198 個設計師常見問題,從專案管理到方法應用,設計不只是單純的紙上談兵！/ 周陟 著 . -- 第一版 . -- 臺北市：崧燁文化事業有限公司,2022.10

　　冊；　公分

POD 版

ISBN 978-626-332-719-1(平裝)

1.CST: 設計 2.CST: 問題集

960.022　111013790

官網

臉書